我親見的
梅蘭芳

薛觀瀾 原著

蔡登山 主編

袁世凱女婿薛觀瀾談他親見的梅蘭芳

蔡登山

薛觀瀾喜歡京劇，是知名票友，著名的劇評人，他和余叔岩亦師亦友，余叔岩曾向他請教學習中州音韻，他和孫養農等都是研究余叔岩的專家級人物。

薛觀瀾（一八九七至一九六四），原名學海，字匯東，觀瀾是他的筆名。江蘇無錫人。祖父薛福成先後師事曾國藩、李鴻章，歷任寧紹臺道、湖南按察使、出使英、法、意、比欽差大臣等職，是近代著名思想家、外交家和早期維新派的代表人物之一。父親薛南溟是清光緒朝舉人，曾入李鴻章幕下。此後棄官轉事實業，一八八一年開始辦繭行，一八九六年與人合夥創辦繅絲廠，後又組建永泰絲業集團，成為近代著名實業家。薛觀瀾早年就讀於北京清華學堂，一九一四年至一九一八年留學美國，畢業於威斯康辛大學經濟系。他喜愛體育運動，曾任該校田徑隊隊長，還是短跑健將。回國後，在北京匯文大學任體育教練。後曾任北洋政府監務署檢事、駐英使館三等秘書、直隸省省公署顧問、外交部特派直隸交涉員等職。

薛觀瀾在京期間結識了袁世凱的次女袁仲楨，一九一九年十一月二日兩人結為秦晉之好，在無錫成婚時，因袁世凱已死，乃由其子袁克定主婚。關於薛觀瀾和袁世凱的次女袁紹芬（周恩來天津南開中學的同學）許配給薛觀瀾，有段小插曲。當時黎元洪總統欲將長女黎紹芬許配給薛觀瀾，薛觀瀾說：「黎大小姐為父最得寵者，我見黎大小姐革履西裝，口如懸河，漸漬於泰西之風甚矣。與予性格不合，婚事不諧。」而袁世凱生前曾經做主，準備將女兒袁仲楨許配給兩江總督端方的侄子。然而袁世凱死後，這位性格剛強的「公主」逃婚，自願嫁給了她挑中的「白馬王子」薛觀瀾。因為薛觀瀾和袁仲禎在校讀書時便結識，兩人最初便是很好的朋友，以至後來雙雙排除「萬難」執著牽手。當日薛府張燈結綵，而新房設在無錫西溪下的花園洋房內。這是一座具有巴洛克風格的花園洋房，建成於一九一七年，在無錫也是屈指可數的。當時年僅十二歲的京劇名伶孟小冬，亦獻藝婚禮，無疑為婚禮錦上添花。據《錫報》載：「十一月三日晚，屋頂花園小京班及已輟演之髦兒戲班，同至西溪下薛宅合演堂會，孟小冬演《武家坡》、《捉放曹》二齣，最是精彩。小京班童伶王福英之武戲，亦甚出色。」堂戲演至凌晨一時尚未終場，為此薛南溟電話通知耀明電燈廠（薛南溟為該廠創辦人之一），要其再延長二小時用電，待戲畢再熄燈。

一九二五年春徐樹錚受命為「考察歐美日本各國政治專使」，率考察團十五人，先後考察法國、英國、瑞士、義大利、德國、蘇聯、波蘭、捷克斯洛伐克、比利時、荷蘭、美國、日本等十二國。到倫敦時，薛觀瀾時任駐英使署的秘書，徐樹錚知道英國的「皇家學院」是國際聞

名的，經過一番得力的宣傳，「皇家學院」始知徐樹錚是中國國學專家，果然請他公開演講兩小時，徐樹錚以〈中國音樂的沿革〉為題，叫薛觀瀾代他趕速翻譯成英文。翌日《泰晤士報》載稱，徐專使作為中國軍人有此文學成就，不勝欽佩云云。徐樹錚甚得意，遂聘薛觀瀾為秘書，待遇甚優。接著又訪問蘇聯，當時徐樹錚之隨員只有褚其祥、朱佛定與薛觀瀾三人。薛觀瀾在回憶文章說：「我當時面對史氏（史達林），印象特深，此公眉有煞氣，雙目狡獪，八字鬚如亂柴。惟他右眉之上有紅痣一粒，此殆註貴之徵，與我國黎元洪一般。」而徐樹錚與俄外長齊翟林在外交官舍為了共黨問題，通宵舌戰，均由薛先生躬任翻譯，雙方各逞辭鋒，循至面紅耳赤。

一九二五年十二月十一日，徐樹錚考察結束回到上海，十九日即動身赴京。復命後，於二十九日晚乘專車離開北京南下，途經京津間廊坊車站，被馮玉祥部下張之江劫持，當時薛觀瀾亦隨侍在側，他記下最後一幕：「行約百武，瞥見徐專使在前，由官兵數人推挽而行，月明如畫，寒氣逼人，步點甚疾，塵土飛揚，徐失一履，踉其足，回顧觀瀾者三四次。於是徐公在前，我跋其後，相距不遠，又疾行一里，前面橫一小丘，附近皆係田隴，此即預定之殺人場也。在此呼吸存亡之際，有一軍官，突如其來，問我姓甚？我說姓薛，又問：『是薛學海薛秘書麼？』我曰：『然。』軍官勃然大怒，推開挾我之二卒，以鞭踢其小腹，二卒僕地，軍官乃親自扶持觀瀾，折回原來地點，行逾百武，即聞槍聲兩響，乃徐氏被害於小丘之礅。時為民國十四年十二月三十日上午一點半鐘，吾聞槍聲，潛然淚下，深感一代儒將，已隨此數響而長逝

矣！」

薛觀瀾國學底子很好，他說是得力於母教。他的外祖父是桐城吳汝綸（摯甫），當他幼年時外祖父住在他家，教他作文。而母親嗜京劇，教過他一齣《鎖五龍》。母親又准許老僕揹了他到惠泉山廟內觀劇，這是光緒三十年左右的事。那時他的家鄉無錫縣還沒有戲園設備，看戲不必花錢，懂戲的人可說絕無僅有。他家絲廠都設在上海，因此他常隨父親赴滬小住，天天去看「新舞臺」的新戲，如《杜十娘怒沉百寶箱》、《新茶花》、《黑籍冤魂》、《查潘鬥勝》之類，實係變相的文明戲。

宣統初年，他到北京，大過戲癮。開始學習譚派鬚生戲，連唱帶做一齊學，先由郭春元說戲，郭是楊瑞亭的開蒙老師，此時北京戲園林立，名角如雲，這是譚鑫培的全盛時期。在那幾年中（清末至民初）薛觀瀾所愛看的對象，第一是譚鑫培，第二是崔靈芝，第三是李鑫甫。而考取出洋後，毋須再上課，每日看戲吃館子（致美齋），是他一生最愉快的日子。

留美歸國後，薛觀瀾說他學戲的機會比任何人都好。因為「自從民國七年余叔岩重振舊業起，至民國十七年余叔岩突然輟演為止，我和余叔岩契深款洽，幾乎形影不離，只有這段時間，余叔岩天天吊嗓，由李佩卿操琴，這是學戲的好機會。且在民國十一年以前，都是他自動地揀戲教我，如《宮門帶》、《馬鞍山》、《焚棉山》之類，這些戲，余叔岩在臺上都沒有唱過。」但那時他為了稻粱謀，不能安心學戲，至今追悔莫及。民國十四年，徐樹錚被刺殺，而他死裡逃生，悻悻回到家鄉，心灰意懶，更談不到學戲的興趣了。

006

薛觀瀾說：「回到無錫之後，我父為我提一別號，就是『觀瀾』二字。他老人家的意思，是教我袖手旁觀，不要再捲入政治旋渦之中。我字匯東，這兩個字就隱在『觀瀾』二字裡面。所以我今用我的別號為筆名，乃是紀念我嚴明的父親，他老人家教訓我，言道：『今日政界黑幕重重，我不希望你做官，我更不願意你登臺唱戲，尤其你在外交界，現當簡任職，串戲更不相宜。』我當然遵命。」儘管如此，他仍未放棄京劇，他特延請孫老元（佐臣）操琴，又邀名票魏馥蓀共同整理譚派各劇的詞句，其時他還記得七十餘齣，其中有的全部唱念係採余叔岩的詞句，有的僅屬大路玩藝，與余叔岩無關。他仍舊天天吊嗓子，可見他對京劇的癡迷程度。

薛觀瀾和梅蘭芳是同輩人，他僅小梅蘭芳三歲。薛觀瀾說宣統年間，在北京「文明園」第一次看到梅蘭芳，那時梅才十六歲，但已有五年舞臺經驗，他竟在開鑼第三齣為奎派鬍生德建堂配演《硃砂痣》，他飾吳大哥的妻子，青衣打扮，是日粉紅色的小戲單上竟沒有梅蘭芳的名字。但是，他一出臺，好像電燈一亮，臺下寂靜無聲，全園觀眾的靈魂被他迷住了。此因春雲出岫的梅蘭芳，的確美而艷，又端麗大方，一顰一笑，宛然巾幗。膚色白嫩，齒如編貝，手如柔荑，他雖患高度近視，然其雙瞳爆出，反若增添它的嫵媚，梅蘭芳是以「色」瘋魔了全國！所以譚鑫培生前說過：「男的唱不過梅蘭芳，女的唱不過劉喜奎，叫我怎樣混！」

寫梅蘭芳的書籍在坊間不少，但大多數的作者都沒見過梅蘭芳本人，甚至也沒見過他演的戲，只是根據書面的資料去鋪成他一生的傳奇。而本書作者不同，他和梅蘭芳、孟小冬、余叔岩等名伶都熟悉，他又是一個著名的劇評家，他寫出的《我親見的梅蘭芳》自然與眾不同，他

甚至是最早寫到梅、孟之戀的人，因為當時在大陸這是犯忌的，沒人敢寫。作者當時已移居香港自可秉筆直書，直言無諱。

又如他寫梅蘭芳和余叔岩後來有了心結，更非行家所能知悉究竟的。薛觀瀾說有一天，梅蘭芳和余叔岩合演《武家坡》，這是難得一見的好戲，二人爭奇鬥勝，各不相讓，到了「誥封」一場，當余叔岩唸完「哦⋯他見不得我！有朝一日，我身登大寶，他與我牽馬墜鐙還嫌他老呢。」以下旦角應該接唸「薛郎⋯你要醒來說話。」誰知道梅蘭芳突然之間把這句忘了，在臺上僵了一些時間，余叔岩雖為掩蓋過去，他乃接唸：「句句實言⋯自古龍行有寶。」事後梅蘭芳大不願意，他認為余叔岩故意不提醒他，與其師譚鑫培完全不同。當是時，余叔岩已有脫離梅所主持的「喜群社」的計劃，常常臨時回戲，使梅更不滿意。後來捧余的團體與捧梅的團體形成對立的狀態，捧余的決不去看梅蘭芳，這齣《武家坡》確是導火線之一。

類似的事還有不少，由於作者熟悉梨園掌故，許多事更是親見親聞，因此此書有許多道人所未道之事，其珍貴處就在此。例如他提到他所親眼目擊的上海幾位大亨，他們都是戲迷，而且喜歡登臺亮相，結果當然鬧了不少笑話。如王曉籟飾《空城計》劇中的司馬懿，居然揮軍殺進西城。張嘯林常唱《盜御馬》的竇爾墩，竟將詞句抄在大扇子上當臺照唸。杜月笙在無錫榮家堂會唱《劈三關》，屢次忘詞，只得不了了之。但他們是道地的戲迷，戲癮極大，亦肯很用心的學戲。

又作者是著名的劇評家，所觀京崑等劇包羅萬象，而且獨具慧眼。書中對所看過的戲，都有中肯之評論。薛觀瀾的曾祖父薛湘為道光朝進士，歷任湖南安福、新寧知縣、廣西潯州知府，著有《說文段氏翼》、《未雨齋詩文集》等書。稱得上是晚清嘉慶道光年間音韻學專家。因此薛觀瀾在京劇與崑曲的研究中，特別注重音韻。他乃專治沈苑賓（乘麐）所著的《韻學驪珠》一書，認為該書補弊救偏，能集大成，尤其反切最準，清濁最明。薛觀瀾說：「欲考皮黃崑曲之音韻，殆莫善於是書矣。京劇固奠枕於中州韻，然能變化無窮，有典有柯，鮮以腔害字，亦不以字害腔，比較崑曲與其他地方戲劇，自更易引人入勝。申而論之，四聲五音乃皮黃之體，鍊氣運嗓乃皮黃之用。體用兼賅，方成名角。歷代名伶如程長庚、余三勝、譚鑫培、余叔岩之儔，其畢生精力大都耗費於字音之中，精益求精，日慎一日，遂成大器，名留千古。次如梅蘭芳、程硯秋之輩，則皆心有餘而認識不足，故其唱唸夫能登峯造極。餘子更不足道矣。是音韻者，乃京劇廢興絕續之樞紐，而演員成敗利鈍之契機。」洵為知言。

薛觀瀾說他所寫的事蹟，什九是曾身歷其境的，他說蓋聞作者之條件有三，曰：「信、達、雅。」讀者諸君之於拙著，只能取一個「信」字而已。此書為作者晚年的一本精彩的著作，圍繞梅蘭芳，談論當時的伶人往事和精彩的戲碼，是京劇史上的重要史料。書稿完成後不久，作者便病逝於香江，著作未及出版，歷經半世紀後，重新出版，除告慰作者外，又為京劇研究增添重要的資料。

目次

1 民國以前的著名旦角

我最服膺「圍棋大國手」吳清源所說：「凡世界上任何種競技紀錄，都是只有進步，沒有退步的。一個棋士的成功，百分之五十靠努力，百分之三十靠天才，百分之二十靠環境。沒有天分的人，任是怎樣努力，也只能有六七分的成就。」旨哉言乎！京劇實與圍棋一樣，一個藝員的成功，有待乎出科後的努力。例如最近逝世的名旦梅蘭芳，就是「天才」、「努力」、「環境」三者俱備，始成一代的宗師。當其崛興之秋，正是北京旦角青黃不接的時候，名角如陳德霖、田桂鳳、余玉琴、楊朵仙等，都已冉冉老去，故梅出身梨園世家，青雲直上，可謂「時勢造英雄」。然而憑他的天才，加以不斷的努力，又可稱「英雄造時勢」。他能適應環境，創新局面，為後輩開路，這是難能可貴的。

前有古人、後無來者

依愚看來，梅蘭芳在京劇界，乃是「前有古人，後無來者」。何以說「後無來者」呢？

一因當今潮流所趨，以男角裝旦，將歸逐漸淘汰；二則梅蘭芳有崑曲底子，今後旦角不會再學

崑曲，也不會研究音韻，試問不懂字音，與唱小調何異？三則梅蘭芳的師資，乃是後學所望塵莫及的，他曾為譚鑫培配《汾河灣》和《四郎探母》。他又與余叔岩合演《南天門》、《梅龍鎮》各劇，後學那裡有這樣機會呢？

何以說梅蘭芳是「前有古人」呢？按自金元，雜劇興，男曰末，女曰旦。沿至清季，旦有老旦、正旦、小旦、貼旦、武旦五種腳色。元曲老旦謂之卜旦，「卜」者「娘」字之簡寫也。正旦即青衣，例如《武家坡》中之王寶釧。小旦即閨門旦，例如《拾玉鐲》中之孫玉姣。貼旦即花旦兼刀馬，例如《樊江關》中之樊梨花。至於彩旦則由丑角串演。至光緒初年，余叔岩之父余紫雲，以豐容盛鬒兼唱正旦、小旦、貼旦三種腳色，實開今日花衫盛行之先河。余紫雲又擅演崑曲，能唱小生，即南方小調如《蕩湖船》、《打花鼓》之類，亦復琅琅上口，可謂多才多藝者矣。至民國初年，梅蘭芳允文允武，即步余紫雲之軌躅，兼唱正旦、小旦、貼旦三種腳色，且擅崑曲，能唱小生，馨烈所扇，成為旦角之祭酒。

唯一缺點、不能踩蹻

據余叔岩當年告我：梅蘭芳的祖父梅巧玲，原籍江蘇吳縣，巧玲生於蘇州，故能吳語，他授徒甚眾，都以「雲」字排行，余紫雲是他最得意的弟子，故余叔岩與梅蘭芳有師兄弟之誼。叔岩又云：「其父先演花旦戲，後演青衫。」瀾考：余紫雲善演《祭江》、《祭塔》、《宇宙

鋒》、《孝感天》、《三娘教子》諸劇，嗓音柔脆，珠圓玉潤。其演《梅龍鎮》之李鳳姐，《玉堂春》之蘇三，《虹霓關》之丫環。則尤妙絕，蹺蹻而出，妍媚無倫，臺步精工，一時無兩。當時京中旦角，無不往觀，蓋以上各齣，為其本工花旦戲也。

惟梅蘭芳則本工青衫，最好也是青衫，不能踩蹻（即粵劇中所謂「紮腳」）是其缺點，而今花旦一概盲從，無非貪懶而已。殊不知以花旦而廢踩蹻，係其本人吃虧，亦屬京劇無形之損失。原來漢、唐、宋、元、明、清各朝代的女子是沒有天足的。至於武旦戲則更非踩蹻不為功。

按京劇向以鬚生為砥柱，俞菊笙係以武生懸正牌的第一人。梅蘭芳係以旦角懸正牌的第一人，楊四立係以丑角懸正牌的第一人，厥後淨角金少山、武旦宋德珠、小生葉盛蘭等均懸正牌，乃在京劇式微的時期，又當別論。梅蘭芳又是古裝戲如《嫦娥奔月》、《黛玉葬花》等劇的創造人，他發明各色舞技如單劍、雙劍、帶舞、鋤舞、盤舞種種。他在北京首唱時裝新劇如《牢獄鴛鴦》之類。他曾提倡崑劇。他曾改良舞臺上的檢場。故他不愧為京劇二百年之偉大人物，全國婦孺皆知，「並世無雙」而已。

男伶裝旦、始於五代

男伶裝旦，在歐美各國只見於十九世紀的舞臺上，至二十世紀，此風已逐漸湮沒。但在中國及日本，則至今舞臺上仍有以男伶裝旦者，此乃適者生存之例，因男伶的聲帶與女伶不同，

女伶賦有高音而不宜於低徊，故今旦之唱念，惟男伶則高下咸宜，充滿丹田之氣，遂生中和之象、沉著之致，一般而論，實優於女伶也。

茲述我國歷朝伶官裝旦之源流：《漢書·郊祀志》載：「匡衡、張譚奏議云，紫壇偽設女樂。」後人咸認此為戲曲中裝旦之始。又按晁錯《鹽鐵論》所載：「繡衣戲弄，奇蟲胡姐。」姐字省文作旦，此字音旦而義同。「胡姐」云者，由胡之所出，固無疑也。以上皆漢代飾伎故事，此指宮伎。故在漢代，乃以女伎裝旦，尚無男人裝旦之風也。其後魏齊王曹芳日延小優郭懷、袁信於廣望閣下，做遼東妖婦（見《三國志》）。周宣帝好令少年有容貌者，婦人服而歌舞，相隨引入後廷，與宮人觀聽（見《隋書·音樂志》）。大抵在隋唐以前，五胡亂華之秋，男人始有裝旦者。又按徐渭南〈詞敘錄〉所載：「宋伎上場，皆以樂器之類置籃中，擔以出，號曰花擔，今陝西猶然，後省文為旦。」上場的女伎是官伎，此一說也，可供參考。

菊部狀元、推高月官

以下略述民國以前在北京之著名旦角（從乾隆年間說起）：其中菊部狀元允推高月官（民國以後之菊部狀元須推梅蘭芳。之二人者，前後輝映，皆功在梨園）。高月官字朗亭，安慶人，乾隆三十九年生，幼在揚州、杭州一帶演戲。乾隆五十五年值高宗八旬萬壽，高朗亭時年十七，因其藝高，故為安慶花部之領袖（花部乃合京、秦、弋陽、二黃諸腔，統謂之亂彈，以

別於雅部之崑腔）。高朗亭以安慶花部入都祝釐，實為北京皖優開山鼻祖。厥後京中旦角以皖籍為最多，吳籍次之，鄂籍又次之。蓋皖南戲班優人，接近「中州韻」區域，藝推全國第一，明季已盛行外地矣。粵人楊掌生所撰《夢華瑣簿》云：「廣州樂部分為外江班、本地班。外江班皆外來上選，聲色技藝並皆佳妙，近徽班。」瀾按：乾隆五十五年之前，徽班皖優已盛行於湘粵，朋輩招飲，常以安慶優伶只應，取其字正腔圓也。蓋皖優先達揚州，繼抵北京，又復融合京秦，歸納徽漢，成為京二黃調，遂開一百五十年來京劇繁盛之局面。當年高朗亭在京首創三慶班，一上氍毹，宛然巾幗，一顰一笑，幾入化境，時在乾隆晚年，六大戲班，九門輪轉，稱極盛焉。厥後高氏得充精忠廟「會首」，統領各戲班，儼然伶王身分矣。

按與安慶高朗亭同時者，尚有四川魏長生、揚州郝天秀、蘇州楊八官，堪稱乾隆年間之四大名旦。郝天秀亦安慶人，久隸揚州春臺班。魏長生字婉卿，班中稱魏三，實與高朗亭齊名，做工卓絕。魏三入北京旦較早於高朗亭。其聲容曾震動一時，遂令天下父母心，不重生女重生男。郝天秀得魏三兒之神，觀眾以「坑死人」呼之，妙極。惟魏三兒所唱係秦腔之一種，所以當時北京旦角，仍以高朗亭為南斗北杓，故予於一篇之中，三致意焉。

洪楊以前、重生輕旦

以上為乾隆年間之旦角，其聲勢曾震撼劇壇可見也。降及嘉慶年間，旦角著名者甚多，除

高朗亭外，須數劉彩林、魯龍官、產百福、江金官、劉鳳林、郝桂寶、李雙喜、汪仙林、楊天福之輩，原籍多屬安徽懷寧縣，從此編戶於北京，世代為伶焉。道光年間之北京著名旦角有陳金彩、殷采芝、汪雙林、孔德喜、胡喜祿、檀天祿、嵇永林、張綺雲、鄭小翠、徐桂林等。

至於道光中葉北京四大徽班中的鬚生和旦角。其地位的比重又如何呢？茲記述如下：

（一）三慶班向為徽班的領袖，此時臺柱為鬚生程長庚，旦角胖雙秀掛第三牌。

（二）春臺班臺柱為鬚生余三勝，此時余三勝在京津兩地極紅，故楊靜亭所撰〈都門雜詠〉有云：「時尚黃腔喊似雷，當年崑弋話無媒。而今特重余三勝，年少爭傳張二奎。」楊氏對於徽班皮黃的壓倒崑弋，深表惋惜之致。春臺班首席旦角係劉鳳林，因年老，掛第四牌。

（三）四喜班臺柱為年少鬚生張二奎，他的《四郎探母》號召力最大，旦角黑貴喜（姓潘）掛三牌。

（四）和春班臺柱為文武鬚生王洪貴，湖北人。旦角汪雙林掛三牌，與小生龍德雲合作。和春班又有另一旦角胡紅喜，胡伶來自漢劇，首演《貴妃醉酒》，腰軟似棉，後來名旦余紫雲、余玉琴之輩爭效法之。總之，在洪楊之變以前，乃是北京徽班鼎盛之秋，亦屬鬚生行全盛時期，旦角只能屈居第三、四席矣。

拳亂以前、旦角稱盛

至咸同年間，由於帝后酷嗜皮黃，京中戲班自然發達，又由於咸豐帝兼嗜崑曲，故各大戲班每次出演，仍有一二齣崑曲戲。

此時旦角著名者，有常子和、羅巧福、楊佳慶、朱蓮芬、夏天喜、梅巧玲（即梅蘭芳之祖父）、陳蘭仙、吳順林、劉倩雲、陳芷香、時小福等，人才鼎盛。按楊佳慶工武旦，即名旦楊朵仙之父。朱蓮芬係崑旦，為大學士吳縣潘祖蔭所寵，當時竟號稱「狀元夫人」。梅巧玲之事蹟，可歌可泣，見於後篇。降及光緒廿十年拳亂以前，旦角人才更盛，其著名者有時琴香（即時小福）、余紫雲、楊朵仙、朱霞芬（光緒二年菊榜狀元）、張紫仙、胡素仙、田桂鳳、陳德霖、孫怡雲、侯俊山、孫彩珠、余玉琴、路三寶、楊小朵、姚佩秋、田際雲等，人才薈萃，各擅勝場。其中時琴香、余紫雲、楊朵仙、田桂鳳可稱光緒年四大名旦。然欲以旦角懸正牌者難似拾滌，則百年以來劇壇風氣使然也。當年田桂鳳紅極，他在老譚的同慶班中，曾以《送灰麵》一齣玩笑戲排列大軸，唱於譚鑫培《戰太平》齣之後，當時觀眾咸認為奇蹟。厥後暮年的《送灰麵》照例亦列大軸，原來此劇須置朱漆溲器於臺畔，田桂鳳乃忸怩作溲便狀，情態逼真，頗解人頤，是以聳人觀瞻耳。田桂鳳曾與余叔岩同班，一齣《送灰麵》

2 光緒六年至八年都中戲班情況

京劇盛行於中國，二百年於茲，試問誰是京劇界的代表人物呢？毫無疑問的要推皖伶程長庚。程氏生於一百五十年前，他在社會上及文藝界的地位，迥非余三勝、譚鑫培、梅蘭芳之輩所能比擬，餘子更望塵莫及矣。在戲班中，常以「老闆」為尊稱，例如「譚老闆」、「梅老闆」，惟有程長庚被人尊稱為「大老闆」。再在戲單上，不論大小藝員必定書「藝名」，例如「小叫天」、「梅蘭芳」，惟有程長庚在戲單上向不題名，標曰「四箴堂」。至於譚鑫培的「英秀堂」，梅蘭芳的「綴玉軒」，時人知之者則不多。

程大老闆、所訂規律

按清季「精忠廟首」係屬內務府之官職，惟有程長庚曾以一人任廟首，其後均係由三人五人分任不等。程氏官名曰「聞韶」，時人莫知之。又欽賜四品頂戴，內務府許其管領各菊部，有事則於精忠廟會議，聽其裁決，各伶有違犯規律者，聽其處置。而程亦以身作則，犯法者親故不假焉。

觀瀾昔年曾聞諸陳德霖言，當年程大老闆所訂規律，約如下述：

（一）各大徽班應以唱工鬚生為臺柱，青衣與武生為次要腳色，而唱工鬚生應有膛音，以唱正宮調為合標準，故譚鑫培終程之世，只能唱武生，為其「有竅」而嗓子不夠也，惟譚氏後來亦能唱正宮調。

（二）不論生旦都要有崑曲底子，字音始能準確，身段始能美觀。程氏崑劇最多，故其字音清潔。據陳老夫子（即陳德霖）自言：「我生於同治元年，十二歲入四箴堂三慶科班，習崑旦，兼亂彈青衣，十九歲滿科，須經程大老闆面試多次，始能搭三慶部徽班，此之謂『出細』，即習藝已成，又請老輩作進一步研究之謂。我本資質愚魯，每唸《白蛇傳》中許郎之『郎』字，我輒讀音若『蘭』，程大老闆『出細』時，必以戒尺痛責之，經過月餘，始行改正。」於此可見程於字音之考究，與教育後輩之嚴也。

（三）凡從業京劇者不得私應堂會，名丑劉趕三即於同治六年因犯此條，罰修大市街精忠廟旗桿二座。

（四）崑曲與亂彈，儘可同臺演奏，至於秦腔與亂彈，則不可同臺演唱，此例懸為厲禁，直至民國元年始被打破。

（五）習青衣者專唱青衣，習刀馬者專唱刀馬，不許「撈過界」，若兼崑曲則無妨。故楊月樓自加入三慶部，即以鬚生為號召，他的一齣《黃金臺》，不帶盤關，竟能壓倒

程長庚、徐小香二人的《鎮潭州》，遂有程大老闆「三讓賢」之雅事。但楊武戲畢竟太好，故於歲闌，必唱一次《長板坡》云。

譚鑫培紅、梅巧玲死

談到清季北京戲班，光緒六年乃有劃時代的意義，其故有三：

（一）程長庚卒於光緒六年，可說被孫菊仙氣死，但孫並非壞人。是以角兒好勝，每有難言之隱，本文所述梅蘭芳，亦無例外。程歿之後，譚鑫培始脫穎而出，他本工武生，立改唱工鬚生，與楊月樓爭頭牌，於是中國戲劇自「程長庚時代」進入「小叫天時代」。照程長庚之意，譚氏扮相清癯，嗓僅六字，故非唱工鬚生之材料，然譚傾其全力於音韻，卒獲駸駸大紅，可見京劇之生旦，實以字音為首要也。

（二）咸豐朝孝貞皇后──即世所稱東太后，死因神秘，迄無信史。溯自東太后暴崩之後，從此西太后獨當一面，為所欲為，大內演劇之事，遂起重大改革，不旋踵而崑曲湮沒，皮黃全盛，宮監個個能唱戲，王府各自養戲班，京中名角俱充內廷供奉，於是京劇氣象之蓬勃，為從來所未有。譚鑫培適逢其盛，聲威之大，可稱空前絕後。惟旦角之在清宮邀寵者，僅有楊朵仙、田桂鳳、侯俊山、陳德霖、余玉琴之輩，其中青衣只有陳德霖，係二路腳色之佼佼者。足見從光緒六年以

後，青衣一行已走下坡矣。

（三）名旦梅巧玲（梅蘭芳之祖父）卒於光緒六七年之間，他是青衣出身，一齣《盤絲洞》的蜘蛛精，足以風靡九城。巧玲曾助方子觀入京考試，贈銀焚券，激其上進，故有義伶之稱。巧玲久任四喜班主，值孝貞皇后國卹，渠因甫經發給春季包銀，即逢國服止戲，一急而病，竟以不起，京中戲班遂起極大波瀾。按四喜班向為旦角發祥之地，巧玲歿後，先由其徒余紫雲（余叔岩之父）接充班主，不能維持。時小福繼之，亦賠累不堪。遂由內務府郎中文瑞圖接辦四喜，並邀孫菊仙、譚鑫培二人懸掛雙頭牌，輪流唱大軸，二人合演《斬黃袍》、《漢陽院》、《八義圖》、《群英會》諸劇，大受觀眾歡迎，孫譚二人竟合作六年之久，可見當年唱工鬚生之號召力，尚非第一流青衣花旦所能及也。

四大徽班、陣容鼎盛

瀾按：光緒六年都門各班角色，約如下述：

三慶班：頭牌鬚生楊月樓，二牌青衣余紫雲，三牌鬚生殷德瑞，四牌青衣張紫仙，五牌鬚生盧臺子，六牌花衫孫彩珠，七牌小生王楞仙，八牌武生小叫天（即譚鑫培），九牌銅錘花臉何桂山。

四喜班：頭牌鬚生王九齡，二牌青衣梅巧玲，三牌青衣時小福，四牌鬚生張三元，五牌花臉慶春圃，六牌花衫鄭秀蘭，七牌武生黃豹，八牌丑角劉趕三。

春臺班：頭牌武生俞菊笙，二牌鬚生王仙舟，三牌青衣常子和，四牌武生張光玉，五牌鬚生冰王三，六牌花衫陳祿，七牌老旦郝蘭田，八牌武生保壽。

嵩祝成班：頭牌鬚生孫菊仙，二牌武生黃月山，三牌旦角潘貴喜，四牌銅錘花臉劉永春，五牌鬚生馮瑞祥，六牌旦角祁連初，七牌武生王八十，八牌丑角黃三雄。

以上是光緒六年北京四大徽班之後期，同時秦腔盛行，計有瑞勝和、雙順和、永勝奎、雙和班等。按梆子班堂會最多，獲利頗豐。又從上可知彼時徽班之中，以三慶班鬚生最多，四喜班旦角最多，春臺班武生最多，惟嵩祝成班陣容較弱，故常排新戲如《釵釧大審》之類，以娛觀眾焉。

梅家破產、四喜改組

如上所述，是時北京百順胡同之梅家（即梅蘭芳之老家）既已宣告破產，四喜班大難當前，直至光緒八年，全班改組，頓為京劇界放一異彩，考其陣容，乃以碩果僅存之孫菊仙與文武全才之譚鑫培兩鬚生懸掛雙頭牌，實由譚氏後來居上。三牌青衣時小福，四牌青衣余紫雲，五牌花旦楊朵仙，六牌武生汪大升，七牌淨角劉明久，八牌鬚生王桂亭，九牌崑旦王儀仙，

十牌淨角穆鳳山等。自有戲班以來，此屬最強之陣容，單論旦角，時小福係青衣之王（梅蘭芳之唱工即間接學他），余紫雲係花衫之王（兼擅花旦青衫，成為王瑤卿梅蘭芳之先驅者），楊朵仙係刀馬旦之王（在清宮甚為吃香），崑旦王儀仙即青衣王琴儂之父，時小福之徒，蓋小福之徒皆以「仙」字排行，梅巧玲之徒皆以「雲」字排行，王儀仙常與梅蘭芳之父梅竹芬唱對兒戲，雖列開鑼第三四齣，但崑腔唱做俱佳也。

我今介紹光緒八年八月十六日四喜班在三慶園所演的一臺戲，聊作八十年前與今日戲班之比較：

（一）孫菊仙、時小福、劉明久《二進宮》。

（二）譚鑫培、穆鳳山《斷密澗》。

（三）余紫雲、李硯儂、蘇文奎《孝感天》。

（四）汪大升、姚增祿、楊隆壽、范福太、陳桐仙《惡虎村》。

（五）楊朵仙、顧芷孫、吳燕芳《雙沙河》。

（六）王桂亭、郭春元《文昭關》。

（七）王儀仙、梅竹芬《琴挑》。

（八）尉遲韻卿（武生遲月亭之父）、孟秋林、羅壽山《胭脂虎》。

（九）董鳳岩《戰馬超》。

（十）劉七《拾黃金》。

光緒八年、光景最好

觀瀾一向研究歷代各大戲班的腳色，我覺得光緒八年，人才最盛。推原其故，約如下述：

（一）當年最重唱工鬚生，孫菊仙既與譚鑫培會合一起，遂使其他戲班不得不加強實力，以資抵制。

（二）譚鑫培甫以三慶班武行頭改唱余（三勝）派鬚生，汪桂芬甫以程大老闆的琴師改唱鬚生和老旦，二人之藝俱在創造時期，不得不抖擻精神而力爭上游。單講一齣《斬黃袍》，孫菊仙飾趙匡胤，譚鑫培飾高懷德，演得如火如荼，大獲佳評。汪桂芬初唱《文昭關》，出臺無奇，但經唱完開場四句搖板，聽眾疑為長庚復生。

（三）時小福與余紫雲向不同臺演唱，二人之藝正在巔峯狀態之中，故習青衣者都去琢磨時小福，習花旦者都去偷學余紫雲。

（四）凡是名角都想躋位「內廷供奉」，此固各自踔厲奮發之最大原因，亦係燕臺走紅之終南捷徑。

（五）梆子班雖與徽班不可同日而語，惟其價廉而合普羅民眾之胃口，故彼時徽班受到相當威脅，不得不出全力以爭取觀眾。

（六）按此時風氣，老伶每設絳帳以授徒，標約某某堂，故設堂名，不僅限於名旦角，此為人才濟濟之重大原因。但老伶凋謝，後繼困難，設堂授徒之風又稍殺，故在光緒中葉之戲班，已有一年不如一年之趨勢。

至庚子拳亂之後，老譚出組同慶班，其陣容毫無可觀，於是同慶班只仗譚鑫培一人；福壽班只仗俞菊笙一人。下篇談到觀瀾進京，時在宣統初年，則戲班人才愈趨而愈不競矣。

3 梅家是京劇界數一數二的世家

都門京劇之發展，可以劃分為如下三個時代：

第一個時代，從道光廿年起，至光緒六年止，可稱為「程長庚時代」。程氏卒於光緒六年，他曾釐訂戲班的規律。

第二個時代，則從光緒六年起，至民國六年止，可稱為「譚鑫培時代」。譚氏卒於民國六年，他曾改良京劇的藝術。

第三個時代，則從民國六年起，至民國十七年止，可稱為「楊小樓、梅蘭芳、余叔岩三大賢時代」。三人各有千秋，聲望各不相讓。關於三人爭雄之事實，詳載後篇。至民國十七年余叔岩即告輟演。北洋政府亦塌臺。於是，京劇亦隨之以式微，自此以後，京劇不論生旦淨末丑，皆能懸正牌，凡愛好京劇者不得不慨嘆而言之矣。

庚子前的黃金時代

從同治朝至光緒初年，梅蘭芳的祖父梅巧玲紅極一時，他是當年旦角的祭酒，首以青衣

兼花旦。他的文采丰度，令人傾倒。他在當時京劇界，威權至大。每在堂會之中，他的新戲如《雁門關》、《梅玉配》以及《盤絲洞》的蜘蛛精，照例要列大軸，不論是楊月樓的《四郎探母》或俞菊笙的《長板坡》，都只能排在他的前面。當是時，梅巧玲係首席旦角，輔以時琴香的青衣，和余紫雲的花衫，皆屬傑出，三人皆隸四喜班。然為遵守程大老闆（長庚）所訂的規律，旦角雖盛，仍是鬚生之附庸，當時四喜班的頭牌，是文武鬚生王九齡。又按徽班的規律，凡唱對兒戲，如《梅龍鎮》、《牧羊圈》、《武家坡》等。鬚生之名必居旦角之上，故於民國七年（此時旦角已打破舊規，懸掛頭牌）梅蘭芳與余叔岩合作演出於北京新明大戲院，梅是頭牌，余只掛三牌，然唱《珠簾寨》、《南天門》等劇，戲單上余叔岩的名字必排在梅蘭芳之上，守舊法也。光緒六年京劇既入「譚鑫培時代」，從光緒六年至光緒廿六年庚子拳亂以前，都門京劇羽毛已豐，且已踏進黃金時代。試問京劇何以能打倒崑曲秦腔而躋入黃金時代呢？其中有三人居大功，值得大書特書者：

筆者認為：西太后推第一，因彼酷嗜皮黃，加以積極提倡，她不喜崑曲，又厭惡秦腔，於是上行下效，一轉移間而天下從風矣。

其次譚鑫培推第二，他能改良舊劇，化朽腐為神奇，於是詞句由繁而就簡，腔調避免重複，唱做皆合劇情，而譚最大功德，在能注重字音，辨陰陽四聲。又能隻字不倒，發音不飄，大受當時文人學士之贊賞，遂為京劇奠定萬世不易之基礎，迥非其他地方戲劇所能及。從此京劇生旦皆知研究音韻，如余叔岩、王瑤卿之儔，懂得愈多則聲名愈大，不懂字音，是不知自

愛，永霉而已，此固理所必然者也。

梅巧玲德澤在梨園

梅巧玲雖不永年，但流風未泯，澤及梨園，功推第三。巧玲工書善畫，可媲美文人；推食焚券，無愧於豪俊。故後來生旦多有書卷氣，梅氏實開其先河。巧玲貌豐腴，肌理白皙，面團團似楊玉環，雖為唱青衣出身，卻以《盤絲洞》、《探親家》諸劇馳名於世，又擅飾蕭太后，厥後陳德霖效之。故以青衣兼擅花衫，應以梅巧玲為嚆矢。巧玲遂為余紫雲、王瑤卿、梅蘭芳、程硯秋等之先驅者。其人其事，值得一書。按：巧玲生於道光二十二年，卒於光緒七年，存年四十，即正名芳，號蕙仙，小名阿昭，別號蕉園居士，生於江蘇吳縣，寄籍江北泰州。巧玲甫十歲，即隨母曹氏由泰州入北京，從福盛班主楊三喜習青衣，兼學崑曲，旋拜師兄醇和堂主羅巧福為師。羅巧福係咸同年間第一流青衣（即著名丑角羅壽山之父），故巧玲於滿師後，即走紅運，旋掌四喜班逾二十載。四喜班為名旦薈萃之區，班中待巧玲而舉炊者無慮二百餘人。迨至光緒六年，因已預發全季包銀之後，突逢東太后國卹止戲，巧玲受此打擊，因而得病不起。當時劇壇皆為之大起恐慌，惟伶界中人對於梅家為公事而破產，俱抱同情之心焉。

最關重要者為梅巧玲係北京李鐵拐斜街景龢堂主，此時名伶設堂授徒者甚眾，但以景龢堂褎然舉首，巧玲所授之徒，蜚聲於時者有余紫雲（花旦兼青衣，即余叔岩之父）、徐如雲（青

衣，即徐小香之子）、朱靄雲（崑旦，青衣朱幼芬之父）、陳嘯雲（崑旦兼青衣，崑亂老生陳金爵之姪孫）、姚祥雲（崑曲老生，花旦姚佩秋之父）、陳五雲（崑旦）、孫福雲（武旦）、劉倩雲（崑旦）、張瑞雲（武生）、閻貴雲（花旦）、陳五雲（崑旦）、孫福雲（武旦）、劉倩雲（崑旦）、劉朵雲（花旦）、劉曼雲（崑旦）、鄭桐雲（武老生）、王湘雲（崑小生）、董度雲（小生）、周綺雲（崑旦）、鄭燕雲（花旦兼崑旦）。此外，尚有著名者甚多，不勝枚舉。

都門京劇八大世家

總之，光緒年間旦角稱盛，崑曲亦能避免淘汰，梅巧玲所出之力甚多。巧玲之妻（梅蘭芳之祖母）即崑亂老生陳金爵之女，「金爵」二字係咸豐帝所賜名，陳金爵係江蘇金匱人，觀瀾幼時，無錫尚分為無錫金匱二縣，至民國肇建，金匱始併入無錫縣，巧玲生二子：長明祥，為崑亂著名文場面，字雨田，小名鎖，佐譚鑫培，琴藝超凡入聖。明瑞，次字竹芬，小名二鎖，習青衣兼崑旦，後因體胖，改唱崑曲小生，隸四喜班，梅蘭芳即梅竹芬（二鎖）之獨子也。巧玲生二女：長適名武生王八十（槐卿，貌美，有時反串武旦），即著名花旦王蕙芳之父，蕙芳玲生二女：長適名武生王八十（槐卿，貌美，有時反串武旦），即著名花旦王蕙芳之父，蕙芳貌亦俊美，袁克定大捧之。厥後梅蘭芳之崛起，曾得王蕙芳一臂之助，二人固姑表弟兄也。巧玲次女則適名旦秦芷芬，梅大鎖之妻係第一流青衣西安義堂主胡喜祿之次女。梅二鎖之妻即掌小榮椿科班第一流武生楊全（名隆壽）之長女，楊全係楊小樓之師，是故梅家親戚無一非著名

藝員也。

綜上所述，西太后、譚鑫培、梅巧玲三人，對於都門京劇之黃金時代，皆有最偉大之貢獻，梅巧玲、梅竹芬父子二人雖皆早殂，然而北京百順胡同之梅家乃京劇界數一數二之世家，筆者以為梅（巧玲、雨田、蘭芳）；譚（鑫培、小培、富英）；余（三勝、紫雲、叔岩）；程（長庚、章甫、繼先）；楊（月樓、小樓、劉宗楊）；俞（菊笙、振庭、步蘭）；楊（桂慶、朵仙、小朵、寶忠）；茹（萊卿、錫九、富蘭）；乃北京梨園八大世家。其中梅余二家，關係最為密切，故梅蘭芳雖然幼年失怙，所叨先世餘蔭，至深且大，是用發跡甚早，騰踔良易。梅之一生，洵能繩其祖武，淬厲奮發，無驕矜之色，對於同業，推食焚券，惟恐不及，抑且工書善畫，青衫兼擅，可慰先人於地下而發其潛德，斯其兢兢業業，有足劭者，予固樂予表揚焉。

拳亂之前人才鼎盛

如右所書，在光緒廿六年（西曆一九〇〇年）庚子拳亂之前，正是都門京劇的黃金時代，人才鼎盛，生意興隆，由西太后在上積極提倡，又有恭（忠）親王、肅親王、醇賢親王、洵貝勒、濤貝勒、振貝子、侗將軍等附和，至於各行角色，茲姑約略言之：鬚生有譚鑫培、汪桂芬、孫菊仙、賈洪林、李鑫甫、王雨田、許蔭棠、周春奎等。武生有俞菊笙、楊月樓（卒於光緒十六年，存年四十二歲）、黃月山、姚增祿、瑞德寶、張淇林等。青衣有時小福、孫怡雲、

胡素仙、陳德霖、張紫仙、吳順林等。花旦有余紫雲、田桂鳳、楊朵仙、孫彩珠、路三寶、余玉琴、楊小朵等。小生有王楞仙、朱素雲、德珺如、顧芷孫、陸華雲等。老旦有龔雲甫、謝寶雲、陳文啟、周長山等。大花臉有劉永春、郎德山、金秀山、劉鴻昇、何桂山、納紹先等。架子花臉有黃潤甫、穆鳳山、穆麻子、李壽山、李連仲等。武淨有錢寶峯、葉中定、錢金福、馮黑燈、高德祿等。武丑有德子杰、張黑、王長林等。文丑有羅壽山、劉七、趙仙舫、高四保等。武旦有朱文英、飛來鳳等。以上信筆拈來，遺漏難免。

光緒廿六年，義和團作亂，京師為之糜沸蠶動，京劇遂停頓一時，名角逃離者甚多，如孫菊仙、金少山等皆赴滬久住矣。迨京師秩序恢復之後，凡名伶所設堂號，幾已悉數付諸煨燼，從此京劇界中師資大成問題，崑曲益無人問津，京劇所受打擊，實莫大於此！現今大陸方面提倡京劇甚力，惟其最大難關即屬師資問題，蓋惟教戲必須著重實際，譬如研究音韻，除習中州韻之外，必須洞達其變化，以及京劇實用之術。譬如教授余（叔岩）派唱法，必先知其唱唸之劇詞，以及余派所切忌之處。瀾按：清季小學昌明，無奈習氣甚深，文人學士以研究古韻廣韻為「雅」，而以研究中州韻為「俗」，故皆不屑探討中州韻，殊不知古韻是廢物，廣韻則與中州韻異途而同歸，且京劇唱唸之於中州韻，不可須臾離也。因循至北政府時代，國內並無徹底的研究中州韻者，試問後之人欲道地的學習京劇之唱唸，其孰從而求之！

4 光緒末年至宣統初年的京劇

當拳亂之際，北京戲園被焚者甚多，如大柵欄之「慶和園」及鮮魚口之「天樂園」等皆付一炬。

亂定之後，各戲園紛紛臨時開演，多借各處寺院，如東城元明寺、隆福寺、及西域護國寺等，臨時搭草臺，以前殿作後臺，或邀名角合演，或由票友彩唱，營業極其茂盛。京劇名角如譚鑫培、田桂鳳、賈洪林、陳德霖、金秀山等在東城元明寺出演，戲價售兩吊六，天天滿座。但梆子班尤易於恢復，且為市民所愛好，故在清末，山陝梆子又盛極一時，京劇頗受影響。

拳亂以後京劇稍衰

卻說西太后於八國聯軍攻陷京師之役逃到西安，仍舊天天聽戲，光緒帝及大阿哥溥儁也是戲迷，只要有戲聽，也就皆大歡喜。回鑾之後，西太后興致仍豪，大內演劇組織，立刻恢復原狀，每月初一、十五照例傳差，除夕到正月十六日，天天唱戲。此外，每逢過節及壽誕慶典等，例必演劇，演員之中，惟譚鑫培不能離京他適，其他角兒跑碼頭則不限制。茲予鈔述光緒

036

三十四年八月初十日清宮南海傳差戲單如下，用以表明拳亂前後都門京劇盛衰之跡，亦即觀瀾

抵京之前夕也：

（一）《福祿壽》（一刻）。

（二）朱裕康《泗州城》（二刻十）。

（三）李連仲《五人義》（三刻五）。

（四）陳德霖《昭君出塞》（二刻）。

（五）侯俊山、錢金福《八大鎚》（五刻）。

（六）龔雲甫、郎德山《天齊廟》（四刻）。

（七）楊小樓、遲月亭《金錢豹》（三刻五）。

（八）王瑤卿、張文斌《探親家》（一刻五）。

（九）王鳳卿《文昭關》（二刻）。

（十）楊小樓《長板坡》（五刻）。

（十一）楊朵仙、朱素雲《查頭關》（二刻）。

（十二）譚鑫培、王瑤卿、陳德霖、錢金福、李順亭、王長林、馮蕙林《竹簾寨》（七刻）。

（十三）《萬壽無疆》（二刻）。

愚特注釋如下：（一）以上共演四十刻十分，西太后戲癮真不小，曩在大內演劇，每劇須

037

限定時刻，不得有誤。（二）《福祿壽》與《萬壽無疆》均係大花工本的佈景戲，煞是壯觀。（三）時小福卒於光緒廿六年，余紫雲卒於光緒廿七年，汪桂芬卒於光緒卅二年，俞菊笙已退休，孫菊仙赴滬，故此時都門京劇之陣容已大不如前。（四）《竹簾寨》即《珠簾寨》，此時譚鑫培在各戲園尚未唱過，但在清宮已連唱二次，足見西太后夙視此劇如禁臠。（五）楊小樓紅極，故獨唱兩齣重頭戲。（六）王瑤卿亦在黃金時代，惜其嗓子已頻塌中，不能再唱青衣戲矣。（七）丑角張文斌本唱鬚生，因其嗓音偏左，西太后命其改扮丑角，張的冷雋，無人能及之，足見西后之識貨。（八）此時王鳳卿紅極，乃學汪桂芬，西太后對於他的眼神與臺步大不贊成，故曾傳諭，著拜李順亭為師，鳳卿為此啼笑皆非焉。

清朝只剩兩年壽命

到了光緒卅四年，帝與慈禧太后先後逝世，宣統登基，觀瀾即於此際遠離家鄉，投考北京清華學校。其時津浦鐵路尚未通車，只得乘輪溯江赴漢口，再趁京漢鐵路火車到北京。予在漢口獲睹京伶李鑫甫所演《四進士》及《銅網陣》，唱做之妙，嘆為生平所未見，印象之深，終身難忘。予在上海所見名角如孫菊仙、三麻子、潘月樵、汪笑儂、貴俊卿、蘇廷奎之輩，比較李鑫甫皆遜一籌。蓋李伶私淑譚鑫培，武宗黃月山，又擅關公戲，洵一全才鬚生也。回憶觀瀾足履北京之時，背後拖一巨辮，前額茹髮，覆以劉海，身穿窄袖長衫，可謂惡行惡狀。此時攝

政王監國，慶親王奕劻當首任內閣總理，即世所稱「親貴內閣」，頗不理於眾口，人心已見搖動矣。然當時京中卻顯出一片昇平景象，大柵欄一帶尤其熱鬧，行人幾不能舉步。惟京師尚無電燈（按：此時美國已用電燈達三十年），煤汽燈則係奢侈品。街道多泥濘不堪，交通工具可說沒有，市上既無馬車，又無人力車，大官可坐綠呢轎，以四人肩輿，然而坐得起者甚少。凡屬普通官員及資產階級則皆乘驟車，既慢又不舒服。普羅民眾則乘「大車」，車上只一木板，全無遮攔。總之，此時期一切頑固守舊，毫無向前邁進之象，雖然如此，卻亦未料到這個朝代只有兩年壽命了。

宣統年間戲班陣容

此時都門各業，生意最興隆者為菜館與戲園，菜館都價廉物美，如遐邇聞名之「致美齋」、「恩順居」等，規模愈小，烹調愈佳。其規模較大者則以堂為號，如「聚賢堂」等，或供票友彩排，或供堂會演唱，戲園分為雜耍、梆子及皮黃三種。至於崑曲雖曾在清宮獨霸二百年，迨至清末已成皮黃之附庸，無力單獨演唱矣。皮黃班並非天天演唱，每星期僅演一次或二次，當我初到北京之時，各班角色約如下述：

（一）廣德樓的雙慶班，以俞菊笙、侯俊山、李鑫甫為主角。俞伶年老，只演白天。侯俊

（一）丹桂茶園的春慶班，以譚鑫培、陳德霖為主角。老譚有時亦在天樂園演唱。

山（即老十三旦）係秦腔首席旦角。

（三）文明園的承平班，以劉鴻昇、楊小朵為主角。劉鴻昇兼在寶勝和班唱黑頭。

（四）中和園的四喜班，以楊小樓、張毓庭、孫怡雲為主角。楊小樓偶亦在其義父譚鑫培的戲班中助陣。張毓庭有與老譚爭勝的野心。

（五）文明園的雙慶班，以王瑤卿、王鳳卿、俞振庭為主角。此時梅蘭芳即在此班唱開鑼第二齣。。俞振庭係後臺老闆。

（六）天樂園的玉成班，以黃月山、田際雲、賈洪林為主角。此班係皮黃秦腔兩下鍋。田際雲（即想九霄）係秦腔著名花旦。

（七）三慶園的梆子班，以崔靈芝、郭寶臣、小馬五為主角。天天有戲。

（八）同樂園的寶勝和班，以貴俊卿、路三寶、孟小茹為主角。貴俊卿學譚，係票友下海，旋赴上海，始走紅運。

（九）吉祥園的鳴盛和班，以三麻子、八歲紅為主角。我在北京聽過三麻子的《二進宮》及《三搜蘇府》。

（十）廣和樓的喜連成科班，以金絲紅、康喜壽、小穆子為主角。天天有戲，只售一吊多錢。貫大元、梅蘭芳、麒麟童（即周信芳）、小益芳（即林樹森）等，都先後在喜連成科班串演過，時在宣統年間。梅蘭芳常演《六月雪》；麒麟童常演《獨木關》；小益芳常演《魚腸劍》。總之，此時各戲班的陣容，還算齊整，一入民國初

年，便有退步的感覺。

晚清社會之現象，京師男風仍熾，城外的妓寮，只能吸引下流徒眾，此因清廷官吏不許尋花問柳之故也。但至民國肇建，此禁不復存在，於是南妓絡繹來京，麇集於八大胡同一帶，是為上等妓院，即俗所稱「長三堂子」，妓在筵前每以清唱娛賓客，故又稱「清吟小班」，但妓女所習所唱者以鬚生居多。嫖客打茶圍，開盤起碼銀元一枚，濶者則擲五元十元不等。至於么二堂子，則多為北京土著及揚州幫妓女，純以賣淫為生。

按北京八大胡同，即百順胡同及韓家潭一帶，此一區域，數百年來向為北京伶人之住區，此段房地產泰半係伶人所有，故如梅巧玲、余紫雲、楊小朵、田際雲等，皆以房租為大宗收入。秦腔花旦田際雲既面團團作富家翁，遂組玉成班，被推為北京正樂育化會會長，此即伶界聯合會。名旦余紫雲亦不必登臺唱戲，大買其清花磁器，曾為美國總統胡佛所艷羨。至於梅蘭芳之祖父梅巧玲雖係被債務逼死，但死後仍有八大胡同房產四五處，其長子梅雨田不善經營，將房產悉數變賣，故梅蘭芳的幼年生計甚窘，其母不得不靠他唱戲的微薄收入以開火倉。

名角老去繼起無人

宣統二年，我十三歲，投考清華，連試三天，我僥倖地考取第三名，所有考試的一切手續，實與貢士會考大同而小異，其鄭重可知。故於放榜之際「填五魁」，以防試士之輕生。前

三名須穿禮服赴外務部行謁師禮。厥後清廷又舉行幼童出洋之考試，觀瀾得中第一名，繁文縟節，在所難免，我既考取出洋，毋須再上課，每日看戲吃館子（致美齋），是我一生最愉快的日子，所以終身難忘。談到當年戲園的角色，鬚生一行有譚鑫培、劉鴻昇、王鳳卿、貴俊卿、張毓庭、賈洪林、李鑫甫、王佑臣（即王又宸），許蔭棠、周春奎、時慧寶、孟小茹、三麻子、孟樸齋、金絲紅等，除譚鑫培以外，以李鑫甫、賈洪林為較佳，但譚、李、賈三人皆於民國六年同年逝世，余叔岩是以有脫穎而出之機會。青衣一行有陳德霖、王瑤卿、孫怡雲、張紫仙、胡素仙、朱幼芬、吳彩霞等，但陳、孫、張、胡之輩，俱以冉冉老去，瑤卿之嗓又頻於塌中，青衣一行遂呈青黃不接之現象，此固梅蘭芳易於發跡之最大原因也。花旦一行有楊朵仙、田桂鳳、路三寶、孫彩珠、余玉琴、楊小朵、姚佩秋、王蕙芳等。武生一行有俞菊笙、黃月山、楊小樓、俞振庭、瑞德寶、康喜壽、八歲紅（即劉漢臣）、劉喜春等。淨角一行有黃潤甫、金秀山、何桂山、郎德山、錢金福、郝壽臣、穆鳳山、小穆子、李連仲等。小生一行有王楞仙、朱素雲、德珺如、陸華雲、張寶昆、陸杏林、馮蕙林等，無一年青者。

老旦一行有龔雲甫、謝寶雲、陳文啟等。龔雲甫係票友出身，字音太差。謝寶雲唱得雖好，只圖省力，故有「謝一句」之譏號。武旦有朱文英、八仙旦、飛來鳳等。朱已年老，此行人才奇缺。丑角有王長林、張黑、張文斌、蕭長華、李敬山、高四保、慈瑞全等。總之，在宣統年間，各行名角俱已老去，後繼鮮有傑出者，京劇已萌衰落之兆矣。洎乎楊小樓、梅蘭芳、余叔岩三人應運而起，劇壇風氣始為之一振。

梅蘭芳與喜連成班

我當時頗愛看喜連成科班（按：喜連成社成立於光緒廿七年，創辦人係吉林省的鉅商牛子厚，他委花臉葉春善管理，由丑角蕭長華教文戲，武生姚增祿教武戲。初在「廣德樓」演唱，到民國二年以後，因重禁男女合演，又移至肉市「廣和樓」演唱，至十餘年未易地點，但只演日戲，風雨無阻，售價既廉，上座亦盛，因其經營妥善，故能支持久遠也）。在光緒卅四年，他已明列第五齣；至宣統元年，梅蘭芳始受俞振庭的邀聘，改搭文明園的雙慶班。而喜連成科班自「喜」字班學生畢業之後，就此改名為「富連成」社。「喜」字班學生曾與梅蘭芳同臺演唱，其佼佼者有康喜壽、金絲紅、小穆子、元元旦、雷喜福、侯喜瑞等。

厚，他委花臉葉春善管理，由丑角蕭長華教文戲，武生姚增祿教武戲。初在「廣德樓」演唱，售價京錢一吊。民初牛子厚將該班讓渡於沈某，即在「三慶園」出臺，並加入坤伶，到民國二年以後，因重禁男女合演，又移至肉市「廣和樓」演唱，至十餘年未易地點，但只演日戲，風雨無阻，售價既廉，上座亦盛，因其經營妥善，故能支持久遠也。在光緒卅四年，他已明列第五齣；至宣統元年，梅蘭芳始受俞振庭的邀聘，改搭文明園的雙慶班。而喜連成科班自「喜」字班學生畢業之後，就此改名為「富連成」社。「喜」字班學生曾與梅蘭芳同臺演唱，其佼佼者有康喜壽、金絲紅、小穆子、元元旦、雷喜福、侯喜瑞等。

5 梅蘭芳以前的「譚鑫培時代」

從前的北京有三好：一係聽戲好；二係八大胡同的妓院好。三係菜館好。著名的菜館如「便宜坊」的填鴨，「厚德福」的熊掌，「致美齋」的烹魚等，皆曾被饕餮客視為珍品。當年觀瀾於盡情享受之餘，尤饒聽戲之癖。白天看過俞潤仙，晚上又看侯俊山。但我看得最多的，乃是「三慶園」的梆子班，幾乎天天去看崔靈芝、郭寶臣、賈璧雲、小喜翠之徒。此時北京還沒有坤角兒，因為賈璧雲和小喜翠易弁而釵，姿色超群，曾轟動九城，所以觀瀾也隨眾起鬨而已。迄今思之，可笑孰甚！

一臺好戲畢生難忘

當是時也，北京的京劇，尚是「譚鑫培時代」，經過若干年月，才轉入楊小樓、梅蘭芳、余叔岩鼎足三分的時代，為了使讀者多瞭解一些梅蘭芳未竄紅菊國前的京師劇壇實況，特就本人所知所見，先順筆一提，再及於梅伶故事，當為愛好研究京劇源流者所樂聞。

此時譚鑫培正在全盛時期，每星期約演一次或兩次，嗓子或好或壞，陰晴不定。當時戲迷

只知他叫「小叫天」，很少提起他的真姓名。但要看他的戲，最好要預先訂票，否則臨時擠不

進去，即使擠進去，亦怕座位無著。觀瀾第一次看到譚鑫培，係在「丹桂茶園」，他和陳德霖

合演《桑園寄子》，我看過之後，印象不深，因我當時不懂此劇，等他出臺，天色已暮，幾乎

全園漆黑（此時尚無電燈），只在臺柱兩側，各放火把一具，池座之中，前面置方桌，這是特

座，桌上皆放有水菓瓜子，又有水煙筒，池座後面置長凳，有很多小販徘徊其間，使座客視

線受阻，擁擠不堪，甚至擠得動彈不得。由此可知清季戲園設備之簡陋。直至民國三年六月九

日北京「第一舞臺」開幕，京師始有新式之戲園。

觀瀾第二次去看譚鑫培，係在北京「天樂園」，那天譚和陳德霖合演《武家坡》，予我印

象極深，真是終身難忘，因為這是我生平所見頂好的一臺戲。談到京劇界各行腳色以及各班的

陣容，「譚鑫培時代」實優於楊小樓梅蘭芳余叔岩鼎足三分的時代。至於最近十六七年，更覺

後起無人，京劇確已遭逢危機。茲將作者所見頂好一臺戲的戲目摘錄於後，並附注解，這是考

據京劇最好的資料了：

第一齣：王長林、郭鳳雲《小放牛》。

第二齣：何桂山《風雲會》。

第三齣：德珺如《小顯》。

第四齣：李鑫甫、許德義《水淹七軍》。

第五齣：姚佩秋、朱素雲、姚佩蘭《頭本虹霓關》。

第六齣：金秀山、金少山《白良關》。

第七齣：楊小朵、趙仙舫《雙釘計》。

第八齣：楊小樓、黃潤甫、錢金福、朱文英、張文斌、劉硯庭《鐵龍山》。

最後一齣：譚鑫培、陳德霖《武家坡》。

第一 丑角唱開鑼戲

今將上述九齣戲，略加注解如下，一則藉此月日當年的角色；二則申述真譚派的唱法：

（一）這是宣統二年的一臺戲，名丑王長林已老，此時尚唱開鑼戲第一齣。他與余叔岩合演《天雷報》、《胭脂褶》、《打漁殺家》、《審頭刺湯》諸劇之後，始在京、津、滬、漢大走紅運，不愧為當年第一文丑，勝過蕭長華、張文斌之輩多多。黃潤甫係首席架子花，都中人士最愛瞧「老黃三」（此係黃的綽號），後來郝壽臣、侯喜瑞等都學他。錢金福係首席武淨，可惜他沒有嗓子。為美中不足。

（二）何桂山係首席大花臉，雖已年老，嗓音仍亮，且須痛飲高粱酒之後始登臺演唱。黃

（三）小生德珺如唱得最好，《叫關小顯》最拿手，可惜他面長似驢，骨瘦如柴，扮相較差。朱素雲和路三寶則在年青時代有「金童玉女」之稱，故於民國九年，衰老的朱素雲赴滬，竟以小生掛頭牌，一齣《白門樓》還紅遍申江。

（四）金秀山係銅錘花臉，唱得最好，觀瀾所最賞心悅耳的幾齣戲便是余叔岩的《焚棉山》，陳德霖的《落花園》，和金秀山的《刺王僚》與《洪羊洞》。按金秀山、金少山父子二人的《白良關》，分飾大小黑（尉遲恭與尉遲寶林），在劇中亦扮演父子，委係當時著名好戲，可惜少山貪玩，不圖上進，簡直和譚小培一樣，連他父親的唱法都未曾加以研究。後來金少山跟梅蘭芳配演《霸王別姬》，一炮而紅，原來他的底子本不錯，他是道道地地的北京角色。

青衣一行青黃不接

（五）姚佩秋貌美而藝不驚人，楊小朵藝佳而貌不驚人。俟至民國初年，梅蘭芳的藝術漸趨成熟，彼以色藝兼備，用能一飛沖天，然在宣統年間，楊小朵係第一流旦角，姚佩秋係第二流旦角，梅蘭芳僅係第三流旦角。是蛟龍猶未得水也。當是時，陳德霖係碩果僅存的青衣，名角如孫怡雲等俱已衰老，而年事較輕的王瑤卿又因倒嗓，只能唱《能仁寺》、《打漁殺家》一類的戲，於是，青衣一行形成青黃不接的現象。

蓋舊時青衣重腔不重字，又重唱不重做。例如陳德霖曾習崑曲，略懂音韻，但他唱起青衣，字音非常含糊，舊法如此，無話可說。迨至光緒中葉，譚鑫培以命世大才，率先注重字音，卒能全面刷新鬚生之唱念，卒之青衣一行，亦隨而起革命性的

改造，當時收效最宏者當推年青的王瑤卿，與老譚唱對兒戲的也是王瑤卿。正在紅得發紫的時候，瑤卿忽而倒嗓，不能再唱青衣，只能把他的心得啟迪其徒眾：如梅蘭芳、荀慧生、程硯秋之輩，皆其得意門人，因此奠定京劇界四大名旦的局面。

（六）私淑老譚的名鬚生李鑫甫，唱其拿手傑作的《水淹七軍》，竟列開鑼第四齣，觀瀾曾為之老大不平。後來余叔岩告我：李庫（李鑫甫的別名）是奇才，他的老師譚鑫培嫌李庫戲路較雜，尤其反對他演黃月山派武生戲，故將他的戲碼排前等語。瀾按：李庫若非變嗓而早死，必為余叔岩的勁敵，賈洪林雖好，決無威脅余叔岩之力。

楊小樓演絕《鐵龍山》

（七）楊小樓紅極好極，此時他係內廷供奉，又為「中和園」四喜班的臺柱，他是譚鑫培視同己出的義子，所有武戲的曲牌，都是老譚傳授的。他的軀幹魁偉，氣度大方，咬字真切，手腳乾淨，乃得其父楊月樓之衣鉢真傳，又兼其師俞潤仙教誨良殷，他飾演《鐵龍山》劇中的姜維，把場的要站在椅上，為他掀簾出場（因為紮靠以後，高大異常）。他斜身而出，一步一顛，我們在臺下都瞠目結舌，屏息而觀，疑為天神。是日老譚親自為楊小樓把場，他老人家看完〈姜維觀星〉一場，始返後臺扮戲。此時楊小樓在巔峯狀態中之盛年，威武潤大，無人能及之。俟至民國八年，

伊往上海與尚小雲排演上下集《楚漢爭》（包括《霸王別姬》在內，初演無人歡迎），我便覺得他的身手係在逐漸退化中，此屬年齡關係，理所當然。

余叔岩《武家坡》唱詞

我今一談譚派的《武家坡》，以供內行諸君的參考。此劇係生旦打泡戲之一，永遠受人歡迎，係譚派各劇之中離譜不遠者，此因後來余叔岩唱得很多，亦因劇壇名宿陳彥衡先生所著《說譚》一卷，內有《武家坡》一劇。讀者須知余叔岩這類戲的詞句，與老譚出入甚微，他知道詞句比腔調重要得多。故在今日，舉凡唱片以外，所有譚鑫培、余叔岩與眾不同的詞句，等於「吉鳳一羽」，得之已為至寶矣。以下片段，信筆拈來，其庶窺豹一斑而已。

（甲）譚派的《武家坡》當然唱「一馬離了西涼界。」《說譚》一書中改為「番邦界」，這是譚余兩派切不可用的。（乙）余叔岩唱「恨魏虎起疑心將我來害。」他決不唱「恨魏虎是內親。」（丙）第二段余叔岩準詞如下：

（生唱西皮原板）眾大嫂去送信（轉唱流水板）太也的遲慢，武家坡站的我兩腿酸，下得坡來用目看，見一位大嫂把菜挖，前影兒低頭看不見，後影兒好似噎妻寶川，本當上前把妻來喚，錯認了民妻理不端。

一般都唱「這大嫂傳話太遲慢」，以下詞句亦不同。猶憶當年我在大陸某報上曾寫了這段唱詞刊登出來，自從我登出這段詞句之後，很多內行如譚富英、楊寶森等，都改用余叔岩的詞句了。「太也的」三字，「也」屬陰上聲，著力上揚，煞是好聽。昔年我在北京上海常把余叔岩的私房詞句登在報端，其意是與余派同志共同研究之，而劇中字音尤關重要，名角不許念錯隻字的。例如《遊園驚夢》中「迤逗彩雲徧」一句的迤字，據梅蘭芳自述，他曾研究一輩子，未獲結論。他在臺上把「迤」字始終讀成陽平聲的「移」音。觀瀾認為不對。按「迤」字有三種音，這還不算是最複雜的。其一「迤委」行貌又自得，迤字音移，陽上聲。其二「迤邐」綿亘之貌，迤字音蟻，陽上聲。其三「迤逗」團聚之貌，據《元曲音注》所載，「迤逗」之迤唱「拖」不唱「移」，陰平聲。是故「迤逗彩雲徧」的迤字，應讀「拖」，陰平聲。又如《打鼓罵曹》，禰衡的「禰」字，內行個個讀成「彌」字，我在報端屢說「彌」字大誤，「禰」字應讀「你」，乃陰陽上聲通用之字。「禰」者父廟也，又姓。昔年余叔岩認為我是對的，但他在臺上不肯改動，仍念「彌衡」，他說他怕配角不能一致耳。最近上海青年劇藝團在普慶戲院出演《打鼓罵曹》，所有主角和配角，都能把禰衡的「禰」字讀「你」，這是值得讚揚的。惟劇中〈罵張遼〉的一段唸白不合，也是應予糾正的。

6 記《武家坡》這齣戲的風波

憶昔楊寶森在上海失意的時節，他在「黃金大戲院」跟坤角鄭冰如跨刀，幾乎天天吃倒彩，惟我竭力捧他。我喜歡他美秀而文，聲調悅耳，我曾寫過很多篇「勗楊寶森」的文章，並將余叔岩的私房詞句公諸於世。我又指示楊寶森乾隆年間沈氏乘轝所著《韻學驪珠》是一部最合實用的韻書，因它反切無訛，收音最準。若干詞句，楊寶森亦曾照我所述一一改正。迨他晚年，「楊派」既風行一時，楊寶森自命不凡，遂將余叔岩的詞句任意竄改，他又不懂音韻，只知增添字數，這與余叔岩的作風恰好相反。

《武家坡》的幾段唱唸

余叔岩的詞句乃以簡潔為主，例如《失街亭》的定場白，余氏準詞如次：「……聞得司馬起兵至祁山，必要奪取街亭，想街亭乃漢中要地，……」何等簡鍊，何等大方。可怪者是所有內外行，竟無一人模仿他這樣的念法。瀾按：余叔岩自始至終以「譚派鬚生」自居，雖曾被人稱為「余派」的宗師，他反而認為可恥，因為這樣就無異乎表示他的不像譚鑫培了。楊寶森則

051

反是，他雖有「小余叔岩」的諢名，卻以「楊派」而沾沾自喜。至於他的本領，萬不能與余叔岩同日而語。就予所見，余叔岩一生得力於音韻，楊寶森則始終吃虧在尖團，習鬚生者宜三復斯言。

以下兩段是余叔岩獨特的詞句，習鬚生者未可等閒視之。其一係薛平貴與王寶釧對念的白口，湖廣韻十足：

（生白）大嫂有所不知，我那薛大哥原本是好人，如今學壞了，吃喝嫖賭，無所不為，把銀錢都花完了。不怕大嫂你笑話呀，為軍的乃是個貧寒出身，積下幾個錢，都借與他賠馬了。

其一係生旦對唱的快板，充滿戲謔的腔調，確是全劇最易討好的地方：

（生唱快板）好一個貞節王寶釧（放銀介），百般調戲也枉然，腰中取出銀一錠，將銀放在地平川，這錠銀，三兩三，送與大姐做養廉，買綾羅、做衣衫、打首飾、製鑽環，做一個年少的夫妻就過幾年哪。

按《武家坡》一劇中的鬚生共唱三個西皮倒板，就是「提起當年淚不乾」，必需翻而又翻，高唱入雲。下接原板快板，更是全劇精華所寄。至於譚派最精彩的兩句，上句是「兩軍陣前遇代戰」，下句是「代戰公主好威嚴」，將下句「代戰公主好威嚴」七字搶板而唱，個個字似爆豆般迸出，全靠口勁。譚鑫培如此，余叔岩如此，言菊朋盛年亦如此。待至言菊朋晚年，他的衷氣不濟，上下隔斷，遂將「代戰公主好威嚴」七字刪去，而後起的鬚生都學言菊朋，以圖省勁，這是要不得的。還有「打開羅衫從頭看，才知道寒窰受苦的王寶釧。」這兩句，是畫龍點睛的句子，亦係全劇情節發揮到最高潮，因此余叔岩把「受苦的王寶釧」提高而唱，「王」字屬陽平聲，乃用崑曲高度之法，唱來滿宮滿調，這是值得效法的，唱者保可得滿堂采。惟歷來唱者唱到此處，都用低徊之法。這是與《趕三關》中同樣詞句的腔調，不免重複，所以要不得的。總而言之，將高低音作一巧妙的安排，乃是京劇唱唸的要圖。

梅蘭芳提攜余叔岩

觀瀾所寫的事蹟，什九是曾身歷其境的，蓋聞作者之條件有三，曰：「信、達、雅。」讀者諸君之於拙著，只能取一個「信」字而已。讀者之中必有研究余派鬚生者，談到《武家坡》一劇，余叔岩與陳德霖當年合作的次數最多，二人因有翁婿的關係，而且陳德霖老得出奇，故

逢二人出演，臺下必發笑聲，乃是一種親切的表示。但陳老夫子因此跼促不安，說什麼他都不肯跟隨余叔岩到上海去演唱。到民國七年和民國八年，余叔岩與梅蘭芳合演於北京「新明大戲院」，此時梅已駸駸大紅，余則尚在掙扎期間，二人的對兒戲如《南天門》、《梅龍鎮》、《三擊掌》、《三娘教子》等，最受臺下歡迎，可說賓至如歸。觀瀾有戲必看，係捧余叔岩而去，直迄民國十八年為止，我和余叔岩始終經常在一起，此無他，因我二人都沉迷於字音之中也。我們有時躑躅街頭，以中州韻遍讀市招上的字樣。我覺得中州韻是甚精的國粹，而惟譚派鬚生與中州韻有密切的關係。至於余叔岩的立場，他的嗓音既不濟，幸於字音之中覓得「黃金屋」，我可以說，關於旦角的講究字音，王瑤卿係受譚鑫培的影響，梅蘭芳則受余叔岩的影響，其詳見於後篇。余叔岩在小小余三勝時代，曾經紅得發紫，他認識袁三爺克良的寵姬孫一清（曾唱花旦），故於倒嗓之後，得進總統府充任「紅縷侍衛」，紅縷只是低級，實際上余叔岩係伺候袁克定，卻是跑上房的，故被總統府昇平署署長王錦章認為義子，由他來調度府內的劇目。余叔岩因此得拜譚鑫培為師，並能得師之歡心。至譚歿之後，余叔岩始恢復舊業，專供靠把武戲，如「寧武關」、「鎮潭州」、「武昭關」之類。他和梅蘭芳世代有深厚的情誼，他的父親余紫雲是梅蘭芳祖父梅巧玲的愛徒，是以余叔岩初起之時，曾經得到梅蘭芳的提携，於役「新明大戲院」之時，梅余二人所合作的好戲，如《珠簾寨》、《梅龍鎮》、《打漁殺家》之類，曾經紅遍九城，至今膾炙於人口。

梅程皆不滿余叔岩

有一天，梅蘭芳和余叔岩合演《武家坡》，這是難得一見的好戲，二人爭奇鬥勝，各不相讓，到了「誥封」一場，當余叔岩唸完「哦……他見不得我！有朝一日，我身登大寶，他與我牽馬墜鐙還嫌他老呢。」以下旦角應該接唸「薛郎……你要醒來說話。」誰知道梅蘭芳突然之間把這句忘了，在臺上僵了一些時間，余叔岩為掩蓋過去，他乃接唸：「句句實言：自古龍行有寶。」事後梅蘭芳大不願意，他認為余叔岩故意不提醒他，使他少唸兩句。其實余叔岩已有脫離梅所主持的「喜群社」的計劃，常常臨時回戲，使梅更不滿意。後來捧余的團體與捧梅的團體形成對立的狀態，捧余的決不去看梅蘭芳，這齣《武家坡》確是導火線之一。

但為《武家坡》這齣戲，余叔岩與程硯秋所起的誤會，更大更深，這件事與生旦的藝術問題略有關係，茲併記之如次：按於民國十七年一月十三日，北京窩窩頭會義務戲排出一臺空前絕後的好戲，便是全部《紅鬃烈馬》，其陣容約如下述：

王琴儂《彩樓配》。

陳德霖、貫大元《三擊掌》。

此時四大名旦，各排新戲，爭衡甚烈。梅蘭芳的冠軍頭銜，自為眾望所歸。尚小雲係北京梨園公會會長，他且甘心以亞軍讓與程艷秋，惟荀慧生不肯以殿軍自居，故以上所排劇目，的確煞費苦心。然而這齣戲的「戲肉」，乃是《武家坡》，這是程艷秋一生得在北京大紅的轉捩點。誰知程余二人對唱，正在采聲滿堂的時節，當余叔岩唱就「倒也安寧」一句，程艷秋忽告脫板，他的「三餐茶飯」一節竟接不上去，這是唱者的奇恥大辱。事後，程艷秋怒不可遏，他認為余叔岩的唱法不合，使他無法開口，幸而程艷秋曾娶武旦果湘林之女為妻，她是余叔岩的嫡親外甥女，余程二人故復和好如初。瀾按：余叔岩的唱法，「倒也安寧」的寧字，不即煞

王幼卿《探寒窰》。

李萬春、魏蓮芳《別窰》。

周瑞安《三打》。

馬連良、朱琴心《趕三關》。

余叔岩、程艷秋《武家坡》。

洵慧生、郝壽臣《算糧》。

王鳳卿、小翠花、朱素雲《銀空山》。

楊小樓、尚小雲《回龍鴿》。

梅蘭芳、龔雲甫、蕭長華《大登殿》。

住，須拖腔至中眼，遂使旦角礙難在中眼接上，余叔岩因為這是下句，如此唱法始見上下句分明。觀瀾以為余叔岩有道理，但學余派之徒不必學他，「寧」字應以煞住為宜。

7 從標準戲迷談到浪漫派戲迷

當年北京的戲迷，多如恆河沙數，蓋沉湎於京劇的戲迷可分兩種：第一種是標準戲迷；第二種是浪漫派的戲迷。觀瀾便是浪漫派的典型。今試加以分析，便知觀瀾學戲的來龍去脈，更可明瞭我何以很早就注意到梅蘭芳，牝牡驪黃，非偶然也。

何謂標準戲迷？曰：他們視京劇若第二生命，他們嗜好京劇往往超過浪漫派的戲迷，他們很熱心地學戲，有條不紊，而以登臺獻藝為目標。是以標準戲迷，結果下海的很多，茲舉幾個例如下：

先談幾個標準戲迷

（一）當年孫菊仙、德珺如、金秀山三人，都是以票友下海，但被內行瞧不起，譏為「羊毛」。他們合作《二進宮》一劇，被內行誚稱「三羊開泰」，然三人唱足乙字調，既響亮，又好聽，當時稱為劇壇一絕，則是三個標準戲迷得到莫大的成功。

（二）名票蘇少卿也是標準戲迷，他並未下海，但他的門徒中，內行卻不少。他以後且登臺操琴，當年他常往名宿陳彥衡家，又怕陳氏討厭他，雜在眾賓客中，每以報紙掩面，實則他是為了要偷學陳氏的技藝。我昔年在上海主持「戊寅票社」時，蘇君每

（三）前幾年在香港獻藝的王準臣、曹曾禧二人，都是標準戲迷。王準臣學戲，不惜工本。曹曾禧則天分甚高，一學就會。曹君的長處，乃是字音清楚，尖團分明。再談到我自己，在民國十八年回到無錫之後，仍未放棄京劇，我特延請孫老元（佐臣）操琴，又邀名票魏馥孫共同整理譚派各劇的詞句，彼時我還記得七十餘齣，其中有的全部唱念係採余叔岩的詞句，有的僅屬大路玩藝，與余叔岩無關。魏君係一絲不苟的標準戲迷，與我這個浪漫派的戲迷頗有不同，他乃兩江總督魏光燾的文孫，琴藝第一流，他復主張將劇中不通的詞句，一一加以釐正，例如：楚平王未死，伍子胥不得唱其死後的謚法，又如「你好狼毒也」，「狼」字應改作「狠」字；又如「滾道旁」，若將「道」字改作「一」字，即於氣口有利。魏君之言，善哉善哉！

（四）還有張伯駒和孫養農也都是標準戲迷。二人俱是余叔岩的好友，張君與我有內親，佩卿是余叔岩的琴師，共遊之時，不常開口，在他沒有熟識余叔岩時，他請李佩卿說戲，李他素性拘謹，不常開口，在他沒有熟識余叔岩時，他請李佩卿說戲，李佩卿是余叔岩的琴師，乃青衣出身，琴藝超凡，但教鬚生戲，則非其所長。後來張

到票社，喜研究字音，一個「濁」字，便不惜加以反覆研究，這就是標準戲迷的象徵。他勸我不要將余叔岩的玩藝隨意公開，他說：「票友不識貨者居多，反而疑信參半，何苦來哉！」同時又有程君謀、孫鈞卿諸君，也都是標準戲迷，結果都曾下海獻藝。程君的唱工之佳，是票友之中稀有的，我曩在上海捧楊寶森，程君亦曾大加鼓勵。至於孫鈞卿，他雖文武兼擅，惜無高人傳藝耳。

君與余叔岩過從甚密，可惜叔岩因受不了張宗昌、褚玉璞的欺侮，經一怒而摜紗帽，不再唱戲了。然張君學戲認真，後來李少春曾拜他為師，足見張君造詣之高。

至於有一次張君客串《失街亭》，以楊小樓配馬謖，余叔岩配王平，程繼先配馬岱，王鳳卿配趙雲，噱頭確屬不小，但在當年的北京，吾輩戲迷都能辦此，不足為奇也。

再談到浪漫派戲迷

談到浪漫派的戲迷，其數當然更多於標準戲迷，他們嗜好京劇而隨心所欲，饒有「羅曼蒂克」的氣氛。他們不一定登臺客串，可能不為名，不為利，只為滿足自己的嗜好，有些浪漫派的戲迷，一輩子吊兒郎當，毫無成就。有些憑天才或力學而成大器，其藝乃超過標準戲迷，為內行所敬畏。茲舉幾個例如下：

談起劇藝家的掌故，古今第一人要推孫春山駕部，第二為陳彥衡，第三為今之齊如山。

這三人皆是出類拔萃的劇藝家。孫春山既懂字音，又精音律，他善編青衣腔，又諳老生與小生戲，囊昔名旦時小福採用孫春山的腔，後來梅蘭芳又學時小福的腔；昔日楊月樓面如冠玉，改唱鬚生而大紅，他怕同臺的譚鑫培笑他音韻有誤，故請孫春山在臺下聽戲，即便指正其字音，

這是眾所週知的故事。

陳彥衡係票友中之胡琴聖手，他工譚派鬚生，當世無出其右；他的桃李遍大江南北，在上海勢力尤大，如言菊朋、陳秀華之輩，皆屬陳彥衡一系，是與余叔岩一系有別。然如楊寶森、譚富英、孟小冬、李少春之輩，亦皆陳秀華之弟子也。

齊如山對於京劇，亦有巨大貢獻，他對梅蘭芳更予以莫大的助力，我與齊先生恰恰同時，我記得他曾參加北京的「正樂育化會」，這就是梨園公會的前身，足見他對於振興國劇的關懷為如何。到了民國二年，梅蘭芳漸露頭角，齊先生對之大加賞識，與梅先作文字交，他主張旦角宜歌舞並重，以增加活力，如是不斷寫信與梅，並附以批評，歷時兩年，前後寫了一百多封信給梅蘭芳。至民國三年，齊、梅二人始見面，成為了知己。

齊如山苦心助梅郎

齊先生為梅編導第一齣新戲，我記得是《麻姑獻壽》，繼續又編《嫦娥奔月》。京劇之有古裝美人與新型歌舞，以此為嚆矢。梅伶之得大紅特紅，亦以此為契機。從此齊梅二人合作了將近三十年，齊氏所編新戲甚多，皆成名劇，如《生死恨》、《鳳還巢》、《霸王別姬》、《太真外傳》、《廉錦楓》、《洛神》、《木蘭從軍》、《上元夫人》、《紅線盜盒》、《西施》、《俊襲人》、《天女散花》、《晴雯撕扇》、《黛玉葬花》、《春燈謎》等等其尤著者。名士羅癭公贈詩有云：「恰借梅郎好顏色，盡將舞態上氍毹。梅郎妙舞人爭羨，苦心指教

無人見。」故如齊先生之埋頭苦幹，不求人知，不愧為戲迷中之聖者。同時予我印象頗深者，尚有名士魏翮公，曾以尖團四聲指教余叔岩。李釋戡曾為梅蘭芳改編舊劇。羅癭公則疏財仗義，使程艷秋脫離其兇悍之師榮蝶仙，故于髯公（右任）所提癭公遺囑曾云：「詩人落托存遺稿，艷跡流傳亦可兒。一代士夫說忠義，伶官傳上有徵詞。」上述魏翮公、李釋戡、羅癭公三人，俱屬浪漫派戲迷之典型，深為後人所敬仰。

城南遊藝園的回憶

當年在位的黎大總統元洪，也是浪漫派的戲迷之一，他的民主作風是無可非議的。憶在民國八九年間，他常到北京「城南遊藝園」觀劇。按北京香廠之「城南遊藝園」，等於上海的「大世界」，百戲坌集，遊客雜沓。談起「城南遊藝園」中的戲館，其一是新明大戲院的「喜群社」，角兒有梅蘭芳、王鳳卿、余叔岩、白牡丹（即荀慧生）、陳德霖、賈大元、程繼先、王毓樓、高慶奎、張如庭等。單是鬚生一行，竟有王鳳卿、余叔岩、李順亭、賈大元、高慶奎、張如庭等六個名角，這是梅蘭芳的主張。班中旦角亦有五六個。其二是由上海春柳社蛻化的文明戲，角兒有吳我尊、胡恨生、夏天人、薛青萍、秦哈哈、王呆公等。常演《不如歸》、《張汶祥刺馬》各劇，精采絕倫。其三係在園中東角的京戲院，以馬連良和安俊卿懸掛雙頭牌。安俊卿係貴俊卿的弟子，後來我替他改名「舒元」，係取「叔岩」二字的諧音，為了此

事，余叔岩對我曾大不高興，這是觀瀾好事，自取其咎。其四係在西角的髦兒戲雲班，營業茂盛，角兒有金少梅、李伯濤、于紫、于紫仙、胡振聲、一斗丑等，此時福芝芳（梅蘭芳之妻）只唱開鑼第二齣，她規規矩矩，臉上毫無表情，但她一有機會，就去觀摩梅蘭芳的戲，果然大有進步。一日她唱《六月雪》，我們在臺下狂捧叫好，福芝芳因此遂成紅角兒。後來終於嫁給了梅蘭芳。

黎總統公餘捧坤角

至於大總統黎黃陂之常臨「城南遊藝園」，係捧坤伶金少梅而來。他坐在戲臺正面的包廂裡，因他素識金少梅的母親金月梅，故來捧場如儀。黃陂入座，笑容可掬，我和李直繩將軍（純）若在樓下見到他，就站起來，對他行一鞠躬禮，他則含笑點首相答。在遺老之中，北京的李直繩將軍和上海的陳庸庵尚書（夔龍）都是天字第一號的戲迷，韻事不可勝數。厥後金少梅輟演，琴雪芳登臺，黎黃陂仍來「城南遊藝園」觀劇，大捧琴雪芳。瀾按：當時坤角之中，孟小冬最美，其次要數琴雪芳。

真正浪漫派的戲迷，而又妙不可言的，卻要數上海幾位大亨，就予所目擊的，如王曉籟飾《空城計》劇中的司馬懿，居然揮軍殺進西城。張嘯林常唱《盜御馬》的竇爾墩，竟將詞句抄在大扇子上當臺照唸。杜月笙在無錫榮家堂會唱《劈三關》，屢次忘詞，只得不了了之。但他

們是道地的戲迷，戲癮極大，亦肯很用心的學戲。至於軍閥之中，浪漫派的戲迷更多，其中以

張宗昌為巨擘，他愛哼哼，可是他的發音實在太難聽，他為《梅龍鎮》一劇而著了魔，特地將

梅蘭芳、余叔岩二人接到濟南，專誠唱這一齣好戲。大概他以正德皇帝自況，坐在臺下可以大

過其癮也。他在風月場中，尤喜歡偷偷摸摸，搔女人的手心。總之，軍人之中，若談「嫵媚」

二字，無過於長腿將軍（張宗昌的諢名）。

民國十七年，他單人獨騎被困於天津「直隸軍務督辦公署」，在他左右只剩褚玉璞和觀

瀾二人，他對觀瀾反而依依不捨，他當時被義弟吳光新大罵一頓，可是長腿將軍只猛摑自己的

頭。所以我總覺得這個人是可與為善的。

楊琪山滿口要吃人

還有我的連襟楊琪山（曾任張大元帥作霖的副官長），他根本不懂京戲，但因他的先輩

個個都是戲迷，所以他亦以戲迷自居，且非余叔岩派不學，他要求我教他幾句特別的余派唱

詞，我就教他《汾河灣》的西皮搖板如下：「聽一言來走二魂，頭澆冷水懷抱冰，適才打馬汾

河境，見一玩童打彈精，彈打南來當頭雁，槍挑魚兒水浪分，我方才與他把話論，猛虎下山要

吃人哪！……」按「吃」是上口字，此處該作「齒衣」切，楊琪山認為余味十足，喜不自勝，

於是一天到晚哼這句「要吃人哪」，可惜他在淮城長大，滿嘴江北口音，大抵江北、天津、紹

興、寧波及閩粵人士，學唱皮黃最感困難。至於蘇州、無錫的方言，因其鄰近崑山，學戲毫無困難。故京角原籍蘇錫者最多。觀瀾昔在承順王府，親眼得見，每值張大元帥作霖午睡之時，孫傳芳、張宗昌、張學良、張作相、吳俊陞、湯玉麟、韓麟春、褚玉璞等八個軍團長，戰戰兢兢，唯恐吵醒老帥，只有楊琪山，時任張氏的副官長，毫無顧忌，他用力推動鉛絲門，老帥常被他吵醒，他卻滿不在乎也。

8 再談京劇中研究音韻的重要性

在未正式寫到梅蘭芳軼事之先，不妨先談一下劇曲中之音韻及觀瀾幼年時觀劇之印象。在上章裡曾經論到戲迷之種種，觀瀾既是浪漫派的戲迷，自與標準戲迷大不相同，我在童年對於國學的熱誠，實係得力於母教。桐城吳摯甫先生是我的外祖父，他住在我家，教我作文，我母篤嗜京劇，她教過我一齣《鎖五龍》。她又准許老僕揹了我到惠泉山廟內觀劇，這是光緒三十年左右的事。當時名角兒有洒金紅（即王榮森）、郭少娥、郭蝶仙、李春來、玻璃鑽、小金鋼鑽（即賈璧雲）等，所演以梆子戲居多，足見清末秦腔的聲勢實已凌駕乎京劇之上。此因秦腔夠勁，譬如郭蝶仙常唱《絮霞宮》，扮一女屍，擦上油臉，穿九件衣，驀然地從棺木中竄出，口喊「我為何來至荒郊？」這時候我在臺下，嚇得魂不附體，不敢逼視，然而看了還想看，這就是梆子戲的吸引力了。

066

上海新舞臺的新戲

此時我的家鄉無錫縣還沒有戲園設備，看戲不必花錢，懂戲的人可說絕無僅有。我家絲廠都設在上海，故我常隨父親赴滬小住，天天去看「新舞臺」的新戲，如《杜十娘怒沉百寶箱》、《新茶花》、《黑籍冤魂》、《查潘鬥勝》之類，實係變相的文明戲。我卻記得「新舞臺」的一臺老戲，予我印象甚深，戲碼如次：

（一）孫菊仙、小連生（即潘月樵）《節義廉明》（即《四進士》）。

（二）七盞燈（即毛韻珂）《辛安驛》。

（三）夏月恒、張順來《三叉口》。

（四）小子和（即馮春航）、夏月珊《陰陽河》。

（五）夏月潤、夏月華《白馬坡》。

（六）夜來香（即周鳳文）、小保成（即邱治雲）《蕩胡船》。

（七）毛仲琪《取帥印》。從上可知梆子出身的七盞燈，此時正紅得發紫，每月包銀一千六百元。寶善街的「丹桂茶園」是髦兒戲館，這是坤角在上海的鼎盛時代，名角有恩曉峯、尹鴻蘭、小蘭英、王克琴、陳善甫、林黛玉之輩，頗有號召的力量。

宣統初年，我到北京，大過戲癮。我開始學習譚派鬚生戲，連唱帶做一齊學，先由郭春元

說戲，他是楊瑞亭的開蒙老師，此時北京戲園林立，名角如雲，這是譚鑫培的全盛時期，前篇已述其梗概，茲不再贅。

余叔岩苦研三才韻

我在那幾年中（清末至民初）所愛看的對象，第一是譚鑫培，第二是崔靈芝，第三是李鑫甫。崔靈芝即唱山西梆子的老靈芝草，我愛聽梆子青衣所唱的腔調，崔伶此時雖已年將六旬，然所唱仍嫻靜而委婉。我又愛看李鑫甫的靠把戲，當民初之際，余叔岩正在倒嗓時期，他又被家務所困擾，是以貪緣進入總統府伺候袁克定（項城之長公子），克定時在團城訓練模範團，因此余叔岩野心勃勃，一心只想帶兵，不意他在總統府堂會戲中，先為譚鑫培的配角，得到美滿的成績，旋獲機會拜老譚為師，這是任何人所辦不到的。從此以後，他便谿然開朗，備知字音的扼要，他把一部韻書（《佩文韻府》）置於床頭，日常開口三才韻，閉口三才韻。三才者「天、地、人」也。指每個字的頭、腹、尾而言，這與唱念的好壞有莫大關係。

後來我在北京，對於陳獨秀、胡適之等提倡新文學、新思想，大不贊成。因為他們不僅反對所有舊文體、舊思想，且有毀斥倫常，詆誹孔孟。更有學生們排演《子見南子》以侮辱至聖先師，是可忍孰不可忍！厥後吾國教育部頒佈所謂「拼音字母」之法，亦屬荒謬絕倫，故我更積極地研究音韻之學，希圖有所著述，以表明吾國方言應以中州韻為最正且準。

中州在九州之中央

今且一談中州韻之策源地。原夫五方之民，其聲清濁高下，各象其川原泉壤之淺深廣狹而生，故於四聲五音必有所偏，然而聲樂與文化有密切之關係，古昔聖王修己治人之術，其精者全在乎樂，而聲樂之大湊，必以水地察其恒，要以黃河漢水分南北，河衛之岸，謂之唐虞，乃古韻之所出；漢水左右，謂之夏楚，乃今韻、中州韻之所出。按古韻已羼河衛之音，未能雅馴，古韻即周秦漢三代之遺音。今韻即廣韻，乃唐宋兩代之產物，今韻實與中州韻同源。中州在九州之中央，亦適全國之中央，故中州韻即夏楚之聲，其策源地在漢水左右，即今湖北省之襄陽、樊城一帶。此一區域民性和平，發音中正，尖團分明，清濁斂侈皆有區別。而各行省如湘、鄂、雲、貴、陝、甘、桂、皖、汴、蜀等，類皆波及之域。舉例言之：江南之地，濱海下濕，而內多渠澮湖沼，故聲濡弱，發音欠準。獨徽州之寧國處高原，且近中州，故京劇老伶工以皖南籍者居。多至於北平之音，即燕趙殺伐之音，悲壯慷慨固有之，中正和平則無之，且無入聲，非正聲也。

中原音韻乃自古文化之基礎，蓋音韻之道，陰陽之分，無古今一也。古韻今韻實相生而相剋，惟中原音韻為函夏正音，中原音韻即是中州韻，其策源甚古，但至元朝周德清始有成書，周氏誠有篳路襤褸之大功，然其所著《中原音韻》之書，識者無取焉。蓋在明清兩代，

音韻之書，汗牛充棟，而清儒尤以研究小學為治經之途徑，故凡音韻之書，每愈後而愈精，此乃理之所必然。觀瀾之曾祖曉驪公（諱湘）係嘉道年間音韻學專家，其所著述專備舉子應試之用。觀瀾為研究京劇與崑曲，乃專治《韻學驪珠》一書，此書係沈苑賓（乘麐）著於乾隆五十五年，補弊救偏，能集大成，尤其反切最準，清濁最明。欲考皮黃崑曲之音韻，殆莫善於是書矣。

不知音韻難成名伶

夫音為樂本，樂以韻勝，審音之細，端推京劇之譚（鑫培）、余（叔岩），文辭且有所不逮，故吾嘗謂審音之事，詩詞僅得其皮毛，劇曲始進於昭察，非虛語也。京劇固奠枕於中州韻，然能變化無窮，有典有柯，鮮以腔害字，亦不以字害腔，比較崑曲與其他地方戲劇，自更易引人入勝。申而論之，四聲五音乃皮黃之體，鍊氣運嗓乃皮黃之用。體用兼賅，方成名角。

歷代名伶如程長庚、余三勝、譚鑫培、余叔岩之儔，其畢生精力大都耗費於字音之中，精益求精，日慎一日，遂成大器，名留千古。次如梅蘭芳、程硯秋之輩，則皆心有餘而認識不足，故其唱唸未能登峯造極。餘子更不足道矣。是音韻者，乃京劇廢興絕續之樞紐，而演員成敗利鈍之契機。大抵京劇之興，為能活用中州韻也。而亡國劇者，厥維演員自身之隳落耳。竊按函夏正音，譬諸蒙泉碩果，倘猶留一線發生之機，非京劇之賴而奚賴哉。

研究音韻的十要點

民國六年，譚鑫培去世，余叔岩東山再起，他怕字音有誤，願唱武生而不願唱鬚生。我們捧他的一班人當然不贊成，我和余叔岩都是研究音韻的同志，我們兩個人的出發點雖不同，然其熱誠則一。我們所研究的要點，約如下述：

（一）關於京劇的字音，分清尖團是第一要義，有些字是尖團兩用的，例如「索」字是團音，但在《慶頂珠》劇中，「蓬索」的「索」字則是尖音。

（二）要想唱得好、唸得對，四聲（陰平、陽平、去聲、上聲）尚不夠，余（叔岩）派絕對有九聲，否則倒了，自己不知。九聲乃是陰平、陽平、陰去、陽去、陰入、陽入、陰上、陽上及陰陽上通用。例如「你」、「我」、「兩」、「馬」等，都是陰陽上聲通用的字，任你選擇而用之。

（三）十三轍當然不夠，因若遵此，在在可以飄倒，而收韻又無從準確。

（四）余（叔岩）派著重三才韻，此指每個字之頭、腹、尾的音，對於發音收韻大有關係，余派的可貴，全在收韻的乾淨好聽。

（五）一字數義而音各不同者，內行對此最感頭痛，有時一個字有五種解釋，音各不同。

（六）腔的高下須與劇情吻合，不可以字害腔，何時宜用高度之法，何時宜用變徵之音，何時守本位，何時使嘎調，必須神而明之，變化多端，不拘一隅。

（七）何時不宜填字，以示謹飭；何時必需填字，以利氣口，以壯波瀾，以輔字音，這是深奧的藝術，只有余叔岩擅此。

（八）入聲字最多最難，何時應派入平聲去聲或上聲，何時應讀準入聲而分清陰陽，這是一般伶人所辦不到的。

（九）上聲字分為三種，即陰上、陽上及陰陽上聲通用之字，這與唱得好聽大有關係，我曾時常提醒余叔岩，試聆余君唱到「我與」的「與」字必豁。

（十）清濁要分明，此指咬字的輕重而言，例如「金」字「英」字皆清音，「輕」字「稱」字皆濁音是也。

以上是習皮黃音韻的步驟，此外余派尚有許多訣巧，許多規律，本篇不遑備述矣。

綜而論之，關於皮黃音韻，可以畫兩個圈，裡邊一個圈，有時可以越出的，至於外面一個圈，則不可越出，是以皮黃音韻是比較活用的，其難在此。毋忘觀眾是為看戲而來的，並不是不習音韻，怎知自己唱得對不對，怎知人家唸得對不對呢？

聽你發揮字音而來。我對馬連良君說過：「學問之事無止境，無所謂太晚，無所謂太難，你若

9 宣統年間梅蘭芳唱開鑼第三齣

前篇講過，中州韻策源極古，發音最準，這是吾國文化的源泉，且係國粹之中最合實用者。我為何苦心孤詣地研習中州韻呢？其故有三：（一）因先曾祖係小學專家，著有《音訓》；家兄育津曾師事樸學大師章太炎先生，章大師熟知秦漢古音，使觀瀾大感興趣。（二）我反對拼音字母等等，我認為北京音欠準。（三）我覺得研究中州韻的最好方法，係以京劇字音為實驗。

李少春圖廢中州韻

我以為皮黃音韻是一種專門學術，奧妙無窮，京劇字音應有專書，以為引證，先使學者明瞭其大概，進而洞達種種的變化。譬如中州韻之外，尚有湖廣韻、上口字、北叶之音等等。又有種種技巧，如噴口、哀調、切音、填字、換氣、顫唇、哭笑、豁音等等。皆與字音息息相關。要而言之，凡習音韻，應以實用為歸，而以通達變化為大前提；若是閉門合轍，食而不化，必致錯誤百出，貽笑大雅。已故之譚派鬚生言菊朋可為殷鑒矣。盱衡近數十年之京劇界，

惟有余叔岩與梅蘭芳成為眾所崇拜之偶像，之二人者，深知音韻之重要，精益求精，日慎一日，確具老成之典型，可為後學之楷模。自從余叔岩與梅蘭芳去世之後，繼承無人，京劇界顯已遭遇危機！例如近拜周信芳為師之李少春（瀾按李少春拜周為師，不可厚非），正在提議廢棄中州韻，固為無知後輩所樂聞，殊不知京劇之於中州韻，如魚之得水也，若棄中州韻，則京劇立即變質而淪為地方戲劇矣！觀瀾為此而大聲疾呼，有年數矣。決非無病呻吟，彰彰明甚。

錯過學戲黃金機會

我昔年有學戲的黃金機會，因為天時、地利、人和三種關係，我的機會比任何人都好。

回憶民國初年，余叔岩乃在袁項城家服務，自從民國七年余叔岩重振舊業起，至民國十七年余叔岩突然輟演為止，我和余叔岩契款洽，幾乎形影不離，只有這段時間，余叔岩天天吊嗓，由李佩卿操琴，這是學戲的好機會。且在民國十一年以前，都是他自動地揀戲教我，如《宮門帶》、《馬鞍山》、《焚棉山》之類，這些戲，余叔岩在臺上都沒有唱過。到如今我只痛恨自己，不要好，不圖上進，不求深入，一心以為鴻鵠將至，其愚不可及也！我為稻粱謀，不能安心學戲，亦是事實。後來余叔岩的威名，簡直掩蓋其師譚鑫培，也是我所意料不到的。我今追悔莫及，出於至誠。

憶昔李少春與孟小冬曾拜余叔岩為師，這是任何人所辦不到的。余囑李少春留在北平，讓

他好好教授幾齣戲。無何，李因家累嚴重，不遵師命，跑到關外去演唱。等他回來，余叔岩已病重，不能教他了。李少春遂錯過黃金機會。先是，余叔岩想要報答師恩，自願將其絕技傳給譚富英，這是劇壇佳話，可惜富英的父親譚小培從中作梗，他自詡為「譚門本派」，遂使余叔岩無法教下去。最可惜的是陳德霖之子陳少霖，他怕他的姐夫（余叔岩為陳德霖之婿）以笛撾其光頭，不敢上班學戲，後來回想此事，他必定自撾其頭。

我是一個怪僻戲迷

談到我跟余叔岩學戲的經過，以下兩件事值得一提：

民國十一年上海亦舞臺特邀余叔岩赴滬演唱，由我陪他前去，為他疏通袁寒雲及黃金榮二人（因袁、黃對余叔岩皆存有誤會）。抵滬後，我和余叔岩住在一起，叔岩把他的秘藏劇本四十餘冊放在我的枕頭旁邊，約有四十餘日，讓我替他揀出上海人愛看的戲，如《鐵蓮花》、《審頭刺湯》、《失印救火》之類，我並答應他，我不會抄下隻字，這是絕對不需要的，是非常愚蠢的。因為這些劇本是他自動交給我的。也就是後來燒掉的。

民國十四年，我跟徐樹錚周遊歷國之後，進京觀見段執政，我們三個人跪在地上，痛哭一場，過了幾天，徐氏即乘專車南下，經過廊房車站，驟知遠在包頭的馮玉祥，恨徐首倡討赤，又怕他在江南練兵，所以馮玉祥派他的部將張之江在廊房深夜刮車，把我們全體扣留下來，就

將徐樹錚和觀瀾二人驗明正身，拉出去槍斃，到了行刑地點，忽而又把我釋放回來，囚禁一室，疲勞審問，我經千辛萬苦，負病進京，再見段祺瑞，求他下令，撫卹懲兇。段氏命我速回江南，暫且休養一時，我故悻悻回到家鄉，心灰意懶，更談不到學戲的興趣了。

回到無錫之後，我父為我提一別號，就是「觀瀾」二字。他老人家的意思，是教我袖手旁觀，不要再被捲入政治旋渦之中。我字匯東，這兩個字就隱在「觀瀾」二字裡面。所以我今用我的別號為筆名，乃是紀念我嚴明的父親，他老人家教訓我，言道：「今日政界黑幕重重，我不希望你做官，我更不願意你登臺唱戲，尤其你在外交界，現當簡任職，串戲更不相宜。」我當然遵命，但我覺得「頭澆冷水懷抱冰」，遂從標準戲迷一變而為浪漫派戲迷。從此以後，我又積極地研究余叔岩派的詞句和唱法，仍舊天天吊嗓子。我承認我的戲癖是相當怪僻的，茲舉例言之：

（一）我的嗓子尚合適，能唱正宮調，我不喜二胡，吊嗓時注重字音及收韻，這是師法余叔岩。

（二）鬚生之中我只鍾意余叔岩，我愛看他的《盜宗卷》、《打嚴嵩》、《南陽關》、《南天門》、《鐵蓮花》各劇，求其次則取楊寶森，然而瑕瑜互見矣。

（三）余派鬚生之外，我則愛看開口跳、架子花，及開臉的武戲，最不喜歡老旦及武旦，至於窈窕嫵媚的小旦，我倒非常愛看，我認為有些戲踩蹻為愈。

（四）我不喜歡四大名旦的新戲，這些新戲，弊在偏重主角，場子散漫，尤其劇詞晦澀，

實蹈崑曲之覆轍。推而論之，梅蘭芳的歷史名劇如《霸王別姬》之類，較有意義，但我最討厭神仙戲及《紅樓夢》各劇，綜合言之，我的戲癖是有極大限度的。

我第一次看梅蘭芳

現在先講我第一次看到梅蘭芳，他所給我的印象，究竟怎麼樣？那時節京劇的趨勢又怎樣？讓我一一道來。我第一次看到梅蘭芳係在北京城外文明園，乃是俞振庭組班演出，時維宣統二年仲春之月，戲碼約如下述：

第一齣：沈金奎、張彩林《清河橋》。

第二齣：何佩亭《金沙灘》。

第三齣：德建堂、梅蘭芳《硃砂痣》。

第四齣：金秀山、厲彥芝《打龍袍》。

第五齣：路三寶《採花趕府》。

第六齣：瑞德寶、李壽峯、李壽山《連環套》。

第七齣：王鳳卿《長亭會》。

第八齣：王瑤卿、賈洪林、王長林《打漁殺家》。

第九齣：俞振庭、范寶庭、遲月亭《茂州廟》。

以上一臺戲的陣容，平平無奇，賣座亦只六七成，武戲排在末齣，乃是當年老規矩。俞振庭扮武生，當時他的地位僅次於楊小樓，他的中氣足、武藝衝、念白響、要又靚。就是有些毛手毛腳，不登大雅。瀾按：自從這一時期起，直至民國十七年國民革命軍進入北京城為止，在梨園行中，俞振庭的潛勢力最大，欲知京角地位之高下，只要一看窩窩頭會的戲碼，而年終窩窩頭會的戲碼，都是經由俞五排定的，其權威可知。俞五有妾侍三人，她們都穿紅色金絲猴皮斗蓬，招搖過市。即此一端，可見俞五的豪潤。此時王瑤卿、王鳳卿兄弟二人都紅得發紫，可惜瑤卿嗓已塌中，不能再唱青衣戲。而鳳卿的底氣亦不充分，同時名鬚生賈洪林亦因體弱嗓啞，難展驥足。瑞德寶唱《連環套》亦非其所長，伊擅靠把戲，路三寶做得好（路演採花趕府。他的反身踢花，乃是絕招），金秀山唱得妙。厲彥芝唱老旦，他就是後來厲家班的班主。德建堂係奎派鬚生，無榮無辱，此時梅蘭芳剛脫離喜連成社，加入俞振庭所辦的雙慶班，他唱青衣，常演《六月雪》、《彩樓配》幾齣。這時候他在開鑼第三齣唱配角，誰能料到他將成為世界聞名的一代宗師呢！

資格最低嗓子最好

宣統年間，京都繁華，這是譚鑫培的全盛時期，他的一齣《珠簾寨》風靡九城。汪大頭（桂芬）卒於光緒卅二年，京劇圈子久以老譚為中心，假使老譚是狀元，則榜眼應屬劉鴻昇，

探花屬於楊小樓，傳臚要數王瑤卿。從此可知這時期的旦角形勢已非了。鬚生則除譚鑫培、劉鴻昇之外，尚有李鑫甫、王鳳卿、賈洪林、貴俊卿、汪笑儂、張毓庭、許蔭棠、孟小茹、時慧寶等。武生則以俞菊笙、黃月山領袖群倫。又有楊小樓、俞振庭、李菊笙、張淇林、姚增祿、瑞德寶、康喜壽、田雨農、沈華軒之輩。可謂人才濟濟。談到旦角一行，兩大臺柱之一的時小福，卒於光緒二十六年。另一臺柱余紫雲，卒於光緒二十五年。遂使旦角一行受到重大的打擊。青衣之中，如陳德霖、孫怡雲、胡素仙、吳彩霞等，俱已冉冉老去。後起之秀只有王瑤卿，但嗓音已告塌中。於是魯殿靈光只剩下陳德霖一人。至於後起無人的最大原因，實因庚子拳亂以後，各大名角不再設帳授徒，所有堂號已告廢除，如昔梅巧玲所設之「景龢堂」，不知造就多少青衣花旦及崑旦，回述這時期花旦之中，尚有楊朵仙、田桂鳳、楊小朵、路三寶、余玉琴等，可惜亦皆衰老。後起之中我選王蕙芳、姚佩秋、梅蘭芳三人，皆以美貌著稱。此時王蕙芳最紅，因為袁克定捧他甚力，袁克定同時亦捧梅蘭芳。然王蕙芳和姚佩秋都是花旦，不能唱青衣，惟有資格最低的梅蘭芳，他有好嗓子，他是青衣出身，再學花旦與刀馬旦。關於崑腔及武功，他都有些底子，好學而又謙虛，實是他成功的重大因素。

10 早年的梅蘭芳與南北四個靚旦

宣統年間，我在北京「文明園」第一次看到梅蘭芳，此時他才十六歲，已有五年舞臺經驗，他幼年即胸懷大志，毅然脫離喜連成社的科班。不過梅蘭芳並非科班出身，他在喜連成社關係屬客員性質，等於楊寶森之在斌慶社，麒麟童（即周信芳）之在喜連成。然在當年北京，新角是難以出頭的，就算掛了頭牌，也不一定挨得上窩窩頭會義務戲。

我成為了梅派信徒

故我第一次看梅蘭芳的戲，他竟在開鑼第三齣為奎派鬚生德建堂配演《硃砂痣》，他飾吳大哥的妻子，青衣打扮，是日粉紅色的小戲單上竟沒有他的名字。但是，他一出臺，好像電燈一亮，臺下寂靜無聲，全園觀眾的靈魂被他迷住了。此因春雲出岫的梅蘭芳，的確美而艷，又端麗大方，一顰一笑，宛然巾幗，毫無疑問。梅蘭芳是以「色」瘋魔了全國，他所給我的印象深極了，以下是我進一步的分析。

瀾按：編《戲劇月刊》的劉豁公，是往年京劇界的權威，他論梅郎聲譽之由來，乃由於「美」，美的東西是外在的，觀眾首先觸及外在美之後，即被這種美所吸引，才進一步地欣賞他的劇藝。所以演員扮相優美，一個亮相就來一個「迎簾好」，絕不是看到他的紮架身段便美，而是先觸及他扮相的明媚，這有點像鬧戀愛的青年朋友，「一見鍾情」，在後才能發掘彼此內在美，才漸漸變成愛侶。蓋唯愛美的心理，人皆有之，所以我第一次看見梅蘭芳出臺，就吃一驚，也可以說我對他「一見鍾情」。自是厥後，我變為梅派信徒，始終勿渝，而且我覺得梅蘭芳的色藝，與日俱進，越來越好，這是不可思議的。同時的旦角王蕙芳、姚佩秋；稍後的荀慧生、程硯秋，雖都以美貌馳名於世，為什麼我對他們毫無深刻的印象呢？想不到十年之後，梅蘭芳和余叔岩成為一時瑜亮，都紅得發紫。其時楊小樓老了，只剩梅蘭芳和余叔岩二人，各具爭取「劇壇祭酒」的資格。於是，捧梅的集團與捧余的集團，形成針鋒相對的兩派，各顯神通。俞振庭便是捧余叔岩的一分子，不消說我是捧余叔岩的中堅分子，但是我對畹華的印象，還是很好的。

所謂祖師爺賞飯吃

回想梅蘭芳十六歲的時候，他已長得如成人一般，他在臺上，修短適中，穠纖合度，鵝蛋臉，儀態萬千，此最適宜於青衫的扮相。按上海人看京戲多數討厭青衣，惟北京人對於青衣則

非常重視，尤如梅蘭芳眉目清秀，膚色白嫩，齒如編貝，手如柔荑，他雖患高度近視，然其雙瞳爆出，反若增添它的嫵媚，這豈不是祖師爺大加青睞麼！再有梅蘭芳的倒嗓時期，極短極輕微，這是祖師爺賞飯吃的又一証明。是以梅蘭芳的春風得意，其主要原因是他長得好看。後來他的扮相、裝飾、做派、唱工，都在逐漸進步，使他更受大眾的歡迎。所以譚鑫培生前說過：「男的唱不過梅蘭芳，女的唱不過劉喜奎，叫我怎樣混！」這是慨乎其言之，可見觀眾重色之一斑。

回想當年梅蘭芳雖在稚齡，登臺之頃，但其氣派爽朗，而且態度鎮定，宛如一個老伶工，這是難能可貴的。譬如其妻福芝芳，自始至終，不免有怯場之弊。又如程硯秋初出茅廬，就有些呆頭呆腦，一雙大腳的樣子，就不像前朝的閨秀。所以一個演員，只要站在臺上，不必開口，一望而可知其有無戲料。如梅蘭芳、楊小樓之輩，乃是天字第一號的戲料，他們成為一代宗師，豈偶然哉！

晚年痴肥不堪回首

清末那幾年，旦角後起之秀，只有王蕙芳與梅蘭芳二人，王蕙芳因年資關係，故地位較高，但入民國，王之體重加增，由瘦變肥。梅蘭芳則在弱冠之年，不胖不瘦，身段苗條，此固美觀的主要條件。旦角最忌痴肥，惟青衣稍胖，尚不礙眼，例如程硯秋的晚年，即由痴肥受

噓於觀眾。程硯秋與梅蘭芳雖有師徒之誼，然在京滬兩地，硯秋對梅，乃爭勝不休，其志嘐嘐然。迨大陸變色之後，梅受極度重視，而程則默默無聞，程遂以酒澆愁，抑鬱而終，亦可哀也！

又有名旦小喜祿（姓陳），貌至清麗，民二年間與梅蘭芳同隸上海「丹桂第一臺」。某日排出一齣《孝感天》，以梅蘭芳飾共叔段，以小喜祿飾魏雲環。喜祿有難色，謂管事曰：「予體修偉，若與婉華配旦，必受嘲笑，可否讓我飾叔段？」管事不允，小喜祿遂拂袖而去。由是觀之，肥碩誠為旦角之致命傷。直至上海淪陷於日寇之時，觀瀾曾至馬斯南路訪晤梅蘭芳（詳載後篇），彼時梅氏尚能保持其身段，觀瀾不禁咄咄稱奇！迨抗日勝利以後，梅氏因多年休息，軀體日肥，登臺已不像樣，顧欲救濟同事，不得不唱耳。最近觀其晚年所攝電影，則已頻於痴肥的狀態，不堪回首矣！

賈璧雲亞賽楊貴妃

回想民國初年，我在報端舉出四個南北靚旦，即梅蘭芳、賈璧雲、趙君玉、馮子和四人。四大靚旦之中，以梅蘭芳為魁首，此殆天下之公論。他最靚，又是旦角之全才，周規執矩，音律精細，且崑亂不擋，文武俱備。我記得我評梅蘭芳：「蛾眉淡掃，傑出冠時，變徵一聲，唏噓四座……。就我所知，京劇二百年，在梅蘭芳以前，沒有一個旦角比梅蘭芳更美麗的，於今

更無論矣。」當年《順天時報》可算北京報界的翹楚，該報編輯辻聽花看了觀瀾的文章，大不贊成，他說：「京劇二百年之中，最美麗的旦角，捨今尚小雲莫屬。」我真不知讀者果作何感想。按辻聽花係日本人，他好京劇，但不懂戲而天天寫劇評，千篇一律，幾近濫捧，篇末必綴以「踉蹌出園」一語，劇可嚎也！

在南北四個靚旦中，賈璧雲何以名列亞軍呢？回溯宣統二年，我忽心血來潮，狂捧秦腔老伶崔靈芝，我天天到「三慶園」去瘋狂叫好。有一天，從山西來了一個花旦，名叫賈璧雲，他的打泡戲是《汴梁圖》，排在開鑼第三齣，但他一出臺，就得「迎簾好」，待他紫靠坐在臺口，秋波一轉，脈脈含情，我們在池座中都不自覺地瘋狂起來了。細細端詳他的姿色，的確靚極，其貌亞賽楊貴妃，軀體豐腴，不嫌其肥，雙瞳似剪，美不勝收，面貌濃郁端麗，做派體貼入微，我們真覺耳目一新，於是喝彩之聲，一個一個堆上去，在我們力捧之下，第二天他演《焚王宮》便列倒第三，這在北京梨園中恐怕是打破成規的新紀錄。後來我才知道這艷若天仙的賈璧雲，就是兩三年前我在家鄉（無錫縣）的草臺班常常看到的小十三旦，那時他掛第四牌，現今他把扮戲的技術大大改善，所以我竟不認識他了。居無何，賈伶在京中名噪一時，慶親王奕劻的次子鎮國公載搜打算招他來侑酒，璧雲竭力拒絕之，但他不敢再留戀京都了，匆匆赴滬，立即大紅。瀾按：招伶侑酒，係由前清傳下來的惡習，直至國民革命軍攻佔北京，此風始告湮滅。民國十七年余叔岩正在鼎盛時期，即因侑酒之事而毅然輟演，那一天是我從那家花園送余叔岩回家的。再述賈璧雲正在漢口演劇之時，曾經出貲援助名記者何海鳴及凌大同二人，

使其脫險遁滬，時人以為義伶。按璧雲在上海「大舞臺」，久執南方旦角之牛耳，後因肥碩益甚，只能放棄舞臺生活矣。

憶趙君玉與馮子和

四大靚旦之中，趙君玉名列第三，他是文武老生趙小廉之子，藝名大大奎官。唱過黑頭、武生及小生，演員之中，他最聰敏，唸劇本過目不忘，所以我頗賞識他。他的面貌及身型，與梅蘭芳相彷彿，論其姿色，並不遜於梅蘭芳，可惜他染有烟霞之癖，軀幹愈來愈瘦，抗日戰爭時，淪落在四川，衍蹇以歿。民十六年君玉與唱鬚生的劉漢臣共赴北京，路過天津，誰知劉伶私通褚玉璞督辦之妾，被褚玉璞活埋於析津。君玉得訊，倖獲兔脫。是年十二月十日，君玉出演於北京「第一臺」，我往捧場，大軸為夏月潤、張德祿之《走麥城》，壓軸為趙君玉之《虹霓關》。我記得君玉以飾《再生緣》之孟麗君，風流蘊藉，一炮而紅。民國二年，他與梅蘭芳在滬「丹桂第一臺」合演新劇《妻黨同惡報》，亦俱盡態極妍，有「一雙璧人」之譽。嗣後君玉又在「丹桂第一臺」為余叔岩配演《珠簾寨》的二皇娘，頗獲佳評，他是做得好，唱得不好，也算是傑出的人才了。

馮子和係四大靚旦中之殿軍，藝名小子和，初習青衣，而花旦尤妙所擅場，其師為唱文丑的夏月珊。按小子和在童伶時代已以聲容並茂震動一時，他一上氍毹，宛然巾幗，一顰一

笑，柔媚動人，或凝思不語，或詬誶讙然，在在聳人觀聽，渾忘其為假婦人，豈屬天生，未始不由體貼精微而至，以髫齡擅此妙技，得天者優也。清末小子和出演於上海「丹桂茶園」，觀瀾看得最多，其時孫菊仙懸正牌，其下為七盞燈、小連生、小子和、夏月恒、夏月潤、夏月珊等諸名角，某天獻演新劇《沉香床》，有一「名女人」以鑽戒一枚暗贈小子和，被其師夏月珊所偵悉，夏氏即令文場暫停，當場持鑽戒登臺演說，他自責教徒不嚴，結果以鑽戒捐給慈善機關，時論嘉之。按七盞燈以藝勝，小子和以色勝，二人爭牌甚烈，小子和於失敗之餘，遂悻悻離去，專唱時裝新劇，亦曾蜚聲於時，民國十三年他到北京出演於「第一臺」，以周信芳懸正牌，其下為王靈珠（花旦）、趙鴻林（武生）、馮子和等，馮以《孟姜女》一劇打泡，惟北京觀眾對於外江派向無好感，失敗自在意中。此後馮子和軀體日肥，聲譽日減，只得改業謀生，一度為滬寧鐵路滸墅關火車站站長。奇哉！

11 四靚旦、四醜旦與十二名漂亮坤伶

在清末民初之間，南北四個靚旦，乃是（一）梅蘭芳；（二）賈璧雲；（三）趙君玉；（四）馮子和。以「色」而論，四個人的分數極其接近。例如民二歲闌，梅蘭芳和趙君玉在上海丹桂第一臺獻演《五花洞》，俱穿青布衫，真是珠聯璧合，可謂今昔舞臺上最美麗的一對。

但是以「藝」而論，則四個人的分數不無相差懸殊矣。

天才苦學不可得兼

瀾按：梅蘭芳堂堂正正，不走偏鋒，他的根底最好，嗓子最寬，齒牙喉舌，妙出天然，媚而不纖，脆而不激，且擅武功，而精崑曲，此誠旦角之全才，為前代所未有。然而梅氏常自謂並無天才，他的成功，係由苦學而得來。他說他的資質愚魯，可與陳老夫子（德霖）看齊。觀瀾以為，梅氏之資質，並不愚魯，至於他的成大功、立大業，天才佔三成，苦學佔七成，實在「正學」二字才合邏輯，學不得其正，刻苦亦徒然，必也取法乎上，能辨善惡精粗，則不致「捨正路而弗由」矣。苟有天才而棄「正學」，則其藝必流於澆薄。舉例言之，則馬連

087

良是也。馬君何嘗不苦學，然終未聞夫子之正道也。若能循正道、棄糟粕，則在伶界中馬君早成梅蘭芳之承繼人矣。

申而論之，若僅苦學而無天才，則其藝必流於拘墟，舉例則陳德霖是也，陳氏之藝雖欠生動，然執青衣之牛耳者廿餘年，是故天才與苦學，二者不可得而兼，則捨天才而取苦學者也。

再述四個靚旦：梅蘭芳在幼年學戲之時，體質最好，根基亦打得最好。馮子和則根底最差。趙君玉但憑天才。賈璧雲則係秦腔花旦，又不擅唱，自較皮黃角兒低一級。所以梅蘭芳既有過人的天資，加以勤奮的自學，然後得到了超類拔萃的成就。我當詳細釋明其逐步成功的要訣，以作後起生旦專心研習的典型。

色重於藝選出醜旦

回想當年我在報端舉出「南北四個靚旦」，又恐怕開罪了親友，所以我又擬出「備取」四名，乃是：（一）王蕙芳；（二）白牡丹（即荀慧生）；（三）綠牡丹（即黃玉麟）；（四）夜來香（即周鳳文）。此外花旦姚佩秋及青衣朱幼芬，亦具靚旦的資格。上述王蕙芳、白牡丹、綠牡丹、夜來香四人，都不擅長唱工，吃虧非常。比較有趣者，我又選出「南北四醜旦」，乃是：（一）歐陽予倩；（二）小馬五；（三）劉筱衡；（四）徐碧雲。

按：歐陽予倩早年專唱《紅樓夢》裡的古裝戲，他骨瘦似柴，目患高度近視，他從話劇改

行，對於皮黃頗感陌生。然南通狀元張季直卻對他青睞有加，特建「歐梅閣」以紀念歐陽予倩與梅蘭芳，是亦劇壇佳話也。

小馬五係秦腔花旦，在北京首唱《紡棉花》，他的面貌活似北京老媽，俗不可耐，演技卻不壞。

劉筱衡是河南彰德府袁（項城）家戲班出身，他乃潤頰挺胸，而好怩�作態，殊無巾幗佳人的氣息，旋在上海天蟾舞臺演唱「貍貓換太子」而大紅，唱做俱能，亦海派之良材也。

徐碧雲是名琴師徐蘭沅之弟，又是梅蘭芳的妹夫，他唱得很好，水音特佳，但他上臺，雄糾糾，脫不了武旦的本色，因其扮相不好，南北都不歡迎他，色重於藝，信其然乎！

由坤角談到劉喜奎

或問清末民初之坤伶有比梅蘭芳更靚者乎？觀瀾曰：「沒有。」然而此一時期，坤伶的聲勢極盛，茲約略言之：按京師為首善之區，歷來都察院的御史，對於梨園風紀，監視甚嚴，所以清季坤伶都在天津演唱，至辛亥革命成功，京師百業蕭條，內務總長趙秉鈞為此特准男女合演，以求繁榮市面。俞振庭的「雙慶班」先在廣德樓演唱，後移文明園，因係男女合演，天天滿座。於是，坤伶勢力瀰漫京中，此王瑤卿所以有「陰盛陽衰」之歎也！無何，「伶王」譚鑫培對於坤伶的崛興，大起反感，所以他用「正樂育化會」的名義，以「男女合演有傷風化」為

詞，呈請京師警察廳，禁止男女合演，京師警察廳爰於民國二年春，勸令男女分班。於是，坤伶相率離京，直至民國五年袁項城逝世，政局陡變，梨園名宿田際雲（即秦腔花旦想九宵）始組織「崇雅坤社」，以科班女學生譚文玉、金桂枝、梁花儂等獲准出演於天樂園，隨而中和園及城南遊藝園之全女班接踵而起。當時坤角之多，如過江之鯽。

茲予選出民國初年最漂亮的坤伶十二名如次：（一）劉喜奎；（二）楊翠喜；（三）金玉蘭；（四）孫一清；（五）王克琴；（六）張小仙；（七）劉菊仙；（八）喜彩鳳；（九）金鋼鑽；（十）小月仙；（十一）鮮靈芝；（十二）小香水。以上都是秦腔花旦或秦腔青衣。

瀾按：清末民初的劉喜奎確屬個中翹楚，她的體態輕盈，目光似電，當張勳玩著復辟之時，劉喜奎躲在北京東交民巷六國飯店，要求張勳割辮，方肯下嫁於張，這原是緩兵之計。張勳卻把他副官的辮子剪下來，特派「副都統」劉文揆拿去，獻給劉姑娘（文揆字友常，他喜歡「副都統」這個官銜，前清正二品，民八張勳、黎元洪與意大利人合辦震義銀行，以劉文揆為總裁，以觀瀾為總文書），誰知劉姑娘當場識破是假貨，佯作大怒，便將劉文揆轟出門外，這劉喜奎的是「可喜娘」。但她昔年在京之大紅特紅，是因為有一北大學生，在大柵欄最熱鬧的地區，攔住劉喜奎，即狂吻一陣，這個學生為了擁抱又強吻，被判坐牢四星云。

宣統二年的梅蘭芳

閒話敘過，再入正題，記得我第二次去看梅蘭芳，他在東安市場吉祥茶園的「鳴盛和班」，時維宣統二年舊曆五月十二日，我係專捧梅蘭芳而去的。至於我在各篇所列戲碼，俱是一百分準確的，是日戲碼如下：

（一）小花猴《劍峯山》；（二）梅蘭芳、楊華庭《六月雪》；（三）楊桂芬《舉鼎觀畫》，（四）八歲紅《翠屏山》；（五）朱桂芬、小紫雲《浣紗計》；（六）三麻子、李靜雲、小瑞子《二進宮》；（七）小德雲、小雙寶《汾河灣》，（八）小金豆《伐子都》；（九）孫小祿《少華山》。

瀾按：八歲紅即以後在上海天蟾舞臺唱得很久的武生劉漢臣，他能唱能打，在童伶之中，鮮有出其右者。三麻子即王洪壽，他飾《二進宮》的楊波，確是難得看到的，徽派作風，自屬老練，但他所拿手的關公戲，此時並不受北京觀眾的歡迎，因清宮特別尊重關公，故演關公，不能造次，除李鑫甫之外，無人敢濫演關公戲，直至民國十一年，三麻子捲土重來，在北京慶樂園與馬連良、郝壽臣等合演三國戲，然後三麻子的關公始獲見賞於北京的觀眾。此時梅蘭芳已非吳下阿蒙，銀行界的馮耿光、吳震修等已在幕後支持他，所以不久又在文明園的「雙慶班」夜戲獻演崑劇《風箏誤》。以梅蘭芳飾俊小姐，陳德霖飾柳夫人，李壽山飾醜小姐，姜

妙香演小生。按姜妙香係數一數二的小生，尤擅崑曲，然他出臺，好妞妮作態，故在此時觀眾對他無好感。而梅蘭芳則始終看重姜妙香。當是時梅蘭芳唱過幾次壓軸戲，看來他已經紅運當頭，其實不然，他在這一時期專唱幾齣青衣戲，坐此戲路不廣，他的唱工，平平穩穩，他的做派，普普通通，除了他的面貌特別好看以外，其藝殊不足以驚人。我才覺悟，此時的梅蘭芳還未到脫穎而出的時候。

在雙慶班掛十二牌

試閱宣統三年舊曆八月二十日，梅蘭芳在文明園「雙慶班」所唱的一臺戲，我們可以測驗他在鼎革以前的地位，是日戲目如下：

（一）小王桂官、小王桂花《大賣藝》；

（二）王瑤卿、俞振庭、朱素雲、金秀山、李順亭《兒女英雄傳》；

（三）王鳳卿、王蕙芳《遊龍戲鳳》；

（四）瑞德寶、九陣風、朱桂芳、范寶亭《四杰村》；

（五）賈洪林、梅蘭芳《桑園會》；

（六）李鑫甫、王長林《落馬湖》；

（七）李鴻林《伐東吳》；

（八）陸鳳琴、李敬山《背凳》；

（九）趙達齋《南陽關》。

瀾按：小王桂官、小王桂花係名小生王楞仙之子，因習艱險之武功，而致雙雙天折，亦云慘矣！此時梅蘭芳之藝，顯見進步甚速，否則他不會與賈洪林唱對兒戲的，所以班主俞振庭苦苦地挽留他。然而梅蘭芳在「雙慶班」仍懸第十二牌，花旦王蕙芳的牌子比他高得多，須知牌子和戲份係屬正正比例的，老角如金秀山、朱素雲之輩，新角是無法邁過他們的。然而那時陳德霖已現龍鍾，王瑤卿嗓呈塌中，後輩之中能唱得像樣者，只有梅蘭芳一人。所以他的前途似錦，物以稀為貴，是理之常也。

在述梅蘭芳身世之前，我再介紹一臺好戲，乃是民國元年舊曆四月六日「雙慶班」在廣德樓所演出的，這是男女合演的第一次，戲目如下：

（一）俞振庭、許德義、范寶亭《飛叉陣》；

（二）小月芬、小穆子、李順亭《失街亭》；

（三）小四玉《打槓子》；

（四）瑞德寶、李壽峯《連環套》；

（五）孫一清《殺狗勸妻》；

（六）陳秀波、金彩雲《四郎探母》；

（七）李鑫甫、李連仲、王長林《銅網陣》；

○93

（八）李鳳仙《紅梅閣》；

（九）賈洪林、郝壽臣《瓊林宴》；

（十）王蕙芳《探親家》；

（十一）梅蘭芳《彩樓配》；

（十二）朱素雲《摘纓會》。

瀾按：小月芬、小四玉、孫一清、陳秀波、金彩雲、李鳳仙等，俱是坤伶，被班主俞振庭捧足輸贏，是以梅蘭芳排在開鑼第二齣，不過湊熱鬧而已。非但熱鬧，尤甚精采，只聽李鑫甫所唱《銅網陣》，信已值回一元票價矣。朱素雲唱《摘纓會》，飾唐蛟，只此一遭，值得一提。坤角之中，孫一清最靚，她的身材苗條，麗質天生，所以袁三爺（克良）一見鍾情，有金屋藏嬌之意，俞五（振庭）因出面阻撓，遂罹囹圄之災，俟俞五出獄之後，他的身手大不如前矣。談到民國初期的北京梨園行，俞振庭乃是經勵部分獨一無二的人才，可算得梨園行的功臣了。

12 辛亥革命前北京著名的科班與學堂

庚子拳亂之後，京伶星散，市面蕭條，京劇固受到重大之打擊，然因各行人才鼎盛，師資尤無問題，故至宣統年間，京劇已有來蘇之象。楊小樓、梅蘭芳、余叔岩「三大賢」之稱雄爭霸，此時已見其端倪。無何，辛亥革命，突如其來，恍似晴天霹靂，頓使京劇界發生空前未有之變化。自是厥後，京劇之水準降落，坤伶之聲勢浩大，各班陣容愈來愈糟，戲園票價愈來愈高，此因演員之戲份驟增而各行人才漸趨凋零之故也。茲將當時大勢所趨，分條羅列於後，是亦京劇界在革命時期之重要掌故也。

田際雲看中梅蘭芳

（一）清季所設之「精忠廟」，本為管理都門京劇之機構，因其職司審判，故威權甚大。同治六年之「廟首」係張子久、王蘭鳳、程長庚、徐小香四人，照例前二名必屬內務府郎中，此因清宮之內務府實為「精忠廟」之監督機關。此外都察院的御史，亦負巡視戲園及維持風紀的責任。最緊要的是各戲園樓下不可賣女座，所有京伶必須

居住於北京城外，優伶子弟不得入考場，國服期間禁止彩唱。到了民國成立以後，各項禁例自然大部取銷，京伶身世好似脫胎換骨一般。而上述「精忠廟」、「內務府」、「都察院」各機關，自亦同時取銷，代之以興的，乃是田際雲所發起的「正樂育化會」，組織極其散漫，在幕後操縱一切的，仍舊是勇猛武生俞振庭，亦因他的父親俞潤仙彼時仍能獻身氍毹之上也。至於資格最老的「伶王」譚鑫培，他向來不管閒事。田際雲以一秦腔花旦，爲能在京領袖群英，不過田際雲也有他一套的工夫，他在戊戌維新時期，曾與黨人通消息，結果逃避至滬，至宣統三年，監察御史又參其勾通革命黨，田際雲遂被捕入獄，百日始釋，入民國後，他曾一度為直隸省議會議員。大抵清季的南北伶人，因久處壓迫之下，所以同情於革命黨的不在少數，田際雲即其代表人物也。我所服膺田際雲的，是他獨具慧眼，遠在民國元年即已看中初出茅廬的梅蘭芳，他曾費盡心機，又重建「天樂園」，使梅蘭芳脫離俞振庭的「雙慶班」而加入他所組織的「玉成班」。從此以後，梅蘭芳踔厲奮發，才跨上了他成功的第一步。

黎元洪裁撤昇平署

（二）「昇平署」乃是清宮裡的重要機構，它就是從前的「南府」，它的職務係以崑曲教

授給內監，每逢宮內喜慶典禮，即由學生們演出。在宣統遜位之後，清宮裡「內外學生」尚有數百名之多。按在袁項城做總統的時代，很多地方仍舊沿用清朝的制度，所以總統府內也有「昇平署」之設，但其職務並非教戲而是管理府內的劇務。袁總統本人並不懂戲，可是他的兒女都是戲迷，所以府內劇事熱鬧非凡，京伶一如往昔，以獲進府演唱為殊榮，決不計較報酬。所以譚鑫培在府內每唱一次，僅獲大洋四十元，這僅是他平日戲份的十分之一。當年「昇平署」署長王錦章，他是余叔岩的義父，余叔岩正在團城的「模範團」服務，故在這一時期，叔岩雖不正式唱戲，他在伶界的潛勢力著實可驚。有一次譚鑫培在府內演戲，因一時疏忽，觸怒了袁克定，罰他停唱一年，旋經余叔岩說情，事始平息。譚鑫培遂收叔岩為弟子。直至民國五年黎元洪繼任總統，就把總統府裡的「昇平署」裁撤了。民國六年三月，兩廣巡閱使陸榮廷至京，總統府內無法唱戲，只得移至金魚胡同「那家花園」演劇歡迎。此時老譚已病至不能起，竟被強逼登臺，其勢洶洶，老譚在扮戲之時，窗格透風，因此病上加病，不久就一命嗚呼！

師資缺乏人才凋零

（三）按在清季，京伶大都設帳授徒，以「堂」為名，其中尤以旦角居多，一時蔚為風

氣，亦產生不少人才，其尤著者如：鄭秀蘭的「春馥堂」；梅巧玲的「景龢堂」；時小福的「綺春堂」；劉倩雲的「春龢堂」；胡喜祿的「西安義堂」；朱霞芬的「雲龢堂」；田寶琳的「瑞雲堂」等等，不可勝數，而在學徒之中，習崑曲者有之，這點是值得注意的。除了各種「堂名」之外，又有很多科班，其規模大小不一，例如程長庚的「四箴堂」三慶科班最出色，學生有張淇林、陳德霖、錢金福、陸杏林等。又有武生泰斗楊隆壽、姚增祿二人合辦的「小榮椿」科班，學生有楊小樓、程繼光、茹錫九、蔡榮貴等。灡按：京中武生的把式，不出俞潤仙、楊隆壽、姚增祿三位的系統。海派武生咸以黃月山為宗師，未能脫盡梆子的氣息。「喜連成」科班則成立於光緒二十七年（後改名「富連成」），初期學生有金絲紅、康喜壽、元元旦、侯喜瑞、小穆子等，此班組織較善，故在北京「廣和樓」演唱至十餘年，風雨無阻，未易地點。至宣統二年「三樂社」科班成立，民國二年有李際良接辦「三樂社」科班，更名「正樂社」，專門造就旦角，弟子有尚小雲、白牡丹（即荀慧生）、芙蓉草等，皆成績斐然者也。

以上是記述辛亥革命以前著名的科班和「學堂」，在學生之中，鬚生一門已有「才難」之歎，而音韻之術則更罕有津逮者。到了民國肇建之後，京中所有「學堂」既一掃而空，科班亦只剩「喜連成」及「三樂社」寥寥幾個，此後名伶既不授徒教戲，師資缺乏遂成嚴重問題，例如賈洪林只係「喜連成」社的掛名教習，從來未曾教過金絲紅、馬連良之輩，蓋「喜連成」社

以教文戲的責任全盤付於蕭長華，蕭長華若教丑角，必能勝任愉快，要他來教譚派鬚生，這就匪夷所思了。所以依我看來，「富連成」社的成績並不見佳，它的學生可謂一代不如一代，其他科班則更不及「富連成」。總而言之，師資的缺乏，在民國初年已極明顯，到如今，這個問題愈加嚴重，這才是人才凋零的最大原因了。

譚余師徒成功關鍵

（四）在清末，北京戲園男女合演，僅如曇一現，然入民國之後，男女分班的制度已確立不移，此時坤角大受北京觀眾的歡迎，如劉喜奎、金玉蘭、劉菊仙、鮮靈芝等，俱被文人騷客冊封為「親王」，這是民國初期的怪現象。坤角既有登龍之術，男伶頗受其威脅，泛觀這一時期的坤伶，其中色藝兼優者，吾取孟小冬、劉喜奎、金玉蘭、雪艷琴、琴雪芳等五坤伶。孟小冬名列第一，但她於民國十四年始從上海進京，拜陳秀華為師，在「三慶園」唱夜戲，我曾大捧琴雪芳、金桂芬兩坤伶，其時琴雪芳在城南遊藝園演唱，年僅十八歲，黎黃陂大為賞識；金桂芬較早，她是汪笑儂派的鬚生，扮相好、嗓子衝。總之，當是時，捧角之風至盛。

（五）我所捧得最劇烈的，當然是「伶王」小叫天，入民國後，他始改稱譚鑫培，這是他的全盛時期，他的地位已偶像化。民國二年我所看到他的《珠簾寨》和《硃砂痣認

子》等劇，使我終身難忘。當年我在報端曾經評論如下：「譚鑫培功在梨園，夫人皆知之，他的最大功績是把入聲字獨立而不一定納於平上去三聲。今夫陰陽四聲是天籟，極其自然的，並非人為的。……是故每一個字可以分析為九聲之一，九聲者：陰平、陽平、陰去、陽去、陰入、陽入、陰上、陽上及陰陽上通用是也。化聲雖繁，然而譚（鑫培）、余（叔岩）師徒二人成功的關鍵在此。……」這幾句話是絕對準確的。

京角必須赴滬淘金

瀾按：老譚於民國元年第五次赴滬，演於上海「新新舞臺」，海報赫然大書「伶界大王」，同行要排班請安。一日貼出《盜魂鈴》，售滿座，這是名丑楊四立在滬剛剛唱紅的一齣戲。無何，老譚飾豬八戒，爬上「四張半」桌子，就爬了下來，滬上人士看慣楊四立翻觔斗下桌的武功，見老譚搖頭爬下，認為太不像話，當場被喝倒彩，掀起巨大風波，結果由老譚登報道歉，撤去「伶界大王」的徽號，鎩羽而歸。按老譚一生，總共赴滬六次，這是他掘金的好機會，且為京角開關一條康莊大道，老譚每走一趟，必定帶回來價值一萬餘元的金條，他再模倣西太后的辦法，以紅絲線紮好，原封不動，放在臥室牆壁的中間，後來有一部分被譚小培陸續搬走，老譚怒不可遏，小培只得逃往上海，倚靠其姊夏月潤夫人。再按民元以後，北

京的角兒若想在北京走紅，必先赴滬淘金一番，在滬走紅而後回京，且在海報上寫明「由滬回京首次獻演」等字樣，則其紅遍九城可操左券了。同時海派角兒來京獻演而想鍍金一番者亦大有人在，例如林顰卿、張黑、楊瑞亭、麒麟童、馮子和等。若在清朝，他們決無立足之地的。

（六）談到那時旦角，這是觀瀾所謂「青黃不接」的時期了，唱得好的只有年邁的陳德霖，我說過「色」重於「藝」，此時扮相好看的有王蕙芳、朱幼芬、梅蘭芳三人。

至於尚小雲、荀慧生、程硯秋三人都在童伶時代，但王蕙芳能做而不能唱，朱幼芬能唱而不能做，惟有梅蘭芳能唱能做，崑亂不擋，所以他的前途似錦，此時他在「雙慶班」仍懸第十二牌，然他努力自學，進步甚速，捧他的人愈來愈多，他那時只等待著赴滬演唱的機會，便似蛟龍得水又騰踔了。

13 由梅巧玲、梅雨田、梅竹芬說到梅蘭芳

觀瀾說過：道光時代的程長庚，光緒時代的譚鑫培，以及民國時代的梅蘭芳，這三個人皆有大功於梨園。程長庚曾經統領四大徽班並將京劇界組織起來。譚鑫培則使京劇的藝術近於科學化，是以字音為管鑰。梅蘭芳乃以旦角開闢京劇的境界，如舞蹈、如古裝、慧心四映，可說是「美」的創造者。故其奇思壯采，尋且傾動了國際，然而他的最大功績，是能恪守舊腔的規範，使青衣猶存正始之音，且使崑曲不至於淘汰。據我所知，梅蘭芳的幼年，環境不良，到老他的處境也不好，我獨賞識他能用愉快的心情來迎接工作，用研究的精神來處理唱做，日居月諸，始終勿懈。現在我將開始敘述這一代藝人的身世，其中來龍去脈，正是京劇在民國時代一部興亡史。若用太史公的筆法，則在京劇「王國」，梅蘭芳倒有「本紀」的資格，吾人觀其踔厲奮發之意氣，固足以陵轢一世俯視餘子者矣！

梅巧玲為旦行祭酒

梅蘭芳生於光緒二十年（甲午，即西曆一八九四年）夏曆九月廿四日，名瀾，號畹華，字

鶴鳴，小名裙兒，原籍江蘇泰縣。曾祖名鴻浩，號月坡，由優貢生考取二等教職，選授安徽桐城縣教諭，陞授寧國府涇縣知縣，後調安慶府懷寧縣首縣。曾祖母曹氏，江蘇揚州人，宦家女也。祖即大名鼎鼎之梅巧玲，豌華叨其餘蔭，至深且大。巧玲生於道光廿二年（西曆一八四二），正名芳，號蕙仙，別號蕉園居士。工書善畫，性仁慈。巧玲生於蘇州，其父歿後，家道中落，十歲即值洪楊之亂，乃隨母曹氏由泰州入京，從福盛班主楊三喜習旦，兼崑亂，隸「四喜部」。後從師兄「名青衣」羅巧福為徒，出師後自營「景龢堂」於北京李鐵拐斜街，授徒甚眾，如余紫雲（花旦兼青衣）、劉倩雲（崑旦）、姚祥雲（崑老生）、張瑞雲（武生）、朱藹雲（崑旦）、鄭桐雲（武老生）、陳嘯雲（青衣）、劉朵雲（花旦）、孫福雲（武旦）、鄭燕雲（花旦）等，俱享盛名於當時。按巧玲掌「四喜部」甚久，「四喜部」旦角最盛，巧玲在同治年間遂為旦行之祭酒，擅演《盤絲洞》、《雁門關》諸劇。迨光緒六年，值孝貞后（即東太后）國服，巧玲因甫經發給全班人馬春季包銀，即逢國服止戲，一急之後，遂患高血壓病症，說話不清，翌年即謝世，得年僅三十九歲，誠可憫也！

梅雨田是胡琴聖手

梅巧玲之妻為崑生陳金爵之次女。陳金爵是江蘇金匱人，即今無錫縣之一部分。他是道光年代的首席崑曲老生，那時崑曲地位猶高於京劇，「金爵」二字係咸豐帝御賜之藝名。咸豐帝

為避英法聯軍而西狩熱河，猶召陳金爵至熱河行宮，排日演劇以遣愁懷。回溯洪楊之亂，江南藝人逃難至京師者，絡繹於途，以蘇州、揚州、無錫及皖南之藝人為最多，此固不可不特筆者也。

考自道光至咸同年間，縝密的京劇團體包含著四個支派：第一支係皖南系，以程長庚為首，佐以鬚生王九齡與武生楊月樓，此支潛勢力最大。第二支係湖廣系，以余三勝為首，佐以蘇州派的梅巧玲、時小福，及揚州派的崑丑楊明玉、青衣胡喜祿，按梅巧玲能說蘇州話，此支重心在旦角及崑曲。第四支係京津系鬚生張二奎，是「京派」的首領，鬚生孫菊仙是「津派」的首領，此支吃虧在字音較差，而「津派」更難登乎大雅，蓋惟「湖廣」與「皖南」兩系為吾國字音最正之區域。蘇揚系既以崑曲為主幹，故亦注重中州韻，此始其他地方戲劇所以瞠乎京劇之後之故歟？

巧玲生子二：長明祥，字雨田，小名大鎖，為崑亂著名文場面，乃吾國胡琴聖手，與譚鑫培合作最久，有天衣無縫之譽。惟彼時琴手之待遇甚低，而雨田又不善理財，於是家道益衰，梅郎（畹華）苦矣！蓋藝術之事，心無二用，凡身懷絕藝者，大率不諳經濟，理所必然，然雨田對於生旦之腔，無所不精，故畹華自幼得其伯父之薰陶，獲益匪淺，今如《玉堂春》一劇，其中許多新腔係經名票孫春山、林季鴻之輩琢磨出來的，雨田每將新腔，譜以工尺，歸而教其侄兒畹華，迨宣統二年仲夏之月，畹華初在「吉祥茶園」之「鳴盛和班」獻演《玉堂春》，以朱素雲飾王景隆，雨田操琴，新腔迭出，大為聽眾所擊賞。「其後展轉相傳，逐漸更易，盧山真面目，已失舊觀。」陳彥衡先生之言如此。

104

梅竹芬體弱不永年

梅巧玲之次子，名明瑞，字竹芬，即畹華之父也。竹芬初習青衣，兼工崑旦，後改小生，隸「四喜部」。他有戲料而體弱，擅演《折柳》、《琴挑》、《琵琶行》各崑旦，常與崑旦王儀仙合作演出。此時「四喜班」名角有譚鑫培、孫菊仙、時小香、余紫雲、楊朵仙、汪大升、王桂亭、劉明久、穆鳳山、姚增祿等，可稱空前未有的鋼鐵陣容，而王儀仙、梅竹芬的崑劇居然能排在第三四齣，足見其才藝之可觀。竹芬又擅演《八本雁門關》的蕭太后，臺步不錯，綽有其父巧玲之遺風。他雖年稚，但沈靜端莊，恂恂篤實，其子畹華頗似之。瀾按：竹芬面團團，肥白如匏，雙靨紅潤，若傅脂粉，畹華之貌，蓋酷肖其父，有攝影為証，幾乎不能辨父子。而身段長短亦復相似。不幸得很，竹芬患心臟病，卒於光緒廿二年，存年僅二十二歲耳！

巧玲生女二：長女適名武生王八十，名聚寶，字槐卿，即名旦王蕙芳之父。王八十係朱小畍之弟子。按「雲龢堂主」名崑旦朱霞芬，一度係京中菊部狀元，霞芬生三子，即：小畍、小芬、幼芬。這一家與梅家有很密切的關係，且大有造於梅蘭芳，茲故濡筆記之∴王八十在「四喜班」演唱多年，擅飾短打武生，有時亦演紫靠戲及武老生戲，如《戰宛城》之張繡，《虯蠟廟》之褚彪。有時亦反串武旦，皆受觀眾歡迎。該伶貌美，喜繫紅色汗

衿，故人多以「妹妹武生」呼之。其子蕙芳生於光緒十八年，長於畹華兩歲，曾以《穆柯寨》各劇教授畹華。

巧玲次女適崑旦秦五九，號芷芬。五九貌不出眾，且自民國建元，崑曲已在淘汰之列，故秦伶事蹟無可稽考矣。總之，梅家是梨園行中數一數二的望族，與一般伶工都有親戚關係，所以其興也勃焉。梅雨田之妻胡氏，即名青衣「西安義堂」胡喜祿之次女。梅竹芬之妻楊氏，即掌「小榮椿」科班名武老生楊全名（隆壽）之第五女，此即畹華之生母也。楊小樓為楊隆壽之及門弟子，故楊小樓與梅蘭芳自幼即淵源甚深也。

畹華係梅竹芬之獨子，竹芬死時，畹華甫滿三歲。有妹一人，後嫁名旦徐碧雲。碧雲係梅派青衣，專唱新戲，因扮相平常，未能大紅。瀾按：梅巧玲雖因國喪之故，頻於破產，於光緒七年患心臟病而死，然梅家在北京之房產原有十餘處，故於巧玲死後，尚遺八大胡同三四所，惟雨田不善治家，家業盡隳，座落於李鐵拐斜街的寓所，亦於庚子年賣掉，移居百順胡同的四合院，與楊小樓、徐寶芳等同住，梅家居前院，楊小樓居後院，小生徐寶芳居於左廂。自光緒廿二年竹芬去世，梅氏家道益衰，孤兒畹華僅三歲，稍長，其母楊氏不願他唱戲，猶督之入塾攻讀，只想媲美程長庚之孫，蓋長庚之孫遵堯此時正在譯學館肄業，後任外務部郎中，觀瀾之同寅也。

由梅家談到楊小樓

瀾按：懷寧楊小樓，生於光緒三年，長於豌華十七歲。彼喜豌華伶俐，日常抱之至書館，有時跨在肩上，豌華呼之曰「楊大叔」，路人見之，誰能想到十餘年後這兩個「伶王」將在同臺演唱！單是一齣《霸王別姬》已足震撼全國矣！然此時楊小樓猶未走紅，其父楊月樓早已去世，楊家景況亦不好。按小樓賦有聲如裂帛的炸音，這是稀世之珍，他那樣鋼鐵般的唸白，在戲臺上具有感召同臺，不得不振作起來之功用，然而當年的聽眾，不知其神妙，反而說他是「左嗓子」，認為「不搭調」，無可奈何也！小樓有師五人，最得力的老師是「小榮椿」科班之主楊隆壽，教他的短打戲。小樓學得最道地的卻是俞菊笙的長靠戲。還有姚增祿教他武老生及崑腔武戲。張淇林教他猴戲。滬伶鄭法祥曾以《安天會》、《林沖夜奔》各劇傳授於他。

至於小樓的第一齣好戲《長板坡》，係學其父楊月樓，月樓此劇只於每年年底演唱一次，其名貴可知。但小樓在《長板坡》劇中，抓披用左手，下跪朝外，是他心得之處，更勝於前賢也。

按小樓十一歲登臺唱《鍾換帶》，他的開蒙老師是范福太，范係武淨，乃「小榮椿」科班的看工先生，范的武功平凡，故小樓開蒙所習並不合適，繼而又貪多濫學，重量而不重質，所以小樓於「小榮椿社」第二班畢業之後，就業四方，並不得意，只落得為黃（月山）派武生馬德成配演《落馬湖》的李大成，與《獨木關》的周青。庚子年後，小樓索性去到天津、煙臺等處演

唱，後來他的義父譚鑫培教他很多「曲牌」，且唱且做，遂有畫龍點睛之妙。因為他的嗓子跟胡琴似不合拍，跟笛子則非常融洽。蓋小樓自經譚鑫培、俞菊笙二人提携之後，藝果大進，且於光緒卅二年被召為內廷供奉，西太后呼之為「小楊猴子」。小樓一經西太后品題之後，遂有「活趙雲」之美名，他是梅蘭芳的前任「伶王」，吾故泚筆記之如上。

14 梅蘭芳與王瑤卿、程硯秋的師友關係

在上章裡我曾談到梅蘭芳三歲喪父，家庭景況不佳，雖然經濟拮据，但其母楊氏（名武生楊隆壽之女）卻不願他學戲，每日督之入塾，銳意攻讀，是誠畹華之良母也！此時楊隆壽之徒楊小樓與畹華同住於北京百順胡同，小樓常以肩荷畹華至塾中，故畹華一輩子與「楊大叔」親暱異常。後來梅家貧甚，畹華之孀母只得改變初衷，送畹華入「雲龢堂」學戲。未幾孀母以肺結核病下世。故畹華父母雙亡，自幼由伯父梅雨田撫育成人。畹華演戲之初，雨田且為彼操琴，又教以青衣腔，惟畹華嫌他所授者皆老腔老調，不為聽眾所歡迎，故在臺上畹華每獨出心裁，雨田亦無如之何！吾謂畹華學戲有宿慧，此其例也。

菊部子弟重視師門

「雲龢堂」主人係光緒年間著名崑旦朱靄雲、字霞芬，乃梅巧玲之高足。迨畹華入學之時，霞芬已歿，由其次子朱小芬接辦「雲龢堂」。小芬且婚於梅氏，關係更深一層。畹華之母以為朱氏必能善待其子矣。

今且一談當年菊部「出師」（即學戲期滿之謂）之故實：曩昔菊部子弟對於師門非常重視，出師例有酬報，入學須書明肄業年限於券上，或十年，或七八年，年滿則去，是為「滿師」；若不到期而先去，或甫登臺而已有人為之主，或未「滿師」而各班已在爭聘中，則教師必獲重酬，而弟子亦有光榮。是故名伶莫不以學到「滿師」為可恥，因屆期期滿始行脫籍，則見其護持無人，亦足以表示其資質愚魯，其藝不為人所重視也。

觀瀾所謂名伶以「滿師」為可恥者，係指旦角而言，亦指各「堂號」而云然。譬如程大老闆（長庚）所設「三慶部」科班則不然，當年「三慶部」弟子將滿師時，程大老闆特定一種章法，名曰「出細」，此乃班中術語。即凡弟子習戲已成，將告畢業時，應請老輩作進一步之考驗，若能順利通過，方算功德圓滿。青衣泰斗陳德霖係當時「三慶部」弟子之一，彼早年甚笨，常致讀音失準，故於「出細」之時，不得通過，下了一月有餘的苦功，始獲勉強改正。據陳老夫子云：「在此一個多月中，所受夏楚，痛苦不堪，我竟幾次想尋死路。」於此可見當時教戲之認真矣。惟名伶於脫離科班之後，若圖上進，又要「下掛」以求深造，所謂「下掛」亦戲班中之術語，即盡棄在科班所學而另起爐灶之謂也。「下掛」之法，不外另覓名師，或於倒嗓期間，經研音韻，故以習鬚生者居多數。如余叔岩於師事譚鑫培之後，即自動「下掛」，盡棄前學，並處處揣摹其師，鍥而不捨，遂成大器。故在科班所習，並不足恃，而在童年所學，不過奠定基礎而已，有志者非於倒嗓期內重新振刷一番不為功。

程硯秋拜門梅蘭芳

梅蘭芳之祖父梅巧玲生前宅心仁厚，他所主辦的「景龢堂」弟子最多，巧玲撫諸弟子亦最有恩，凡虐待惡習，泇除殆盡，巧玲亦頗食其報。其弟子如崑旦劉倩雲、花衫余紫雲、武生張瑞雲、青衫陳嘯雲等，「出師」時各獻數千金，故巧玲囊橐甚豐，而余紫雲「出師」時所出三千兩銀，當時實屬新紀錄。瀾按：余紫雲「色」勝程硯秋，「藝」勝王瑤卿，其以青衣兼唱花旦，實開王瑤卿、梅蘭芳之先河。又紫雲出師甚早，蓋「景龢堂」為可恥，能及早脫籍始稱光榮。至光緒四年，崑旦朱靄雲將「滿師」，巧玲謂之曰：「余不計貲，爾速覓出師者。」其厚之如此，又重以姻婭，此固梅畹華所以入學於朱氏之「雲龢堂」也。

畹華隸「雲龢堂」之主持人朱小芬七載，學戲有宿慧，泊乎藝成就返，畹華竟無法籌措「出師」之貲，而「雲龢堂」之主持人朱小芬，不念舊情，惟利是圖，竟援「出師」之例，大徵膳宿之貲，畹華大窘，久之多方拼湊，始以銀洋一千元解約。其實假如朱小芬肯善視畹華，則敦厚如畹華者，焉有不知報德之理哉！瀾按：朱小芬之弟朱幼芬與畹華同為青衣後起之秀，二人競爭甚烈，為作者所目擊，此或朱小芬所以不肯通融之故歟！

程硯秋畹華之弟子也，由於家貧，遂投刀馬旦榮蝶仙為師，寫明十年滿師，宛如賣身文契。硯秋初學戲時，因資質愚魯，被師鞭撻甚厲，硯秋苦不堪言，幸有粵籍名士羅癭公為彼大

抱不平，至民國七年，瘦公竟以銀洋一千三百元代向其師商量「出師」。榮蝶仙恍於輿論，不敢不應允，厥後硯秋亦能感恩圖報，時論嘉之。

硯秋於脫離榮蝶仙之後，即由瘦公介紹，特拜梅畹華為師，此時畹華已駸駸大紅，收徒僅屬例行公事，歷來名伶無肯真正為人說戲者。譬如余三勝以《捉放曹》授於譚鑫培，譚鑫培以骨子武戲《太平橋》授於余叔岩，余叔岩以《御碑亭》之唱做授於楊寶忠，都是戲劇界罕有的事蹟，且有特殊原因在其中。惟值此時，程硯秋正在倒嗓，有一時期他常常去看畹華的戲，往往提出些問題向畹華討教，畹華曾說：「四十年前我與硯秋已經訂下了深厚的友誼，那時我就看出他的聰明智慧和高尚氣質，他對藝術有獨立思考的卓見，深入鑽研的精神，因此他的表演藝術，特別是唱腔，早就為廣大觀眾所喜愛。有一時期他常看我的戲，我可以肯定的說，他是最能理解我的表演，道出其中甘苦的。」（以上見畹華所著〈哭硯秋〉一文中），亦足以表示程硯秋對於畹華的表演是絕對佩服的。硯秋知道他自己只適宜於表演悲劇，所以他選擇了另一路線。

王瑤卿始終助梅郎

畹華為人謙遜為懷，所以他對程硯秋乃自處於師友之間，不過硯秋就此老實不客氣，這是大大失禮的地方。大抵梅畹華之與程硯秋，等於王瑤卿之與梅畹華，其中相差一輩，但梅畹

華從未拜過王瑤卿為師，所以畹華對於瑤卿是師生稱呼，而瑤卿對於畹華則是弟兄稱呼。至於程硯秋乃是瑤卿的及門弟子，瑤卿曾以誨人不倦的精神，培養了許許多多的戲劇工作者，他的卓越成就是為全國戲劇界所公認的。按在宣統元年，王瑤卿曾在北京「文明園」的雙慶班掛頭牌，其時畹華適在同臺演唱，在戲劇的鑽研中，畹華得到王瑤卿的啟發和教育，使他的舞臺藝術獲得逐步提高和發展。；畹華是善於觀摩的，他學王瑤卿是從觀摩他的表演入手，譬如瑤卿與賈洪林合演《打漁殺家》，這是最好旦角的典型。當年瑤卿和譚鑫培在「文明園」的永慶社合演《珠簾寨》等劇，畹華有空就去看他們的戲，受到了深刻無比的影響。有些戲如《汾河灣》之類，把他引導到藝術的深處，例如：《二本虹霓關》劇中的丫環，那就是王瑤卿親自教給畹窮門，畹華在不知不覺中就看會了。在他表演這些戲的時候，王瑤卿還經常不斷地指點他許多華的，通過這一角色的學習，使畹華領會了如何掌握這一類型的人物性格，所以「頭二本虹霓角原本為工戲。瀾按：《二本虹霓關》本是余紫雲最精采的傑作，丫環一關」終於成為畹華早年最叫座的戲。到了余紫雲時代，始將乳娘改扮丫環，改為花旦正工戲。紫雲盛年，服青褶子，乃是青衫正工戲，妍媚無倫，姍姍步入，引人入勝。後來王瑤卿和梅蘭芳傳其衣鉢，都不能踩蹻，我認為不踩亦罷，能踩則更好，我最怕看到程硯秋和福芝芳（畹華之妻）在臺上的大腳樣，似乎沒有閨門的氣息，幸而福芝芳身段頎長，所以她的儀態還好。後來，畹華排演新戲的時期，又得到王瑤卿莫大的幫助，例如《西施》一劇，從劇本、唱腔，以及「場子」的穿插，都曾經過瑤卿細心的整理，等到排演的時候，他還親自到梅

家，對每一個演員都很耐心地指點了許多的訣竅，所以後來瑤卿擔任「北京戲劇學校」校長的重要職務，乃是出於畹華所薦舉的。

梅程爭雄已成陳跡

回憶己巳年（民十八），畹華在赴美國演戲之前，特到王瑤卿家裡去報告梅劇團的組織經過，恰巧程硯秋也在座，時因瑤卿正為坤角李吟香說戲，所以梅、程二人就到花圃去看金魚，程硯秋站在窗外，聽到王老夫子在教《賀后罵殿》。王老夫子對李吟香說：「有賀后那一句二黃倒板的『有』字，陰聲可以，陽聲也可以，這是歷來傳下的習慣。」瑤卿如此教人，足見當年第一流的名伶，對於音韻原理，往往知其然而不知其所以然。其實「有」字乃是陰陽上聲通用的字，並非習慣如此。當時硯秋聽罷，便對畹華說道：「原來這個『有』字我唱倒，他說『有』字一定要唸陰聲的。」從此硯秋對於字音遂格外注意，唱腔果然大有進步。以後他在上海大紅大紫，當地票界竟有「無腔不學程」的一說，程硯秋大紅之後，就與畹華互爭雄長，而且硯秋做得十分露骨，致有樊增祥、陳寶琛諸名流賦詩調停之舉，然諸名流對程皆有微詞。昔年在北京，每以年終的「窩窩頭會」戲目為標準，梅蘭芳始終居於「四大名旦」之首席，尚小雲居第二，因彼疏財仗義，又是伶界聯合會會長。程硯秋居第三，因他唱得好，他的聲勢有時可與梅蘭芳匹敵。

荀慧生則始終是四大名旦的殿軍，然在上海演唱時荀伶的地位卻又遠勝尚小雲。後來，程硯秋因身體發胖，這是他的致命傷。大陸變色後，他在紅朝看到梅蘭芳的飛黃騰達，自己卻一籌莫展，於是，以酒澆愁，抑鬱而終，時在民國四十七年。

15 梅蘭芳的藝名係開蒙老師吳菱仙所取

梅蘭芳幼年到他姊丈朱小芬所辦的「雲龢堂」去學戲，那時他只有九歲，朱小芬就是名丑朱斌仙的父親。蘭芳的開蒙老師是吳菱仙，菱仙是晚清之際第一青衣時小福的及門弟子。小福蘇州人，生於道光廿六年，卒於光緒廿六年（庚子）。時小福生前所辦「綺春堂」科班赫赫有名，其弟子皆以「仙」字排行，如名青衣吳藹仙（即吳順林）、刀馬旦陳桐仙、青衣吳菱仙、崑旦王儀仙（即名旦王琴儂之父）、青衣張雲仙、章腕仙、秦艷仙、江順仙等皆是也。

取名蘭芳不忘根本

吳菱仙既是梅蘭芳的開蒙老師，第一齣戲教的是《戰蒲關》。蘭芳曾向人云，他幼時姿質甚笨，教他學戲要有極大耐心，同學有表兄王蕙芳及朱小芬之弟朱幼芬，後來這三個人都成為了不起的旦角。我記得民國二年袁項城任大總統時代，總統府於元旦演劇，招待外賓，譚鑫培所演《四郎探母》一劇便是以朱幼芬飾「鐵鏡公主」，其身價可知。但至民國四年，蘭芳的聲名已超出朱幼芬之上矣。

瀾按：吳菱仙對於弟子教法文明，不施夏楚，這是蘭芳幼年學戲的好運氣。吳菱仙曾受蘭芳之祖梅巧玲的厚惠，故對蘭芳能另眼看待，他所教給蘭芳的當然是道地的「時小福派」，這是蘭芳學戲佔勝的地方，對於唱唸遂得到剛柔相濟的效果。譬如刀馬旦榮蝶仙教授其門徒程硯秋，只是些大路玩藝。又如尚小雲在「三樂社」科班所學的，乃是純剛的「孫怡雲派」。荀慧生學的多是梆子，更卑不足道。蘭芳先後曾經師事過崑亂名家凡十餘人之多，唯有吳菱仙一人算是他正式的業師。「梅蘭芳」三字的藝名，也是由吳菱仙所取的。關於取名一事，其中還有一個小掌故：原來伶界對於師門非常重視，時小福是吳菱仙的師傅，徐阿福是時小福的師傅，這就是「小福」二字的來源。徐阿福是「清馥堂」科班班主，揚州人，字蘭芳，他是道光年間的名青衣，所以梅郎於開蒙學戲之時，被取名「蘭芳」，一則紀念吳菱仙的師祖徐蘭芳；二則表示梅蘭芳係從「時小福派」一脈傳下來的。這是非常重要的一點。

時小福，名慶，字琴香。本師是徐蘭芳，習青衣。小福出師後，小福旋入名旦鄭秀蘭之「春馥堂」科班，兼習崑旦，其時崑曲為旦角必修之一科，小福出師後，駸駸大紅，遂自主「綺春堂」科班，門徒甚多，後來繼梅巧玲出掌四喜部，而四喜部夙以旦角馳名於世，時小福可稱京劇界最佳青衣，其唱工實優於余紫雲、陳德霖、張紫仙之輩。然小福一生未獲掛正牌，例如光緒五年之四喜部，以譚鑫培、孫菊仙並懸雙頭牌，三牌則為時小福，四牌余紫雲懸掛正牌，三牌則為時小福，四牌余紫雲。彼時生角吃香，無可奈何也。

小福生子四人：長子係奎派鬚生時炳奎，次子係孫派鬚生時慧寶，再次為花臉時玉奎，最幼子名時炳文。小福之女為青衣陳德霖之繼室。小福性善飲，晚年演戲時在臺上用燒酒飲場（即以酒代茶）。

為了戲份借臺出演

如前所述，梅蘭芳開蒙時向吳菱仙老師所習名劇，可說是青衣一行最高的藝術表演，何況他的水音好，身體壯健，又有梨園世家學戲的宿慧，所以蘭芳在童年所習，根基打得很不錯，他又喜歡「多看、多學、擇精、遺粗」。所以很多戲如《玉堂春》、《孝感天》、《二本虹霓關》之類，他乃兼學余紫雲，備受聽眾的歡迎。後來他又師事陳德霖、王瑤卿，同時更接受路三寶、王蕙芳的指教。所以他的藝術是多方面的結晶，可以說是取法乎上的全材旦角了。

梅蘭芳九歲學戲，十一歲出臺，光緒三十年（即西曆一九〇四年）七月七日，他在北京廣和樓福壽班演《天河配》的織女，此班以俞潤仙（菊笙）為臺柱，尚有王瑤卿、許蔭棠、王鳳卿、胡素仙、俞振庭諸名角。過了三年（即光緒三十三年），他始正式搭「喜連成」科班，此時蘭芳已十四歲，實僅十三歲，但他那時加入「喜連成社」，並非學戲，只是為了借臺唱戲，因為該社天天有戲，蘭芳每日可得戲份五吊錢（合制錢五百文）以助家用。按「喜連成社」科班成立於拳亂之後（即光緒二十七年），由「小榮椿」科班出身的葉春善（即盛章盛蘭之父）

辦理，文戲教授是蕭長華，武戲教授是蔡榮貴。每天演戲，售價京錢一吊，售價既廉，上座亦盛，因其開銷省，組織佳，故能支持久遠也。至「連」字輩，出了一個馬連良，乃該社第一人才，連良最要好，惜無名師指教，唱工駁而不純，是故後生學戲之路線，應學梅蘭芳與余叔岩，毋學馬連良與譚富英。關於梅蘭芳學戲之過程，筆者在此文中擬長而言之，俾作後生之楷模。

茲述光緒三十三年臘月十日「喜連成社」在廣和樓所演的一臺戲，其戲碼如下：第一齣：小喜祿（《望兒樓》）；第二齣：蓋陝西、小鳳（《梆子戲三世修》）；第三齣：雷喜福、侯喜瑞（《反唐邑》）；第四齣：梅蘭芳（《六月雪》）；第五齣：小百歲；小靈芝（《小上墳》）；第六齣：金絲紅（《獨木關》）；第七齣：小穆子、小長奎、陳喜星（《魚腸劍》）；第八齣：康喜壽、康喜增、小喜奎（《連環套》）。

從宣統元年間起，觀瀾是「喜連成社」的長期顧客，印象至今猶新，我只記得頭牌是譚派鬚生金絲紅，二牌是勇猛武生康喜壽，三牌是銅錘花臉小穆子。最精采的還是康喜壽的末了一齣「武行」。青衣梅蘭芳的戲碼，則始終排在中軸，蘭芳雖在稚齡，穩健如此，真不容易。那時他的唯一弱點是所擅戲目太少。在這一時期，麒麟童（即周信芳）、小益芳（即林樹森）、貫大元之輩，都在「喜連成社」唱過，麒麟童新從天津來到北京，專唱黃月山派武生戲。

染上白喉帶病登臺

梅蘭芳因幼失怙恃，家庭景況很不好，有一天，梅蘭芳在「喜連成」班又唱《六月雪》，池座中有一閩籍名士李釋戡，人稱李三爺，觀瀾與他是鄰居，又是好友。李三爺與蘭芳的伯父梅雨田交誼甚厚，他那天見蘭芳唱到《六月雪》的反調時，大不得勁，他不放心，散戲之後就到百順胡同梅家去訪問。原來蘭芳身體不適，似患喉痛。雨田之妻胡氏是蘭芳的伯母，蘭芳喚她為「大媽」。李三爺就對梅大媽說：「孩子既患喉痛，明日可告假，不必上館子，為他延醫診治要緊。」梅大媽首肯再三。越日，蘭芳仍舊佔一戲目，李三爺又往梅家，等蘭芳回來，詢其病狀，蘭芳已不能成聲，喉中盡腫，白點甚多，蓋為白喉，病勢甚劇烈。於是，李三爺怒責其伯母，問她為何不為告假。大媽面有愧色而對曰：「若是告假，可就沒有戲份了。」李問戲份多少，答曰：「孩子總算上進，已由五吊錢漲到八吊了，按日去拿。」瀾按：八吊即八百文，可抵今日港幣四元或五元，梅家若是沒有這八吊錢就不能舉炊了。當時李三爺對梅大媽說：「以後蘭芳有病，不必上館子，每日戲份，由我負擔，俟其病癒，再行出演可也。」李三爺又請醫生為蘭芳診治白喉，所有費用，皆由李支出。

由上觀之，蘭芳若是不遇李釋戡，恐怕不能活滿十六歲，如此恩同再造，蘭芳那有不感激的道理。所以梅氏後來的至友如馮耿光、齊如山、吳震修之輩，人人都說馮耿光應居梅友第

一位，但依觀瀾看來，則梅氏對於李釋戡，交情或更深一層，且李對於梅氏的成名，亦大有幫助，譬如蘭芳最得意的《宇宙鋒》三十場，便係由李釋戡、齊如山、黃秋岳（即因通敵罪名而槍斃的黃濬）三人合編而成的。在民國初年，軍閥專橫，梅蘭芳常常遇到困難，亦由李氏在暗中疏通，或出面排解。李的晚年光景不好，蘭芳以後很能照顧他。蘭芳對他的伯母「大媽」，也很孝順。

童年時代勤練武功

到了宣統元年，俞振庭所組織的「雙慶班」，特邀梅蘭芳至文明園演唱，梅始脫離「喜連成社」，他在文明園懸牌雖低，戲份卻已增至十四吊了。他又得到親炙王瑤卿的機會，至此，蘭芳距離「一飛沖天」的日子已不遠了。

蘭芳在「喜連成社」出演之時，尚在家中練習武功，這是蘭芳學戲大大可取之處。須知蘭芳的外祖乃是武行泰斗楊隆壽，楊隆壽是「小榮椿」科班之主，他與張淇林、姚增祿三人乃是武行各種套子的創造者。梅蘭芳喪母之後，先住外祖之家，後來始歸「大媽」撫養，故蘭芳對於武功之重要，童年已有認識，他的武功係名武生茹萊卿所授，茹萊卿又為蘭芳操琴，蘭芳首次赴滬演唱，琴師即用茹萊卿。茹氏是武生茹錫九之父，小生茹富蘭和小丑茹富惠之祖，茹家係北伶名門之一，萊卿崑亂皆精，六場通透，他與俞潤仙配戲甚

久，他教梅蘭芳，先打「小五套」。「小五套」者，「燈籠炮」、「二龍頭」、「九轉槍」、「十六槍」、「甩槍」是也。打的方法從「ㄠ二三」起手，第二步練「快槍」，「快槍」要分勝負。第三步練「對槍」，「對槍」則不分勝負。譬如《葭萌關》一齣武戲，馬超與張飛即使「對槍」。旦角練槍最要緊，所以蘭芳後來很容易地就學會了刀馬旦的戲。他首次赴滬搭天蟾舞臺，他的表兄王蕙芳只費一天功夫，教會他整齣《頭本虹霓關》，第二天蘭芳就在臺上獻演這齣戲了。還有他在新劇中，有舞蹈、有舞劍、有器舞，形形色色，皆全靠武功底子也。

16 梅蘭芳為什麼要學崑曲與練武功？

一個藝人的成功，百分之五十靠努力，百分之三十靠天才，百分之二十靠環境。沒有天分的人，任是怎樣努力，也只能有六七分的成就。不知努力的人，任是絕頂天才，至多只有三四分的成就。梅蘭芳既有天才，又有好環境，但他自認是靠力學和自修而成功的，天才只不過使他成功得容易些，幸運的環境使他的成功益發偉大些。

蘭芳以後人才凋零

凡世界上任何一種藝術水準，或任何一種競技紀錄，都是只有進步，沒有退步的，所以理論上，梅蘭芳雖好，後起之秀應該比他更好。但按事實，再出一個梅蘭芳是絕對不可能的，最大原因是：後起之徒學戲的方法不對，他們沒有好的老師，從前就沒有好的戲劇學校，如今更沒有了。「富連成」科班缺點太多，其他更不足道了。今日後起之徒，汲汲於功利，不會研究音韻，不會學習崑曲，不會練習武功，甚至不會保護嗓子，不肯多看好角，不懂擇精遺粗，更不會有創造性來改良舊戲；他所學的，以唱片為寶庫，以幾齣熱門戲為主；唱旦角的，可以

123

兼學梅、程、尚、荀四大名旦，外加張君秋的《春秋配》；亦可能是「劈紡專家」，以《大劈棺》、《紡棉花》為拿手好戲。此輩後起之徒的環境，當然比不上梅蘭芳的。因為梅蘭芳時代有譚鑫培、梅雨田、陳德霖、王瑤卿、楊小樓、余叔岩、喬蕙蘭、路三寶、齊如山、王少卿之輩，與他出力合作，現在是辦不到的。綜而言之，今日後起之徒學戲的方法，恰與梅蘭芳背道而馳，能有梅氏三分之一的成就，已是超乎理想之外了。

崑曲武功並皆重要

茲述梅蘭芳學戲的方法，以供今日學戲者的參考：我在前章已經說過，梅蘭芳的開蒙老師是吳菱仙，他在童年所習，根基打得不錯，所學是時小福派的唱法，剛柔適得其中。他的水音很好，唱來娓娓動聽。他九歲學戲，十一歲出臺，十四歲正式搭「喜連成」科班，乃是借臺唱戲，並非在科班中學戲。因為那時該社天天有戲，這是增進學業的好方法。所以等他在「雲龢堂」畢業的時候，他的臺上功夫已甚老練，立刻被俞振庭的「雙慶班」邀去作基本演員。最堪效法的是他在「喜連成」科班出演之時，尚在家中練習武功，且係名武生茹萊卿所授。蓋庚子以前，青衣與花旦不能兼唱，打破此例者是梅蘭芳的祖父梅巧玲，第一個學梅巧玲的是余紫雲。梅巧玲又主張花旦不踩蹻，第一個學的是王瑤卿。梅蘭芳學的本是青衣，他之兼習武功，即想兼唱花旦、崑旦及刀馬旦。其志嘐嘐然，彰彰明甚。

瀾按：梅蘭芳既承其祖父的衣缽，不會不學崑曲的，宣統年間，他在北京「文明園」充任基本演員時，特請崑曲名宿喬蕙蘭來教他唱崑曲，這與練習武功同樣要緊。蓋蘭芳學習崑曲，有三個目的：其一、可以研究字音；其二、可以改善身段；其三、可從開鑼第二三齣一躍而唱壓軸戲（此時之大軸夙為武行所佔）。誠以物以稀為貴，此時崑曲已被皮黃所壓倒，故學習崑曲者，已如鳳毛麟角之不可多得矣。

演《風箏誤》聲名鵲起

宣統二年九月八日「文明園雙慶班」夜戲排出一齣崑劇《風箏誤》，以梅蘭芳飾俊小姐，陳德霖飾柳夫人，李壽山飾魏小姐，姜妙香飾小生。此劇蘭芳的唱做，係由陳德霖所傳授，從此蘭芳聲名鵲起，居然與賈洪林唱對兒戲矣。談到崑曲，從明朝至清朝中葉，唯它獨尊，直至道光、咸豐年間，清宮演劇，皆只唱崑曲，如崑生陳金爵、崑丑楊明玉等，皆在宮中邀殊寵。故在咸豐、同治年間，四大徽班的藝員，先要學會崑曲，再動皮黃，唱者始易字正腔圓。洎夫同治登基，西太后是他生母，她想邀皮黃名角程長庚、余三勝、張二奎、王九齡、俞菊笙之輩入宮演唱，東太后認為違背祖制，大不贊成，故終同治之世，皮黃名角未能入宮中。同治六年，西太后悶在大內，她想看程長庚的戲，只得砌詞說到惇王府祭祖，兩宮駕到就演劇，然而程長庚所唱的，仍是崑劇《慶唐虞》，程飾司馬光，大稱旨。此足見當時崑腔勢力之牢不可破

也。但至光緒初年，由於西太后酷嗜皮黃，而討厭崑曲，於是徽班藝員乃崑亂並學，而皮黃名伶都為內廷供奉矣。至庚子以後，各「堂號」俱廢，且譚鑫培大紅，於是，學戲者專學皮黃，崑曲鮮有問津者矣。

《遊園驚夢》成為絕唱

崑曲以管絃伴奏，用嗓要橫勁；皮黃由絲絃伴奏，則用直勁。是故崑曲較難，嗓音差者不能學。在崑腔戲之中，據梅蘭芳自稱，他最愛唱《遊園驚夢》，幾乎嗜之成癖。在皮黃戲之中，則蘭芳愛唱《鳳還巢》，清唱時亦以此劇為最多。蘭芳的《遊園驚夢》是從喬蕙蘭、陳德霖二位老先生學會的，他覺得這齣戲裡的曲子特別好聽，令人心醉神怡。在學做身段時，蘭芳又感到老先生們所教的身段，不但好看，而且準確，多少遍都不走樣。但蘭芳當時限於文化水平，對於劇中有些唱詞和賓白，他就不能全部了解，他看出要從唱、唸、做上傳達出劇中人杜麗娘的內心情感，必須先懂得曲文的意思，於是，他就向有古典文學修養的朋友們請教，再到臺上演出時，就覺得有些不同了。由於演出的次數逐漸增加，他對杜麗娘的性格也逐漸深入，蘭芳上了臺，儼如她的化身一般，蘭芳曾說：「遊園一齣是描寫安靜清雅的環境；驚夢一齣是表現杜麗娘奔放的內心。」所以必須了解曲文的涵

義，才能塑造出湯顯祖筆下精心描寫的杜麗娘來，由是可知當年蘭芳學戲認真至如何程度！到了一九五七年，蘭芳特到江西南昌，專誠獻演一齣《遊園驚夢》，因為湯顯祖的家鄉臨川縣就在南昌附近，你說梅蘭芳這個人痴情不痴情？以上所述，不過舉一例子，用以說明學戲的技巧，以及內心表現的重要。

歌舞新劇風靡南北

至於教授梅蘭芳崑曲的喬蕙蘭，他本是內廷供奉，專工刺殺旦，如《刺梁》、《刺虎》、《挑簾裁衣》等，都是他的拿手戲，但也唱得很好。梅蘭芳演《黛玉葬花》一劇時，隱在後臺唱《牡丹亭》的就是他。光緒二十八年他在「廣和樓」俞菊笙所主持的「福壽班」出演《渡銀河》，他飾唐明皇，甚受推重，但他教授梅蘭芳之時，畢竟老了。貼旦的身段又非其所長。直至蘭芳認識齊如山之後，齊先生始慫恿蘭芳多學崑曲，尤應學習崑曲的身段。齊氏擅長編劇，所編新劇的身段，都是從崑曲蛻變而來的。從此蘭芳對於研習崑曲，大感興趣，齊氏之所以鼓勵蘭芳習崑曲，並非認為崑曲文詞之典麗，只是認為崑曲之舞蹈應予保存與發掘。所以齊氏所編新戲，如《嫦娥奔月》、《天女散花》、《黛玉葬花》、《紅線盜盒》、《西施》、《廉錦楓》等戲，都有很多身段和器舞，說明他的目的，結果他的目的是達到了，而蘭芳也靠這種歌舞新戲，奠定了他飛黃騰達的地位。

瀾按：崑腔與弋陽腔是同一源流，弋陽腔之腳本與崑曲大致相同，二者又常混合演唱，稱為崑弋班。而且弋陽腔的身段更精美，弋陽腔最重武戲，舉凡皮黃武戲的曲牌，都是從弋陽腔搬來的。自從崑弋班只演才子佳人的戲，唱出典雅艷麗的詞句，而遺棄了弋陽腔的武戲之後，崑曲就等於自掘墳墓了。我最愛看弋陽腔的武戲，如《安天會》、《水簾洞》、《林沖夜奔》、《通天犀》之類，真是精采絕倫而學者畏其難。後來楊小樓向海派名武生牛松山、鄭法祥學習《安天會》及《林沖夜奔》，袁項城家戲班的劉奎官獨唱頭二本《通天犀》，都紅得發紫。

優秀遺產應該保存

按崑弋班至少分為三個區域：第一個是江浙區域，這是崑曲及弋陽腔的策源地。第二個是贛湘區域，波及於皖鄂兩省，湖南省流派最多，最著名的是常德高腔，而以祁陽高腔字音最正，與京劇大致相同，廣東省及江西省的戲劇頗受其影響，故俗諺有之：「祁陽子弟滿，天下字音正。」第三是北京附近的區域，弋陽腔固盛行於高陽，亦名高腔，齊如山為高陽人，高陽都屬莊王府圈地，自清初莊王府內即有崑弋班，據齊先生說：「同治年間，北京尚有崑弋班六十七個。」

如觀瀾所說，因西太后之討厭崑曲，遂使崑弋班不能立足於北京，這六十七個崑弋班，大多數遂由北京轉赴高陽。至民國以後，北京只有兩個極小的崑弋班，慘不忍睹。瀾按北京與保定各處遂向為崑弋之淵藪，除高陽外，尚有新城、霸州、文安、任邱各縣，亦皆研習崑曲，見賞知音。任邱縣的角兒精於崑曲，文安縣的角兒擅長弋腔，一文一武，有時合奏「文昌會」，轟動京東。憶昔譚鑫培出了「金奎」科班之後，適值倒嗓，他怕父親的督責，不敢回家，就投到京東史姓家充當「保鏢」，他的武功底子很好，所以一面做「保鏢」，一面「跑外臺」，這就是鄉下班的野臺戲。他所合夥的就是隣近各縣的崑弋班，如《四杰村》、《石秀探莊》、《乾坤圈》等是他當時的拿手戲。這些崑弋班的武戲是很可觀的，武戲原是崑曲的優秀遺產，應該保留、發掘、與昂揚，才是正理。

17 齊如山與梅蘭芳當年結交的經過

我在宣統年間到北京去投考清華學校之時，北京城內顯出一種昇平的景象，至於市面的熱鬧，亦為民國時代所不及，尤其劇事之興隆，更遠勝後來的民國時代。

按宣統年間的戲劇事業，可分為三大類：第一、皮黃的勢力要佔十分之七，以譚鑫培、劉鴻昇為巨擘，且角只處於「跨刀」的地位。第二、山陝梆子的勢力約佔十分之二，以郭寶臣、崔靈芝為領袖。第三、大鼓雜耍佔十分之一，以劉寶全為祭酒。從此可知京劇勢力之瀰漫於京師，而崑弋地位幾等於零也！

崑弋式微徽班稱盛

瀾按：崑弋之稱霸於劇壇久矣，自明徂清，垂三百載，向為朝野所重視，但至道光年間，崑弋已如強弩之末，四大徽班遂起而代之。我認為弋腔武戲之被遺棄，實為崑曲式微之最大原因。回憶潞河楊靜亭在道光年間所著《都門雜詠》，內有「黃腔」一首云：

時尚黃腔喊似雷（此譏皮黃之不雅），當年崑弋話無媒（歎息崑弋盛況已不可再）。而今特種余三盛（余三勝唱得最好），年少爭傳張二奎（二奎多才多藝，是奎派鼻祖）。

奇怪的是，直至宣統年間，清宮「南府」裡的「內外學生」仍學崑曲，而不習亂彈。凡屬太監學生，統稱曰「內學」。旗民子弟前來學戲者，則曰「外學」。宮中傳戲，皆由「內外學生」承應，所唱崑劇，大都是神仙戲和燈綵戲，只拿佈景來做噱頭。到光緒六年，東太后去世，西太后掌握全權，才召外伶入宮，演唱皮黃，她把許多京劇名角陸續封為內廷供奉，使他們不得離開北京，叫他們做宮中「內外學生」的教習。然為積習所囿，這些內廷供奉只管在大內唱戲，並不在南府教戲，所以西太后不能貫徹其主張，而終清之世，宮中「內外學生」亦從未學習過皮黃，這些學生學的是崑腔，而弋腔的戲已被遺棄了。

自民國肇建，京劇又開始走下坡，大抵人間每經過一次變亂，京劇必定隨之而衰落，只有在承平時世，京劇才有欣欣向榮的機會。到了民國五六年之間，有一高陽縣的崑弋班來到北京，這個崑弋班文武俱全，乃是北方最著名的，且與梅蘭芳有相當淵源，我今略述其來歷如次：

唱做俱佳的韓世昌

按清季醇賢親王為光緒帝生父，他是咸豐皇帝的第七弟，咸豐弟兄都愛崑曲，故醇賢親王以孝欽后（即西太后）賜帑立「小恩榮」科班，專習弋腔，兼演崑曲，此固極有意義的辦法。

良以弋腔的武戲及旦角戲自有其特長。醇賢親王有圈地，多在直隸（即今河北省）高陽縣境內，科班中童伶即取其地丁家子弟充之。按清初入關之時，跑馬圈地係極大虐政，圈地之廣，令人咋舌！觀瀾曾任職管理京保一帶之旗產，故熟悉京東地區的情形。在昔王公大臣不得入戲館聽戲，故王府鉅第多自養戲班以供娛樂，除在邸中演唱之外，有時亦在外間戲館出演。自醇賢親王歿後，因國家多難，府內戲班停止，其伶人散歸故鄉，以崑弋傳授子弟，與本地梆子班相混合，此高陽土班能演崑弋所由來也。

按高陽崑弋班到北京後，初出演於崇文門外的「廣興園」，這是一個出色的崑弋班，然而地僻園小，亦只是崑曲在北京城的迴光返照而已。崑弋之不能復振，正是吾國劇藝上的一種大損失。有一天，這崑弋班的戲碼，約如下述：

（第一齣）《北詐》；（第二齣）《尼姑思凡》；（第三齣）侯玉山《起布》；（第四齣）王益友《棋盤會》；（第五齣）郝振基《安天會》；（第六齣）侯益隆《通天犀》；（第七齣）陶顯庭《彈詞》；（第八齣）韓世昌《刺梁藏舟》。

弋腔的猴兒戲，如安天會等劇，迥非皮黃所能及，臺柱韓世昌唱做俱佳，其貌似梅蘭芳，嗓音也差不多。蘭芳所唱《刺虎》、《思凡》各劇。其中有很多身段是學韓世昌的。是日蘭芳遍請崑曲老輩曹心泉、方星樵、喬蕙蘭、趙子敬（袁寒雲之師，亦教過蘭芳）、陳嘉樑等，以及京劇老輩陳德霖、李壽山、朱素雲、錢金福、姜妙香等，前往參觀研究，此時孫菊仙正與賈璧雲合作出演於東安市場的「吉祥園」，孫氏遂邀韓世昌、陶顯庭等共同合演，蓋孫菊仙的崑曲本來造詣甚深，他所演出的崑劇如「膩脂」和「釵釧大審」，歷來皆獲好評。程長庚且是著名崑曲「和盛科班」出身，足見前賢珍視崑曲的一斑。後來韓世昌得到梅蘭芳一臂之助，竟獲躋入每年一度的窩窩頭會義務戲，崑弋班藉此得留一線發生之機焉。

齊如山為劇界奇才

齊如山鬚齡時就極喜歡戲劇，他有創造性和強烈的氣質，他喜歡崑弋的身段，尤醉心於舞蹈，他贊成崑弋歌舞並重的傳統，他的目的要借京劇來發揚這個傳統，而後完成一種中國舞臺上的「奧布拉」。宣統三年，齊先生在「喜連成科班」看到貫大元、小穆子、梅蘭芳三人合演《二進宮》，這是一齣珠聯璧合的好戲。他認為初出茅廬的梅蘭芳正是他心目中理想的人物，因為蘭芳年青貌美，嗓音好聽，且有武功底子，又有些崑腔的基礎。從此以後，他念念不忘的

想輔助梅蘭芳，就借蘭芳之力來實踐他改革國劇的志願。他們二人的相識與結合是很奇特的，我今先談齊如山先生的出身：

他是直隸省高陽縣人，生於光緒三年，至民國五十一年卒於臺灣，享年八十六歲。他於庚子年前曾在北京「同文館」肄業，先學日文，後來兼習英法文，在館數年，每逢星期日必赴戲園觀劇。庚子出館後，知時勢不可為，遂去經商，復主講於各學校，而於星期日觀劇如常。三十歲後，歷遊歐美各國，每至一處，必往參觀劇場，研究其組織，後遊日本亦然。迨辛亥革命成功之後，齊氏歸國，其時北京戲園一行變動甚大，秦腔名旦田際雲將精忠廟之梨園公所改組為「北京正樂育化會」，齊氏大感興趣，開會時必到。民國二年開全體大會，會員至者千餘人，邀齊氏演講，自是日與梨園前輩研究劇學。但以該會分子複雜，知識水準太低，遂專心教導梅蘭芳，使其負起改革京劇之重任。蓋齊氏雖不善唱而有巧思，且長於編劇，誠劇界之奇才，故與梅蘭芳相得而益彰，值得大書而特書者也。

埋頭寫信用心良苦

齊氏當年怎樣結交梅蘭芳的呢？說來有一段趣史：蓋齊氏向以改革京劇為己任，他想發揚崑弋班歌舞並重的傳統，是以選用梅蘭芳來做試驗人才，用心之苦，令人感動！民國元年，齊氏以一個三十六歲的青年觀眾身分，開始給十七歲的梅蘭芳寫信，他的唯一目的是提供劇

評。第一封信是為梅蘭芳演《汾河灣》的柳迎春，坐在窰門以內，靜聽窰外薛仁貴訴述生平，只知將臉朝裡休息，間或飲茶，毫不關心劇情，因此提出幾點意見，請予考慮改正。按《汾河灣》本是常演的戲，僅閱一月，蘭芳再演此劇，坐窰一段的身段及表情，乃完全依照齊氏的意見。齊氏看到，歡欣若狂，不禁怪聲叫好。此後只要蘭芳出演，必以觀眾立場，知無不言，言無不盡，繼續寫信批評，而且考據詳盡，名淨郝壽臣在余叔岩的寓所曾嗟歎而言之曰：「名角兒似牡丹，文人似綠葉，牡丹雖好，須有綠葉來扶持。」此話當真，因為文人懂得音韻，名角兒怎能不去請教呢？總之，歷時兩年，齊如山給梅前後寫了一百多封信，此時梅蘭芳滿師未久，家庭負擔很重，他知道單唱青衣，前途甚狹，他想唱花旦戲、崑弋戲及靠把戲，他的身段又不夠靈活，所以齊氏這些書信是「來得剛剛的湊巧哇！」兩個人的機會彼此都是可遇不可求的。齊氏每一封信都是一絲不苟，字體端正。梅蘭芳把它一一收藏起來，彼此心心相印，僅賴怪聲叫好，來溝通一點靈犀，怪哉怪哉！

段芝貴宅譚梅合演

瀾按：民國初建，其時譚鑫培的地位已似偶像化，他簡直像「幸運之神」一樣，誰能與他合演對兒戲，聲價立刻可以倍增，所以後起之秀是輪不到與他唱對兒戲的。何況譚老闆的架子

大、脾氣壞，從前老角演劇，遇他人出錯，每為之掩蓋彌縫，不肯暴露其短，內行稱為戲德。惟鑫培不然，他人有誤，必予難堪，不留餘地，故與之配戲者，皆時有戒心。鑫培昔在「天樂園」唱《二進宮》，淨角福小田偶而脫板一次，鑫培唱罷即將福小田辭退。是故譚鑫培和余叔岩師徒二人對於選擇配角，甚為嚴格，凡有鋒芒的配角，如淨角侯喜瑞之輩，譚余都不會選用，怕他們在臺上要彩，有喧賓奪主之嫌。所以譚余的配角，不是老角就是庸庸碌碌之輩，如鮑吉祥等，不求有功，只求無過。惟余叔岩在臺上，不肯暴露他人之錯，但亦不願為之彌縫短處。總之，譚余二人在臺上唱戲，態度十分認真，他們都有角兒的責任心，故譚不肯包涵，也不是惡作劇的行為。下述故事是一個很好的例子：民初，段芝貴宅堂會，另邀譚鑫培和梅蘭芳合演《汾河灣》，這是蘭芳成名的絕好機會，接近蘭芳者不大放心，以初次合演，面託鑫培，格外觀照。其實，鑫培與蘭芳之祖梅巧玲交誼甚深，他在壯年曾為四喜班的臺柱鬚生，所以他願提攜後起的梅蘭芳，乃是不成問題的。

18 由譚梅合演 《汾河灣》 談到兩家交誼

瀾按：上章說到民初間譚鑫培和梅蘭芳在段芝貴宅堂會合演《汾河灣》，這是譚、梅兩人初次合作堂會戲，也是民國初年京劇史上有趣的掌故，所以值得一提，而且作者在下面所述這一故事的曲折，都是未經他人道過的。談到《汾河灣》，乃是鬚生和青衣並重的對兒戲，唱念做打，色色俱備，這兩個人的演技要精神一貫，工力悉敵，才能造成緊湊的氣氛，有一方面技術差一點，就使不上勁兒了。名小生程繼先說得好：「演員們在臺上如同鬥蟋蟀一般，雙方的技能相差太遠，是鬥不起勁來的。」這真是經驗之談。所以老輩們對於選擇配角，十分嚴格，就是這個原故。

老譚的 《探母》 與 《罵曹》

申而論之，譚鑫培曾改編《八義圖》，自飾程嬰，他喜歡以賈洪林飾公孫杵臼。程嬰在公堂上唱完「手執皮鞭將你打」一句，照例要打公孫杵臼三鞭子，每打一鞭，賈伶便要擇一個「屁股座子」，這個身段是要全身躍起，兩股坐地，他的身體跟著鞭子起落，姿勢實在好看，

137

無人能及賈洪林。等於老譚演《狀元譜》，窮生陳大官一角，無人能及程繼先。又老譚每唱《打鼓罵曹》，必煩著名老旦謝寶雲扮一個極不重要的「旗牌」，彌衡在打鼓一場，出場以前，照例由「旗牌」先念一句「鼓吏進帳」的道白，謝寶雲每在「帳」字後面填一「啊」字，念得又乾脆、又響亮，臺下沒有一次不報以滿堂彩聲的。譚老闆的彌衡在簾內答應完了一聲「來也」，臺下又起滿堂彩聲，緊接著西皮倒板「讒臣當道謀漢朝」，唱到「朝」字使一個長腔，一邊唱，一邊走出臺簾，臺下又是一個滿堂好。你別瞧這麼一個零碎配角，憑他一句念白，能把觀眾的情緒掀動起來，等到主角出場，不就更容易見好嗎？所以譚老闆的《罵曹》，總是喜歡謝寶雲配「旗牌」的。

有一天，老譚在「天樂園」演唱《四郎探母》，他是照例不帶「回令」的。那天的配角是梅蘭芳的公主、陳德霖的太后、謝寶雲的佘太君、德建堂的六郎、張寶昆的楊宗保、李敬山與高四保的二位國舅。是日老譚身體不適，嗓子幾乎隻字不出，這齣戲唱到完，只憑被擒時那個「吊毛」身段得著一個滿堂好。可是德建堂的六郎，池座裡的觀眾，對他這種乘人之危，有損戲德的舉動，都表示不滿，有人甚至於大著嗓子說：「我們是來聽譚老闆的，誰聽你呀！」過關一場，照例兩個國舅各唱兩句，一個是內廷供奉李敬山上難。」過了一個多月，老譚想扳回面子，再演《四郎探父親高四保，他們那天現編了四句詞兒，末了兩句是：「過關的人兒像老譚，嗓子壞了唱戲難母》，兩個國舅就此不用李敬山和高四保了。代替他們的是郭春山和慈瑞全。

後生小子青雲得路

且說那次段宅堂會，排定譚鑫培和梅蘭芳合演一齣《汾河灣》，這是大大出人意表的，此時老譚在第五次赴滬演出之後，南北一致尊稱他為「伶界大王」，是他聲望最高的時候，譚迷到處都是，大家以為看一次少一次的了。所以老譚的戲份正在飛漲的時候，若逢盛大堂會，老譚的戲份至少要五百兩銀子──即大洋七百元，這比他在戲班裡所得戲份約多一倍。所以當年北京的堂會戲，必定精采紛呈，大家以先睹一睹為快。此時梅蘭芳剛在滿師之後，脫離喜連成科班，改搭正式大班，仍能勤學不輟，其藝猛進。「勤」字當是梅蘭芳一生最大的長處，於是，他的堂會戲及義務戲愈來愈多。加上那時又是青衣一門青黃不接的時候，陳德霖、孫怡雲之輩都老了，王瑤卿的嗓子又告塌中，環顧後起之秀，只有梅蘭芳前途似錦，進步如飛，然而他係初出茅廬，地位尚未鞏固，他在俞振亭的「雙慶班」，戲碼忽前忽後，有時亦竟排在倒第二，後來他改搭田際雲的「玉成班」，佇列第三名，在他上面的是鬚生孟小茹和花旦王蕙芳。

這是在他赴滬出演之前，觀瀾此時亦曾常看他的青衣戲。

今逢段宅堂會，竟使譚鑫培和梅蘭芳初度合作堂會戲，所唱的且是生旦並重的對兒戲，這真是梅蘭芳青雲直上的絕好機會。出場之前，蘭芳以後生小子，照例要跟老譚打招呼，請老譚在臺上兜著他點兒，老譚教他把膽量放大。據蘭芳自稱，這是他們兩個人第二次的合作，第一

次蘭芳陪他在戲館裡唱的是《桑園寄子》。我在前面說過，譚鑫培與梅巧玲交誼極深，蘭芳的伯父梅雨田又跟老譚操琴多年，所以每逢夏曆年初三，老譚必從其大外廊營居處，駕驟車到梅家去拜年。老譚見了梅巧玲夫人，就爬下來磕一個頭，老太還禮。自從民國元年梅雨田去世之後，老譚仍來拜年，一切如舊。所以「譚老闆來拜年」，真是當年梅家的一項大事，使梅家小輩忙得不亦樂乎，這可證明譚、梅兩家之間，並非泛泛之交。但是老譚個性堅強，自視甚高，配角若有不合，他每不肯包涵，所以這次堂會，捧梅的一班人對譚存有戒心，其實老譚的戲德並不算壞，他的態度嚴肅是真的。

領會已多胸有成竹

再談到《汾河灣》這一齣戲，柳迎春上場，老路先唱二黃慢板，打薛仁貴出場起，才改唱西皮，在窰外一段唱工，和進窰以後的道白，那簡直跟《武家坡》沒有什麼分別，太沒有意思了。就從時小福手裡才這把齣戲改成全唱西皮，並且詞兒也有變換，比較生動得多。後來王瑤卿老看時小福表演，就這麼看會了，成為瑤卿本人的拿手好戲。梅蘭芳也沒有跟人學過《汾河灣》，因為這齣戲是介乎青衣和花旦之間的，蘭芳老看王瑤卿陪了老譚出演，也就看會了。譚鑫培和王瑤卿都是唱做好手，他們合演，當然精采。梅蘭芳最初看了，就發生興趣，後來譚、王多次貼演《汾河灣》，梅是必定去看的，還看得非常認真，所以印象也最深刻。蘭芳看完回

家，就揣摩譚、王二人的動作和表情，再把他自己在臺上的經驗，攙合進去，漸漸的才有了新的領會。蘭芳覺得王寶釧和柳迎春二人身分根本不同，柳迎春可以露出手指，王寶釧則不可。所以觀瀾認為角兒看戲比學戲還要緊，只有余叔岩、梅蘭芳二人最明白這個道理。所以梅在堂會中與譚初演《汾河灣》，他早已胸有成竹，心裡並無恐慌，其故在此。

演《汾河灣》做多於唱

當年的演員每人都講究下工夫鑽研一兩齣戲，這就是戲班中術語所謂「不要十樣會，只要一著鮮。」像時小福的《汾河灣》、余紫雲的《虹霓關》，陳德霖的《落花園》、梅蘭芳的《宇宙鋒》，都是「一著鮮」，學會之後便可以觸類旁通了。大凡舊戲的情節，有好些是改頭換面套來套去的，例如《桑園會》、《武家坡》、《汾河灣》這三齣戲的故事，相同的地方就很多。據梅蘭芳自己說，關於以上三齣戲，他比較喜歡《汾河灣》，因為它的劇情比較來得細緻、曲折和生動，而且生旦只要都會做戲，就容易找俏頭。可是有任何一方面的演技差一點，馬上也就會顯得不夠緊湊。所以《一隻鞋》的喜劇（按：梅以後在美國演《汾河灣》時，劇名譯為「一隻鞋的故事」），連外國人也都歡迎的。

如上所述梅氏本人的感想，我們可以知道梅派的藝術是講究平均發展的，做工的重要性決不在唱工之下。在清朝末年，梅蘭芳還是一個純粹的青衣，到了民國初年，他已蛻化為唱做

並重的「花衫」演員了。總之，梅蘭芳的唱工，係私淑陳德霖、時小福；他的做派係私淑王瑤卿、余紫雲。他能取法乎上，所以成為一代的藝術大師。

表情細膩突傳彩聲

在段宅堂會中，梅蘭芳扮柳迎春出場，扮相靚極，臺下觀眾看他的臺型，已知道他錯不了。蘭芳最幸運的是他的倒嗓時期不滿一年，他在十七歲上倒了嗓，只好脫離喜連成班，停止演唱，但他不滿一年，就重新搭上了大班，戲份增加得很快。這一天他的四句西皮原板，詞兒如下：

兒的父投軍無音信，仗兒打雁奉養娘親，弓彈魚鏢付於你，不要等紅日落兒要早早回程。

據陳德霖在余叔岩家告訴我，這四句是他的詞兒，蘭芳就按照陳老夫子的唱法，又簡潔、又好聽。「投軍」之上，不要「去」字，「魚鏢」之上，不要「和」字。又老譚演這齣戲，多一「過場」，薛仁貴在誤傷玩童性命之後拉馬下場，接著又上場唱倒板：「打虎誤傷孩童命，」接唱搖板：「是非之場難久停，仁貴拉馬往前奔，急忙去到柳家村。」

第五場仁貴戲妻，蘭芳唱念都有交代。接著老譚就唱窰門一大段：「家住絳州縣龍門，」這是老譚唱得最精采的地方，當年言菊朋就靠這一段大獲佳評，以名票身分下海，由梅蘭芳邀他合作。照例譚老闆唱到精彩之處，臺下必定寂靜無聲，觀眾都閉目細聽，深知老譚的脾氣，他最不喜歡觀眾們胡亂叫好。是日老譚唱到：「……柳家莊上招了親，你的父嫌貧心太狠，將你我二人趕出了門庭」這幾句應該是平平而過的地方，臺下忽起一陣騷動，有人鼓掌，有人叫好。老譚正在納悶，他以為觀眾喝采喝得不是地方，幾近開攪。誰知他一回頭，看見蘭芳正在盡力表情。這是齊如山先生第一封信所教給他的，池座中喝采的對象，原來不是譚老闆，而是梅蘭芳！

19 譚鑫培在戲臺上怎樣壓迫梅蘭芳？

梅蘭芳自和譚鑫培在段芝貴宅堂會中初次合演《汾河灣》一齣，這時已是他在北京開始走紅的時候，捧他的人以京中大學生居多數，大學生總是喜歡大聲叫好的。在段宅譚、梅合演之夕，正當老譚唱到竇門一大段的平淡無奇之處時，臺下忽起一陣騷動，叫好之聲四起。老譚一邊唱，一邊看過明白，原來梅蘭芳正在努力表情，他乃按照齊如山第一封信上的建議行事，齊氏以為：柳迎春呆坐在竇內，絕不關心其丈夫的傾訴，這是不合情理的。至於很多角兒借此抽空來飲場或擦臉，尤足破壞臺上的氣氛，同時表示京劇的傖俗。這時老譚看到臺下的掌聲是為蘭芳的表情而發，心中大不高興，無名的火，油然而生，他對蘭芳立刻起了反感，要一步一步的來威脅梅蘭芳了。

看老譚有如看天神

此時老譚在京劇界乃是神聖不可侵犯的人物，因為他的藝術可說是空前絕後的，他的「壓堂」能力，足以媲美程長庚，他每次一出臺，臺下立刻入於肅靜無譁的境地。他在臺上每每任

144

意胡謅，觀眾卻都認為其味無窮。他是清朝最後一期的精忠廟「廟首」，賞過四品頂戴，西太后把他當做「國寶」，項城袁家也特別優待他，所以南方角兒見了他，都要排班請安。我們在北京，排萬難，去看老譚的戲，等於去看天神一般，一個人可以被人「神」樣看待，那就是清末民初的譚鑫培了。他因內廷經常傳戲之故，對於所演戲園的戲碼時常臨時回戲，代以劉春喜或李鑫甫，滿園觀眾亦無異議。他不喜歡觀眾們胡亂叫好，更不容怪聲叫好。他永不與配角兒「對戲」（即與配角將臺詞對唸，身段對做一遍）。他不喜歡配角兒自作聰明，配角兒若有喧賓奪主的舉動，他自然認為是不可恕的。那一天老譚在段宅唱完《汾河灣》中的「家住絳州縣龍門」大段之後他，怎樣一步一步的威脅梅蘭芳呢？請看下列的臺詞，他是故意發揮，而且不留餘地，彰彰明甚！

老譚有意難為梅郎

第一步：當旦角唸完「我當是什麼寶貝，原來是一塊生黃銅，……」這幾句詞兒之後，老譚就開始臨時「抓哏」。

第二步：當旦角唸完「寒窯之內那裡來的香茶，只有白滾水。」老譚忽而臨時加了一句「什麼叫白滾水」的問話，蘭芳一楞，隨即答了他一句：「白滾水就是白開水。」瀾按：「白滾水」是上韻的戲詞，「白開水」則是北京話，應用京白，這時臺下有些觀眾看出來，老譚梅

難是在為蘭芳了。上面的一問一答，看似容易，實有危險性，此即戲班中術語所謂「當場一字難」。記得當年老譚在江西會館唱《打鼓罵曹》，出場眼睛一黑，竟將開場引子「天寬地濶……」的「天」字給忘啦！所以在臺上忘詞，常是最熟的詞句，而且錯了一次，很容易再錯。這是心理作用在作祟呢。

第三步：當蘭芳唸到：「寒窰之內，那裡來的好菜好飯。」老譚忽而不唸原詞「有些什麼」，他緊跟著說了一句：「你與我做一碗『抄手』來。」這是老譚故意緊逼梅蘭芳了。幸而蘭芳還算鎮定，問他：「什麼叫做『抄手』呀？」老譚那時衝著臺下的觀眾，指著蘭芳說：「真是鄉下人，連『抄手』都不懂，『抄手』就是『餛飩』呀。」蘭芳接著就說：「無有，只有魚羹。」這樣總算把難關闖過。然而捧他的人已經汗流浹背，因為此時一栽就不能復起，這是老譚幾近開攪了。『抄手』是湖北土話，老譚是湖北人，他打起鄉談來，不要說蘭芳不懂，就是滿園子的觀眾，除了他的老鄉以外，恐怕沒有人能夠懂的。當時臺下有以蘭芳不懂為憾者，實則老譚用此「科諢」，大不應該，而蘭芳不懂則亦分所當然。蓋薛仁貴既非湖北人，中州韻又與湖廣土話有別，故老譚此舉越出常規，應受指摘。他一輩子於唱《汾河灣》時引用「抄手」二字，只有這一次，他要難倒蘭芳之意，豈非昭然若揭！

末了一場，老譚在救孩童性命幾句白口之下，忽加：「叫他這邊躲，他偏往那邊走。」這是暗指在鬧窰一場，蘭芳「殺過河」時，與老譚裡外走錯，不免相撞，臺下老觀眾心裡明白，這是老譚借題發揮，旨在壓迫蘭芳，幸而蘭芳在臺上是夠鎮定的。

146

臺上忘詞事屬尋常

執筆至此，我想起蘭芳的戲，我看得不算多，我曾見過他在臺上忘詞凡兩次：第一次是他和余叔岩合演《南天門》，這齣戲是他為余叔岩而趕練出來的，上場快三眼，他才開口，這是大錯誤，幸而新明大戲院的觀眾不予計較。第二次是他和余叔岩合演《武家坡》，這齣戲是梅雨田教給蘭芳的，等到余叔岩唸完「……他與我牽馬墜鐙我還嫌他老呢」這一段時，旦角應該接唸：「薛郎！你要醒來說話。」蘭芳把這一句給忘啦！事後蘭芳深怪余叔岩，沒有在臺上提醒他。

此外蘭芳還自己承認過，他唱《奇雙會》，把「所生下」和「在家下」常常互串，等於老譚唱《連營寨》，常唸「陸遜拜孫權為師」。又有一次，蘭芳陪著王瑤卿，出演新編《兒女英雄傳》，王瑤卿飾何玉鳳，梅蘭芳飾張金鳳，兩個人正對坐在場上，蘭芳忽然忘了詞兒，他便走到瑤卿身旁，在他耳朵邊輕輕地告訴他：「我忘了詞兒，請提我一下。」同時蘭芳衝著臺下，還來上一個表情，彷彿是在勸十三妹嫁給安公子的模樣。於是，瑤卿不慌不忙，也來一個身段，叫蘭芳附耳上來，把這句該唸的詞兒告訴他。第二天瑤卿告訴他的好友梅雨田，就在背後誇獎蘭芳，說他將來大有希望。所以角兒忘詞是稀鬆平常的事，只是救急辦法要來得快，只要楞一下，臺下準就不放你過去了。

對兒戲要互相襯托

自從在段宅堂會唱了《汾河灣》之後，老譚對於梅蘭芳，印象變壞，背後只喚他「這小子」。他認為「這小子」太要強了。按老譚生前自營墳墓在北京西山戒壇寺，某年正月他往戒壇寺，路上遇見梅蘭芳，蘭芳站正，叫他一聲「爺爺」，因為老譚與梅巧玲同輩，所以蘭芳用這樣的稱呼。誰知老譚開口便說：「好！你這小子又趕到我這兒來啦！」他的意思是說冤家路窄，又碰頭了。他又說：「男的梅蘭芳，女的劉喜奎，叫我怎麼辦！」這是因為此時梅、劉兩個人紅極，叫座力強，老譚不無吃戲醋的意思，若說這兩個人可以威脅老譚的地位，那就不是事實了。

瀾按：唱對兒戲要互相襯托，只可在範圍以內找俏頭，所以蘭芳坐在審內表情是不智的，尤其對於鬚生這時的唱大有妨礙，這就難怪老譚要光火。好在蘭芳是聰明人，不久他就明白過來了，他以為唱對兒戲，應該學習譚鑫培「把情感打過來」的方法，此話怎講呢？有一次，蘭芳陪著譚鑫培在「天樂園」唱《四郎探母》，蘭芳問他可要「對戲」，老譚說這是大路戲，用不著對。蘭芳照例再三託付他，請他在臺上兜著點兒。老譚回答說：「孩子沒錯兒，都有我吶。」等到公主猜心事的大段唱工，老譚態度悠閒，好像漫不經心，但至唱到緊要關頭，就有情感打過來，叫蘭芳知道他正在凝神而聽公主的說話呢。這樣傳神阿堵，使得場上氣氛愈加緊湊，蘭芳也不知不覺的唱得分外起勁，這才是針芥相投，雙雙恰到好處呢。

《嫦娥奔月》大放異彩

梅蘭芳是一個深知自愛的演員，各方面人緣奇佳，又值業精於勤，鴻運當頭，所以在《汾河灣》一場誤會之後，不久老譚仍與他言歸於好，又合作堂會戲及義務戲了。梅蘭芳在民國三年已經奠定了頭牌的地位，但從民國三年至民國五年，老譚唱營業戲，仍以陳德霖、王瑤卿、楊小朵之輩為主要配角。直至民國六年，梅蘭芳因唱古裝戲而大紅，遂加入譚鑫培的「春合社」，譚、梅二人合作了一個短時期，老譚就去世了。但以老譚藝術的精湛，臺容的優雅，對於梅蘭芳啟發甚多。蘭芳也自稱獲益匪淺。此時老譚已七十一歲，在《探母》三加鞭後的吊毛，比第一流武生還翻得快一點，他的表演有生活、有感情。他的唱工尺寸準，晚年嗓子更嘹亮，比他在五十來歲與田桂鳳合作時嗓子更好。所以上海「新舞臺」肯出包銀按月大洋二萬四千元有餘。

回憶民國六年陽曆一月十二日，譚、梅二人在北京「吉祥園」又演《汾河灣》，此次大獲佳評，梅蘭芳實在進步得多了。在這天的《汾河灣》前一齣的戲碼是陳德霖、謝寶雲的《孝義節》。姜妙香、姚玉芙《岳家莊》。劉鳳奎、王三黑《花蝴蝶》。高慶奎《宮門帶》。諸如《雙搖會》。瀾按：姜妙香本唱青衣，初改小生。劉鳳奎是耳子武生，高慶奎此時只是硬裡子，我將戲目錄出，是請讀者注意，在民國六年，都門戲班的陣容確已大不如前了。此後譚、

梅二人又合演《桑園寄子》、《四郎探母》諸劇。是年四月一日「閩賑」義務戲，大軸是譚鑫培的《捉放曹》，壓軸竟是梅蘭芳的《嫦娥奔月》。這是蘭芳所排古裝新戲的第一齣，係於民國四年九月二十三日在「吉祥園」的「雙慶社」初次演出的，這在京劇界放一異彩。迨老譚逝世之後，在梨園行中，蘭芳已與楊小樓、劉鴻昇鼎足而三，當時最紅的一個還是梅蘭芳。

20 從譚梅打對臺說到梅蘭芳排新戲

譚鑫培在那次對臺競爭中，排出多年未露的《轅門斬子》，還有改編成功的《南陽關》，老譚最後並決定搬演《珠簾寨》，這是他的拿手創作，又特煩汪笑儂飾陳景思，王瑤卿飾二皇娘，吳彩霞飾大皇娘，劉春喜飾周德威。

這邊廂，俞振庭一看海報上這個陣容，大喊「吃勿消！」因為汪笑儂也是頭牌角兒，俞五

瀾按：自從民四年梅蘭芳二次赴滬演唱回京後，仍搭俞振庭所辦的「雙慶社」，在北京「吉祥園」出演。同時譚鑫培所組織的「合慶社」，則在「丹桂園」出演。「雙慶社」的角兒有梅蘭芳、孟小茹、俞振庭、路三寶、賈洪林、黃潤甫、姜妙香、程繼先、胡素仙、高慶奎等。「合慶社」的角兒有譚鑫培、王瑤卿、陳德霖、楊小朵、余小琴、謝寶雲、德珺如、郝壽臣、劉春喜、朱桂芳等。因為「吉祥園」和「丹桂園」都在北京東安市場裡面，相離不遠，所以雙方在營業上競爭甚烈。

打對臺梅郎勝老譚

究竟是駕輕老手。他不慌不忙，就去跟梅蘭芳商量，要求他把《頭二本孽海波瀾》新戲貼出，分為四天演唱，每天在這新戲之前加演一齣老戲，由俞五選定為梅蘭芳的《尼姑思凡》、《春香鬧學》、《二本虹霓關》及《樊江關》共四齣，這在當時的北京可算是一種新鮮花樣。至於這四天雙方打對臺的成績，「吉祥」的觀眾擠不動，「丹桂」的座兒到了最後兩天就不免掉下去了幾成。分析起來，總是愛看熱鬧的佔多數。

事後梅蘭芳很覺得懊惱，他曾說：「俞五為營業而競爭，鉤心鬥角，使出種種噱頭，都不成問題，我跟譚老闆有三代的交情，是不應該這樣做的。」所以後來蘭芳自願加入譚鑫培的「春合社」，令人格外敬重他的為人。

順潮流開始排新戲

談到編排新戲，原是梅蘭芳一生成功的最大因素，他於民國三年的春天，初次由滬返北京以後，開始有了排新戲的企圖，因為他那次在上海曾與名旦趙君玉合演過《妻黨同惡報》。到民國四年，海派名旦林顰卿由滬抵京，曾在「文明園」演出《白乳記》新戲，蘭芳看過之後，深受感動，於是，便開始排出了一齣《孽海波瀾》。他更深切的瞭解到戲劇前途的趨勢是要跟著觀眾的需要和時代而變化的。他不願仍站在這個舊的圈子裡不動，再受它的拘束，要走向新道路去尋求發展。

從名國四年四月到民國五年九月這段時期，梅蘭芳一直在俞五的「雙慶社」搭班，懸頭牌，在這一年半中，他一面排演了各種形式的新戲，一面又演出了好幾齣崑曲戲，可以說是梅蘭芳在業務上一個最緊張、最重要的時期，這也是京劇旦角掀起革命的時期，因為在梅蘭芳以前，旦角無論如何好，都從未有掛正牌的。

梅蘭芳在這一時期所演的新戲，按著服裝上的不同，可以分成四類來講：

第一類仍舊是穿老戲服裝的新戲，如《牢獄鴛鴦》，此類最少。

第二類是穿時裝的新戲，如《鄧霞姑》、《宦海潮》、《一縷麻》。

第三類是由梅蘭芳創製的古裝新戲，如《嫦娥奔月》、《黛玉葬花》、《千金一笑》，此類最吃香。

第四類是崑曲，如《思凡》、《鬧學》、《佳期》、《拷紅》、《風箏誤》等。梅蘭芳向來偏愛崑曲。他認為崑曲最有表演的價值，因為崑曲的身段，是複雜而美觀的，他想把這些身段，盡量要利用在京戲裡面去。

民初間的捧梅團體

在民初那幾年，梅蘭芳排新戲的步驟，向來都是先由幾位愛好戲劇的外界朋友，隨時留意把比較有點意義而可以編製劇本的材料，先搜集好，再由一位擔任起草，分場打提綱，先大略

153

的寫了起來，然後大家再來共同商討，他們是用集體編製方法來完成這一個編劇工作，必須經過幾次的修改，而且演出以後，陸續還要修改。經常擔任起草、打提綱的這位朋友，就是齊如山先生，他與梅蘭芳的認識，並沒有朋友從中介紹，純粹是由於藝術而結合，筆者在前兩章中曾記其經過，不再贅述。梅蘭芳的第一類仍穿老戲服裝的新戲《牢獄鴛鴦》，這齣戲的故事是吳震修先生從前人的筆記裡替梅蘭芳找出來的。至於穿時裝的《鄧霞姑》這齣新戲，最後一場是舉行文明結婚，霞姑穿了禮服行完三鞠躬禮，此時路三寶飾雪姑站在旁邊，朝著臺下說：「謝謝諸位來賓。」即景生情，妙語雙關，情緒熱烈，一霎時滿園子的鼓掌聲、叫好聲和臺上打成一片，彷彿觀眾都成了婚禮中的臨時來賓，所以要在新戲裡面找俏頭是很容易的。

自從《鄧霞姑》演出以後，更引起了梅蘭芳的朋友們想編時裝新戲的興致，就分頭替他找新材料。蘭芳在白天唱完戲之後，常跟幾位熟朋友吃小館子，參加的人有馮耿光、李釋戡、齊如山、吳震修、許伯明、舒石父等，無不各依所見，一一指出，此時蘭芳坐在旁邊，只是聽著，回家以後，再細細琢磨一番，往往觸類旁通，因此對演技方面悟解出多種變化的方式。所以當年捧梅的團體是有組織的、有價值的，且是具有建設性的。在同一時期，我們捧余叔岩的團體，惟有自歎弗如！因為余叔岩的好朋友太少，而且他的好朋友也沒有對他討論藝術的資格。那時我們反對時裝戲，曾為此誹笑梅蘭芳，我們的態度非常堅決，與捧梅團體形成對立。

《一縷麻》如今成絕響

記得有一天，蘭芳和他的幾個熟朋友在「恩成居」吃飯，吳震修先生對蘭芳說：「包天笑最近寫的一篇小說。名叫《一縷麻》，是敘述一樁指腹為婚的悲慘故事，頗有警世的價值。」蘭芳回家把小說讀過一遍之後，就決定編成一本時裝新戲，先請齊如山先生起草、打提綱。齊先生是個急性子，說幹就幹，第二天就把提綱的架子搭好，拿來讓大家斟酌修改了。齊先生後來陸續替梅蘭芳編的劇本很多，這齣《一縷麻》卻是齊如山起草、打提綱的第一砲，也是「梅友」集體編製新戲的第一齣。過了一個月之後，他們才又編好《牢獄鴛鴦》這齣戲。所有梅蘭芳演出的時裝新戲，觀瀾認為《一縷麻》的成績頂好，因為賈洪林、程繼先、路三寶這三個名伶，在這齣新戲裡的演技，各有特殊的成就，賈洪林死後，別人扮演劇中的林知府，就比不上他的緊湊。路三寶在這齣戲裡扮演林姨奶奶，長於內心表演。程繼先扮的傻姑爺，更是一絕，讓人看了是個真傻子。以後朱素雲扮的就只像個假傻子了。

應節新戲《嫦娥奔月》

《嫦娥奔月》這齣古裝戲，是由李釋戡先生建議編演的，他以為，戲班裡五月初五日必

演《白蛇傳》，七月初七日必演《天河配》，俗名叫做應節戲，所以他說：「我們眼前有一個現成而又理想的嫦娥在此，大可以拿她來編一齣中秋佳節的應節新戲了。」大家一聽，一致贊同，就由齊如山起草打提綱，李釋戡擔任編幾段唱詞。談到嫦娥的打扮，按照梅蘭芳本人的主張，應該別開生面，從畫裡仕女的裝束去找材料。關於服裝部分，舒石父、許伯明都很在行的幫助了蘭芳。關於頭面部分，最初背後梳的頭是偏在一邊的，一到臺上轉身之時，那真難看極了。這一點多虧蘭芳的元配王明華想出了較好的樣子，就是把頭髮散披在後面，分成兩條，用假髮打兩個如意結。按蘭芳初期表演古裝戲的假頭，每次都是由梅大奶奶王明華在家裡先梳好了，再帶到戲館去的。

嫦娥的扮相設計完成以後，應該裝扮起來試演一番了，當時大家就選定了在馮耿光的家裡舉行一次「彩排」，臺上要亮，池座要暗，於是，梅蘭芳穿了新行頭，走上了戲臺，把他跟齊如山研究好了的許多種舞蹈姿式，一種種的做給大家看，但這天的幾個看客，都是存心來挑眼的，換句話說，當時捧梅團體中人，是以分工合作的精神，來完成他們的任務。譬如在這一時期，關於搜集材料，吳震修負責最多。編劇打提綱，屬於齊如山。編製唱詞，則屬李釋戡。新戲服裝，係由舒石父設計。舞蹈式樣，則由齊如山選擇。馮耿光可算是挑眼專家。至於許伯明、黃秋岳、張繆子等都是清客串。

《黛玉葬花》搬上舞臺

民國四年舊曆九月廿三日白天，在北京「吉祥園」首次貼出了梅蘭芳的《嫦娥奔月》。是日賣了一個大滿堂，這齣戲是以李壽山飾后羿，俞振庭扮吳剛，路三寶、朱桂芳、姚玉芙、王麗卿分扮的四個仙姑，謝寶雲扮王母，李敬山扮兔兒爺，曹二庚扮兔兒奶奶，滑稽突梯，令人捧腹，到了嫦娥採花一場，臺上還打著電光，照在嫦娥的身上，這在民初時代，確是一椿新鮮的玩藝了。瀾按：梅蘭芳的古裝新戲，先是為了應節而排嫦娥，自從《奔月》排出以後，輿論一致鼓勵梅蘭芳多排幾齣古裝戲，於是第一齣《紅樓夢》的戲──《黛玉葬花》──就應運而生了。

民初間，北京有一個票房，名叫「遙吟俯唱」，曾經排過《葬花》和《摔玉》兩齣《紅樓夢》的戲，以名票陳子芳扮演林黛玉，他的扮相是梳大頭，穿帔，看來殊不順眼，所以每逢林黛玉出場，臺下往往起閧，甚至於滿堂來個敞笑，觀眾認為這不是理想的林黛玉。因此編《紅樓夢》的戲，大家都認為是未便率爾操觚的，梅蘭芳的朋友聽見他想排紅樓戲，就有人告訴他說：「有一本書叫『菊部群英』，在令祖梅巧玲的劇目裡面有一齣『紅樓夢』，是扮的史湘雲。」蘭芳聞悉後，遂把他祖父遺留下來的幾箱戲本子，徹底整理了一下，惟並未找著這個《紅樓夢》的本子，所以這齣《黛玉葬花》，仍舊是由齊如山起草打提綱，李釋戡編唱詞。黛

玉的扮相與嫦娥微有不同，燈光佈景是用在該劇的第三與第六兩場。梅蘭芳在民五的冬季，應許少卿的邀請，第三次赴滬，在「天蟾舞臺」唱了四十二天，這齣《奔月》演過七次，《葬花》演了五次，而且每次都賣滿堂，許少卿承認在這兩齣戲上給他賺了不少的錢。

21 提倡崑曲為梅郎一生最大的功績

筆者在上文裡曾經指出：一個京劇演員的成名，除靠力學與聰明之外，還要靠運氣。例如梅蘭芳的祖父梅巧玲，貌不出眾，然他一出臺人緣就好，這是運氣。又如蘭芳從十七歲起，相貌一天比一天的好看，在他將紅未紅的時候，又碰到那麼多的熱心朋友，這也是運氣。又如余叔岩在倒嗓以後，投奔項城袁家，遂因此得為譚鑫培的唯一門徒，這亦是運氣。馬連良出科之後，他在福建以一齣唱工繁重的《珠簾寨》一砲而紅，這更是運氣好。又有神經質的余叔岩，忽而想起師恩，自願傳授給譚富英，此事一經哄傳，譚富英就掛起正牌，這真是邪運道。所以一個角兒的成名，運氣的成份確是少不了的。

十八歲後大起變化

就一般人的想像，一定以為梅蘭芳在幼年該是如何的聰明伶俐，如何的相貌出眾。其實不然，在他八歲的時候，他的伯父梅雨田特請名小生朱素雲的哥哥來做他的開蒙老師，上來先學《二進宮》，誰知幾句老腔，教了多時，還是不能上口，朱老師認為這孩子學藝決沒有希望，

159

就對梅雨田說：「你的姪兒，祖師爺沒給他飯吃。」一賭氣，再也不來教了。打這兒可以證明梅蘭芳後來的成功，不是靠聰明得來的，而是從苦練苦幹中出來的。

就說蘭芳幼年的相貌，也很平常，一個微胖的小圓臉，見了人又不會說話，兩隻眼睛，眼皮老是下垂，且患高度近視，然而他的「小爆眼睛」，上了臺之後，反而增添了一種嫵媚的氣息，這就是祖師爺賞給飯吃的明證了。所以他的姑母秦五九夫人曾言道：「群兒（即蘭芳小名）幼時，言不出眾，貌不驚人，但從十八歲起，也真奇怪，相貌一天比一天的好看，知識一天比一天的開悟，長得更『水靈』了。同時在演技上，也打定了後來的基礎了。」瀾按：日本的女性把梅蘭芳當作世界第一美男子，所以梅蘭芳在日本，比在中國還要吃香。

梅蘭芳自己常說：「我第一次到上海表演，是我一生在戲劇方面發展的一個最重要的關鍵。」他知道要在北京唱紅，必須先在上海唱紅，要在上海唱紅，必須要迎合上海觀眾的心理。北京的觀眾著重在唱，上海的觀眾著重在做。準此，若要迎合上海觀眾的心理，第一不能單唱青衣戲，所有花旦戲、靠把戲都要唱。第二不能專唱老戲，最受歡迎的是各種新戲，所以梅蘭芳從上海回到北京之後，立即開始編排新戲，對於臺容也大事改革。我在前篇說過，他所排演的新戲，按著服裝上的不同，可以分成四類：

第一類是穿老戲服裝的新戲，如《牢獄鴛鴦》等。

第二類是穿時裝的新戲，如《鄧霞姑》。

第三類是古裝新戲，如《嫦娥奔月》等。

第四類是崑曲，如《尼姑思凡》等。

從古裝新戲到崑曲

談到第三類的古裝新戲，先是為了應節而排的《嫦娥奔月》，在吉祥園演出，成績奇佳，跟著就排《紅樓夢》的新戲，仍舊是幾位老朋友是齊如山、李釋戡、馮耿光、吳震修、舒石父、許伯明之輩，每天在梅蘭芳的家裡集體編寫的，這時候蘭芳名利雙收，已從鞭子巷三條胡同搬到蘆草園居住了。盱衡梅氏所排的古裝新戲，都是以歌舞並重為目的，可說是梅劇的代表作，關於《紅樓夢》的新戲，梅氏一共只排了三齣，就是《黛玉葬花》、《千金一笑》和《俊襲人》，還有一齣是根據紅樓夢第六十三回「壽怡紅群芳開夜宴」編好了始終沒有上演。瀾按：《黛玉葬花》和《千金一笑》成績都很好，賣座始終勿衰，惟有《俊襲人》，觀瀾看時，全劇都是說白，又沒有舞蹈，此劇佈景雖好，南北都行不通，觀眾都不歡迎它，所以這齣紅樓夢戲也就「掛單」了。

第四類新戲是崑曲，從明朝嘉靖、萬曆年間到清朝乾隆、嘉慶年間，崑曲盛行了二百餘年，但至清末民初，北京的崑曲已經衰落到不堪想像的地步，各戲班裡，只有少數幾齣武戲還是崑曲，然而崑曲具有中國戲劇的優良傳統，尤其是文武俱佳，歌舞並重，可供京劇演員採取的地方的確很多，有許多老輩們對崑曲的衰落失傳，認為是戲劇界的一種極大的損失，他們希

望梅蘭芳多演崑曲，把它提倡起來，所以從民國四年起，崑曲是每日上午梅氏必修的課程，他從蘇州把崑曲名宿謝昆泉接來替他排曲子、吹笛子，這時經常指教蘭芳的是喬蕙蘭、陳德霖、李壽山三位名演員，譬如《春香鬧學》是崑曲的貼旦戲，白口要唸得快，臺步要走得俏，就由崑旦出身的李壽山教授。《牡丹亭》是崑曲的五旦戲，即閨門戲，就由喬蕙蘭教授。《白蛇傳》附有武功，就由陳德霖教授。梅蘭芳是用這種向多方面吸收的方法學習崑曲，收效甚大，進步也比較快得多。

《尼姑思凡》最受歡迎

從民國四年起，梅蘭芳學會的崑曲，一共有三十餘齣，在臺上演過的只佔半數，當時常演的，計有《思凡》、《鬧學》、《琴挑》、《瑤臺》、《藏舟》、《刺虎》、《白蛇傳》、《風箏誤》、《西廂記》、《牡丹亭》、《金雀記》、《獅吼記》、《長生殿》等，還有兩齣吹腔戲《昭君出塞》和《奇雙會》。其餘那些學會了沒有演出的原因，不是為了場子太冷，就是因為配角缺乏。在演出各劇之中，最受觀眾歡迎的是《尼姑思凡》，因為這齣戲的詞句通俗，「小尼姑年方二八，正青春，被師父削去了頭髮。」這樣簡潔洗鍊的白話文，深深地吸引了觀眾。當蘭芳開始跟喬蕙蘭學崑曲的時候，第一齣就選定了來學《思凡》。

蘭芳先從北京唱開了崑曲，觀眾不討厭，每次叫座的成績，往往超出預計之外，輿論上

162

也都用很好的批評來鼓勵他，這一來引起了社會上多數人的注意，有兩個大學裡面還增加了研究南北曲的一門課程。高陽縣的崑弋班也被邀聘到北京來演唱，這個崑弋班的藝員，多半是清季醇賢親王（即光緒帝的父親）的地丁家的子弟，其中名角有韓世昌、白雲生、王益友、陶顯庭、郝振基、侯益隆、陳榮會等，他們組成榮慶社，在「天樂園」演出，營業相當茂盛，竟能維持十餘年，座中常有帶著曲譜在看戲的。

好一臺崑曲大會串

據作者當時所見，民國六七年正是梅蘭芳大紅大紫的時候，他唱任何一種戲，都能叫來滿座，他在民國五年開始在北京演出崑曲，到了民國六七年之間，北京一般愛好崑曲的票友們，以溥侗、袁寒雲為領袖，先後成立了好幾個崑亂合璧的票房，常在江西會館舉行彩排，劇壇耆宿孫菊仙及後進鬚生余叔岩，都愛崑曲，也來參加，梅蘭芳則有暇亦必來參觀的。以下一臺崑曲大會串，就是民國七年在江西會館舉行的：

（一）陸金桂《拾金》；
（二）包丹庭《探莊》；
（三）朱杏卿《出塞》；
（四）趙子敬《迎像哭像》；

（五）韓世昌《癡夢》；

（六）余叔岩、姚增祿《寧武關》；

（七）陳德霖《刺虎》；

（八）袁寒雲《折柳陽關》；

（九）溥侗《搜車》；

（十）孫菊仙、袁寒雲、趙子敬《釵釧大審》。

瀾按：溥侗唱鬚生，往往脫板，但是他的崑曲，不作第二人想。袁寒雲的崑曲，造詣也深。武進趙子敬是南方的名宿，他是觀瀾和袁寒雲的崑曲老師。韓世昌也是他教的。《釵釧大審》是程長庚的傑作，孫菊仙演此，自然出色當行。這時候余叔岩在「春陽友會」鍛鍊武功，一心只想唱武生戲，不久他就與梅蘭芳合作，出演於北京「新明大戲院」了。

綜上所說，提倡崑曲是梅蘭芳一生最偉大的功績，當他學習崑曲的時候，齊如山先生是最起勁的一個，齊氏認為崑曲的舞蹈，應予保留和發掘，所以他替蘭芳編新戲，都有很多身段和器舞，說明他的志願。我記得民國元年，蘭芳在北京「文明園」演唱的時期，懸排雖不高，捧他的人已不少，其中最顯著的有兩個學生團體：一個是北大學生；一個是譯學館學生。齊如山就是從譯學館出身的。等到梅蘭芳出臺，北大學生往往不守秩序，怪聲叫好，有時還要叫倒好。譯學館的學生看不過這種怪樣子，就在北大學生的周圍定了一圈桌子，遇到怪聲叫好的時候，他們就大叫其好，蓋過了北大學生的怪聲。齊如山先生就是這樣得到臺上梅蘭芳的青睞。

22 排演梅派新劇的兩個重要人物

筆者在前篇曾經說過，編排各種新戲，原是梅蘭芳一生成功的最大因素。他的新戲能順潮流、應時代、迎心理、合歌舞。這都是由幾位超類拔萃的文人共同編排出來的，搬上舞臺之後，大受觀眾的歡迎，梅蘭芳在上海、北京、漢口、長沙各地很快便大紅大紫起來，而且若干新戲多在上海作首次公演，單是一齣《霸王別姬》，可謂紅遍全國。我曾說過：譚鑫培的《珠簾寨》、楊小樓的《安天會》、梅蘭芳的《霸王別姬》、余叔岩的《摘纓會》，可稱民初京劇的「四大新戲」，令人百觀不厭。這與民初京劇的氣運仍盛，具有重大關係，例如《摘纓會》一劇，係由余叔岩、梅蘭芳、楊小樓三大賢合演，一經貼出，有萬人空巷之盛。直至民十七年馮玉祥率領國民軍攻佔北京後，京劇遂呈一落千丈之勢矣！

結納文人競編新戲

梅蘭芳大紅之後，在他自己戲班裡，所唱的幾乎都是新戲，至於老戲不過在堂會和義務戲裡面偶一為之。他所編排的新戲包括崑曲在內，這對蘭芳本人的藝術，確有莫大益處，因為

崑曲注意字音，故在「四大名旦」之中，以他的字音為最佳，而梅派青衫之有價值，其字音準確實居重要因素。蘭芳曾告訴我，他把《遊園驚夢》劇詞中的一個「迤」字，曾經研究了一輩子，結果還是存有疑慮，不敢自信。似他這樣苦心孤詣，使我禁不住由衷的佩服。何況崑曲的身段複雜而又美觀，可供京劇取材的地方實在太多。蘭芳能把崑曲的身段盡量利用在京劇裡面，這也是他成功的另一因素。

總而言之，梅蘭芳開始編排新戲是有劃時代的意義的，在梅蘭芳以前，旦角沒有掛正牌的，按照程大老闆（長庚）所定的規律，只有能唱正宮調的唱工老生才有懸掛正牌的資格。但自梅蘭芳在菊壇走紅之後，最容易掛正牌的卻是旦角，最受觀眾歡迎的也是旦角。跟著尚小雲、程硯秋、荀慧生「三大名旦」也都結納文人，各自編排新戲，約摸計之，梅蘭芳曾排《生死恨》等劇約四十餘齣，數量最多，平均分數也最高。尚小雲曾排《漢明妃》等共廿四齣，他曾排「鎖麟囊」等十多齣，號召力量不弱。荀慧生曾排《紅娘》等二十齣，多係陳墨香所編。程硯秋亦斐然可觀。此外朱琴心也曾編排《陳圓圓》等十多齣，小翠花和徐碧雲則排新劇的數量較喜武功，例如《封神三霄》、《九曲黃河陣》之類，內容貧乏，所以平均分數亦最低。

少。同時許多坤角如雪艷琴、金少梅、新艷秋、章遏雲等、起初都是走的梅蘭芳路線，以新戲為號召，成為一時之風氣。筆者可算是道地的戲迷，但我對於「四大名旦」的新戲，並沒有什麼好印象，因其詞句未能通俗，場子多數過於散漫，而且各班只以旦角為臺柱，其他角色都居配角地位，於是各班陣容就不免愈來愈糟了。

以下我舉幾個實例，來說明當年新戲的盛行，讀者諸君也可以觀察那時節「四大名旦」的名次。

梅派新戲兩大功臣

按民廿五年九月七日，北平第一舞臺曾演出一臺義務夜戲，戲目如下：第一齣：裘盛戎（龍虎鬥）。第二齣：王泉奎（白良關）。第三齣：李洪春、侯喜瑞（古城會）。第四齣：李聖藻、楊盛春、劉宗楊、高盛麟（蚣蠟廟）。第五齣：李萬春、張雲溪（鐵公雞）。第六齣：荀慧生、小翠花（雙搖會）。第七齣：程硯秋、王又宸（武家坡）。第八齣：馬連良、尚小雲（慶頂珠）。第九齣：楊小樓、梅蘭芳、王鳳卿（霸王別姬）。是日在戲單上還寫明梅蘭芳是特地由滬飛平的。瀾按：「四大名旦」的名次是「梅、尚、程、荀」。此時梅蘭芳實居京劇界的領袖地位。

又是年十月五日梅蘭芳的承華社乃在北平第一舞臺初次獻演《生死恨》，全部戲目如下：第一齣：諸如香（入侯府）。第二齣：朱桂芳（奪太倉）。第三齣：楊盛春（林沖夜奔）。第四齣：王鳳卿、程繼先（黃鶴樓）。第五齣：梅蘭芳、蕭長華、姜妙香、王少亭、劉連榮（生死恨）。這是梅蘭芳最得意的一齣新戲。談到梅蘭芳的排演新戲，有兩個人應該有特筆的必要：一個是在本書前章已約略敘述過的齊如山，他是研究戲劇的專家，幾乎每一齣梅派新戲都

167

是他起草打提綱的；還有一個是王少卿，他為梅蘭芳操琴，關於新戲裡的腔調，他有特殊的貢獻。現且先行補述齊如山其人。

自辛亥革命以後，全國各界都向維新的路上走去。北京戲劇界亦由田際雲、余玉琴等發起組織了「正樂育化會」，用以代替清朝內務府管轄的「精忠廟」。這個「正樂育化會」就是後來「梨園公會」的前身。有一次梅蘭芳在會上聽過齊如山的演講，齊氏剛從歐洲回來，這是民國元年梅蘭芳第一次看到齊如山，他們之間並不認識，也沒有交談過。但是齊氏卻常到文明園聽梅的戲。有一天蘭芳接到齊氏的第一封信，蠅頭小楷，工整異常，信裡批評蘭芳的演技，某處的身段可以改變一下，某處的表情還不夠深刻，某處詞句可以改動一下，語重心長，顯見關愛之深。

跟包傳箋約期歡晤

須知蘭芳係青衣出身，在民國元年。做派根本非其所長，蘭芳看完了這封信，覺得齊老說得有對的地方，下次再演這齣。或者在別齣同類的戲裡，蘭芳就按著齊氏的提議修改了。齊氏在臺下看到蘭芳竟採用他的意見，感到無比的興奮，就接二連三的仍用書面來跟蘭芳商權劇藝，蘭芳每次演唱，齊氏必定到場。差不離每看一次戲，回去準寫一封信給蘭芳。梅伶也明白，坐在池子第二排的一位黝黑的臉子，留著一撮小鬍子，中等身材，有時穿了一套很樸素的

西裝的老聽眾，就是拿寫信當作常課，每次必來捧場的齊如山先生了。筆者在民國二年常到天樂園去看梅蘭芳和王蕙芳的戲，每次都遇見戴著瓜皮小帽的齊先生。

到了民國三年的春天，齊梅二人神交已逾兩年了，梅在上海一泡而紅，回到北京，計慮千條，他覺得上海的觀眾只重做，不重唱。他知道自己的身段還有缺點，他急急乎要學刀馬旦和花旦戲，又想排演警世的新戲，有一天蘭芳竟鼓起勇氣，叫他的跟包大李到前臺送一封信給齊如山，約定齊氏到他家裡去細談，齊氏果然準時而到，談得非常投契，從此他要對蘭芳的藝術提意見，就不必再用書面方式了。

齊氏先鼓勵蘭芳學習崑曲，跟著就替蘭芳排出《牢獄鴛鴦》和《嫦娥奔月》。瀾按：梅蘭芳在旦角青黃不接的時候脫穎而出，是得天時；他在上海一泡而紅，前所未有，是得地利；他的遇見李釋戡和齊如山兩位文人，是得人和。天時、地利、人和三者俱備，故能不飛則已，一飛沖天。

大陸易手齊梅分飛

齊如山加入梅劇團之後，從此精神無間，齊梅二人合作了二十餘年，到了民國廿四年，齊氏以梅年逾四旬，似不宜再作長期營業公演，才中止為梅編導，到卅八年，齊梅兩位老搭檔，不幸分道揚鑣：一留大陸，改事紅朝；一赴臺灣，效忠政府。雙方都負起教育國劇下一代的責任。

齊氏生於光緒三年，卒於民五十一年，享年八十六歲。他是著作等身，令人景仰。然而他的考據，亦有舛誤之處，這不過是大醇而小疵，不足為其盛名之累者也。瀾按：齊如山在《國劇漫談》中，「皮黃腔之盛衰」一節，關於二黃的來源，他說：「後來經二十幾年的搜求，才知它實在始創於陝西南培、興安府東一帶，並非如一般傳說，二黃始自湖北之黃陂黃岡……。所以漢調者，乃漢南漢中之漢，非廣漢之漢。」齊氏此說，頗為牽強，觀瀾當場不以為然。齊氏又指中州韻之「中州」，係指「河南中州」，此亦誤謬。蓋中州即是「中原」，中州韻即「中原音韻」。近世所謂中州韻者，實淵源於夏楚之聲，是為中原正音，準確無比。其策源地在漢水左右，即今湖北省之襄陽、樊城一帶。夷考文王之化，至漢水而得其所，遂製中聲以和萬民，作四始以化朔方，流風所扇，至今不熄。至於河衛之岸，陝洛之間，實誕秦漢之聲，亦即鄭聲之發源地，淵源雖古，終非華夏之正音。是知「中原音韻」乃自古文化之基礎，凡研究國劇者，不可不知也。

23 廿歲以前的梅蘭芳及其家庭狀況

回溯民國二年的冬天，梅蘭芳首次赴滬，在「丹桂第一臺」演出，憑他的貌美嗓脆，竟能一泡而紅，替北京角兒大放異彩。他回到北京，仍搭田際雲所辦的「翊文社」，在「天樂園」演唱，掛牌雖在鬚生孟小茹之下，實際上他是獨佔大軸的唯一臺柱，一天比一天的紅起來了。

這時候觀瀾是死心塌地的捧梅分子，因為蘭芳志不在小，他是一個有創造性和強烈氣質的藝術家，決不為自己的成功而固步自封，且愈紅而愈努力。譬如《虹霓關》的以一趟二，便是蘭芳所首倡的，古裝新戲也是他發明的。他的唱工，堂堂正正，不走偏鋒，做派重神韻，不拘泥形式，是以梅派易學而難工。

有規律的梨園世家

蘭芳從上海回北京後，深感做派的重要，他知道坐在池子裡觀劇的齊如山先生是研究京劇的專家，所以他專誠寫一封信約如老到他家裡去細談。如老應約而往梅家，是在民三年的正月，此時梅家住在北京東珠市口三里河鞭子巷三條，如老一進梅家門口，便有一種奇異的感

覺，他看到梅家裡外寂靜，婦孺無聲，那一種肅穆的氣氛，與書香人家沒有兩樣，這在京劇藝員的家裡是稀有的。

從此以後，如老也樂於常到梅家，他對蘭芳也更加器重了。當他們第一次見面細談時，如老就勸蘭芳學習崑曲，再要提倡崑曲，把它的唱做吸收到京劇裡面。他又主張旦角必須要歌舞並重。他認為蘭芳正是理想的人才。所以這一幕「齊梅會談」，對於數十年京劇的發展是有重大意義的。

瀾按：梅家是梨園世家，從梅巧玲起，家風素來整飭，梅家傳統的習慣是早睡早起，長幼有序，不賭錢、不吸烟、不喝酒。梅巧玲生前自奉甚儉，但肯幫人家的忙。蘭芳到老，不會打麻雀牌，他得意之後，只以養鴿和種牽牛花為消遣，近百年來，梅氏可謂積善之家。所以現今梅家子弟個個都有很好的職業。

梅蘭芳是在二十歲的時候發跡起來的。現在我把他在二十歲以前的經過情形，在這裡再做一個簡單的敘述，即便把他的家庭狀況提示一下，這也是寫他的傳記所不可缺少的：

梅蘭芳是生在北京李鐵拐斜街的老屋裡，這一所老屋是有歷史性的，它是咸同年間「四喜部」的總機關，梅巧玲又曾在這裡經營他的「景龢堂」，當時的堂號沒有比它再好的。蘭芳的父親梅竹芬就死在這老屋裡，存年僅二十二歲，當時蘭芳只有四歲，蘭芳的母親是掌「小榮椿科班」名武老生楊全名（隆壽）的長女。蘭芳自幼由伯父梅雨田撫養成人，雨田的妻子就是名青衣胡喜祿的次女。雨田雖是文場（操琴）聖手，然而他的胡琴伴奏的報酬卻菲薄得很，直等

到譚鑫培的晚年，才跟著提高了若干。雨田又不懂得理財的方法，所以梅家的經濟情形，逐漸恐慌起來，到了蘭芳七歲的時候，他的伯父便把李鐵拐斜街的老屋賣掉，於是，梅家就搬到百順胡同居住了。這是一所四合屋，正面住的是梅雨田一家，楊小樓住在右廂，名小生徐寶芳住在左廂，這時候楊家的經濟狀況，似乎還不如梅家呢。

老祖母是中心人物

梅蘭芳的開蒙學戲和最初搭「喜連成科班」演唱的時期，就都住在百順胡同這所屋子裡，難得的是蘭芳學戲進步很快，一齣《二進宮》，由貫大元、小穆子、梅蘭芳三人合演，在「喜連成社」準能叫個滿座。無何，梅家又從百順胡同搬到蘆草園，這在梅蘭芳一生住過的房子裡面，算是最窄小簡陋的一所了，當時也是梅家的經濟狀況最窘迫的時代。蘭芳雖說已經搭班，這種借臺練習的性質，每天只能拿一點「點心錢」，蘭芳回家來雙手捧給他的母親，他們母倆都興奮極了。可憐的是蘭芳還未滿十五歲，他那怯弱的母親就病死在這所簡陋的房子裡，得年只三十三歲。

第二年（宣統二年），蘭芳正是十六歲，恰巧俞振庭的「雙慶班」在「文明園」演出，蘭芳被邀作基本演員，從此以後，他的戲份頗有增加，又得到與王瑤卿、賈洪林等配戲的機會，唱做更有進步了。梅家的景況稍轉好，就從蘆草園搬到鞭子巷頭條，這是一所極小的四合房，

好在家裡的開銷不大。蘭芳在十七歲上倒了嗆，只能停止演唱，幸虧他倒嗆的時間不長，不滿一年，就回到「雙慶社大班」，這是京劇演員中稀有的奇蹟。

我在前面也曾分段提到過的，奇怪的是蘭芳的兒子梅葆玖，倒嗆的時間跟他爸爸一樣，也是幾個月就倒過來了。據蘭芳自己說：「這也許有點遺傳的關係。」倒嗆的時間愈短愈好，有倒了二三年，還沒有倒過來的，那麼嗓子就不能復元了。從宣統二年到民國二年，蘭芳都在「雙慶班」演唱，牌子也逐漸地提高。等到民二年的夏天，他就改搭田際雲的「玉成班」，在「天樂園」演出，春風得意，大獲好評。因此，上海的戲園老闆就注意到他了。

談到梅家的中心人物，那是蘭芳的老祖母，就是梅巧玲的妻子，她是陳金爵的女兒，陳金爵係無錫人，乃是道光咸豐年間第一名崑曲鬚生。蘭芳的祖母有賢德，深明事理，故為內行所敬重，她於蘭芳的走紅，是有極大關係的。蘭芳從上海回來，面有得色，他的祖母對他說：「咱們這一行，就是憑自己的能耐掙錢，一樣可以成家立業，常言說得好『勤儉才能興家』。你爺爺一輩子幫別人的忙，照應同行，給咱們這行爭了氣，可是自己非常儉樸，從不浪費有用的金錢，你要學你爺爺會化錢，也要學他省錢的儉德，像上海那種繁華地方，我聽見有許多角兒（指孫春恒、楊月樓、黃月山等）都毀在那裡，你第一次去就唱紅了，以後短不了有人來約你，你可得自己有把握，別沾染上一套『吃喝嫖賭』的習氣，這是你一輩子的事，千萬要記住我的話。」

174

這一席話，很深刻地印在蘭芳的腦子裡，一輩子拿它當作立身處世的指南針。所以蘭芳後來的作風，跟他爺爺一模一樣。到了民八年三月三日，蘭芳在「織雲公所」為他的祖母做八十歲生日，我跟稅務處督辦孫寶琦同去祝壽，在當晚的堂會戲中，我看到余叔岩勾臉，飾《艷陽樓》的高堂，嶄極。據叔岩的姐夫果湘林告訴我，這齣戲是余叔岩和楊瑞亭共同研究的，後來楊瑞亭就憑這齣戲紅遍了春申。

愛兒夭折夫婦失歡

蘭芳有兩位姑母：一位嫁給武生王八十，號槐卿，即王蕙芳的父親。一位嫁給崑旦秦五九，號芷芬。

蘭芳的伯父梅雨田有四個女兒：次女嫁給崑旦朱霞芬的兒子朱小芬。年幼的兩個都是在蘭芳手裡料理她們出嫁的，一個嫁給名旦徐碧雲，一個嫁給名旦王蕙芳。至於梅家管家的，乃是梅雨田的妻子胡氏。以上就是梅家的一家人了。到了蘭芳十八歲，出落得一表人才，等穿滿了他母親的孝服以後，就跟王明華結了婚，她是名青衣兼花旦王順福（外號王半仙）的第五女，王順福是武生王毓樓的父親，名鬚生王少樓就是王毓樓的兒子。

蘭芳的元配夫人王明華，是一個精明能幹的當家人，她剛嫁過來，梅家的景況還不好轉，等她生了永兒，這是梅家唯一承繼人，於是梅家又從鞭子巷頭條搬到三條以後，蘭芳也一

天比一天的紅起來了。有一天，梅雨田對蘭芳說：「我看你漸漸能夠自立，姪媳婦也很能幹，我打算把家裡的事兒和一切銀錢帳目，交給你們負責管理。」從此蘭芳夫婦就加上了這一付千金擔子。到民國元年，雨田去世，蘭芳的家庭負擔更重了。

梅蘭芳和王明華夫婦之間，感情極好，這是大家都知道的。我看蘭芳是怕老婆的一型人，王明華很精明，她的丈夫每次到上海唱戲，她也拿到一份津貼費，後來就成為規矩，這時蘭芳常演古裝新戲，據說新戲裡的假頭面，只有她會做，蘭芳的梳頭師溥韓佩亭也辦不了，每次讓王明華在家裡做好之後，再由包帶到後臺去。瀾按：王明華所生育的，只有永兒一個兒子，可是不幸得很，這個寶貝兒子忽而夭折了，這等於晴天霹靂，使得蘭芳夫婦二人的神經大受打擊，因為梅蘭芳已經數代單傳了。我記得余叔岩的輟演，也是因為他的獨養兒子被老媽子摔死的緣故，足見梨園世家沒有不重視子嗣的。永兒死後，王明華又自知不能夠再生育，她就恐慌起來了，後來她想盡種種辦法，要把她哥哥王毓樓的兒子王少樓，作為蘭芳的嗣子。王少樓唱得蠻好，品行平常，蘭芳不肯同意，夫婦之間遂起裂痕。王毓樓為此竟要躺在火車軌道上自殺，真是鬧得烏煙瘴氣。蘭芳的好朋友都不贊成王明華的計劃，這就是名坤伶福芝芳嫁給梅蘭芳的理由了。

24 梅氏的內助：由王明華說到福芝芳

前篇寫到梅蘭芳和王明華結婚之後，起先夫妻感情很好，王明華治家亦不錯。她在梅蘭芳還未走紅之時，曾替他縫補一件禦寒用的皮袍，東補西補，補之不已，這是她能勤儉的一個例子。所以蘭芳稱她是一位「精明能幹的當家人」。因為她的精明能幹，所以「一家之主」的梅雨田肯把家務全盤交給她管理。後來王明華的獨養兒子「永兒」因出痧子而夭折了，她怕自己不會再生育，於是她就慫恿蘭芳，把她的內姪王少樓作為嗣子，來接傳梅家的香煙。蘭芳期期以為不可，夫婦之間，遂生裂痕。但是有決定性的乃是蘭芳的一班好朋友，如馮幼偉（按：馮耿光）、李律閣之輩，他們都一致反對王明華的計劃，跟著就開始為蘭芳物色佳麗，而蘭芳本是一個天性好色的男子，於是，納寵之事很快就告成功了。以下所述都是「梅」「福」結合的事跡，當時作者在不知不覺中，卻多少也有些關係。

北京城南遊藝園之憶

回溯民國八年，北京的市面很好，當時梨園行中有「三傑」，鬚生的魁首是劉鴻昇，武生

177

的泰斗是楊小樓，花衫的領袖是梅蘭芳。金字招牌只有這三塊。至民八年六月，梅蘭芳從日本

得意回京，隱然有獨霸劇壇的趨勢。但至民九年六月譚派鬚生余叔岩脫穎而出，不久遂與梅蘭

芳分庭抗禮，雙方實力無分軒輊。

回憶民八年梅蘭芳的「喜群社」係在北京香廠城南遊藝園的新明大戲院演唱，王鳳卿和余

叔岩都是他的副手，營業十分茂盛。城南遊藝園佔地甚廣，裡面還有一個坤角的戲園，當時的

臺柱是花旦金少梅，唱既不佳，做亦平常，而貌僅中人之姿。這個戲園雖小，但在樓座中看戲

的人，有不少卻是有大大來頭的，例如黎元洪大總統也是捧金團體的一分子。此外，還有一個

「太太團體」。以內子和唐在禮太太為領袖。也是捧金少梅的。我們看完了金少梅的《嬰寧一

笑緣》，休息片刻，再到新明大戲院去看梅蘭芳和余叔岩的《三擊掌》。迨金少梅停演之後，

繼之登臺的是從上海「大世界」乾坤大劇場來的花旦琴雪芳，姿色甚佳，我們和黎大總統也就捧

上琴雪芳，使她於一夜之間，紅遍九城，她在首夕獻演《麻姑獻壽》，就含有祝頌黎公的意思。

力爭上游福芝芳下嫁

在民八年金少梅充臺柱之時，那時福芝芳只以青衣戲唱開鑼第二齣，她是旗下人，父親

早死，與母親相依為命。福芝芳初時只有寥寥幾齣青衣戲，如《祭江》、《落花園》之類，唱

做全不及格，但是我與內人捧她最為積極，因為內人常說：「你瞧她散戲之後，離場回家，目

不邪視，準是一個好女孩子。由於內人的熱烈捧場，使得她能夠發跡起來，後來福芝芳女士福至心靈，她在散戲之後，就到新明大戲院去觀摩梅蘭芳的戲，每次都坐在樓上最高層，如此積月累，果然唱做都有進步，就能動《宇宙鋒》一類的戲了。於是，她的戲碼居然升到了倒第三，我們好不開心。嗣後梅蘭芳離開新明大戲院，福芝芳仍舊照常去看他的戲，直至民十年陰曆十月初四日，福芝芳忽而停演，事後我們方知她已下嫁梅蘭芳了。此事處置的機密，可想而知。當時因梅蘭芳的一班好朋友亟欲替他物色佳人，又見福芝芳女士頗有宜男之相，所以婚事一拍即合。然而福女士若非自己要好，力爭上游，這椿婚事，就未必有成功的希望了。

福芝芳嫁了梅蘭芳之後，伉儷之間，感情很好。福芝芳品性良佳，拘謹而守舊，只是不擅經濟，幾年之後，王明華與世長辭，蘭芳就把福芝芳扶正了。在近代坤伶之中，要算她的收穫為最好。

人亡物在梅蘭芳有家

如今北京護國寺街的梅家住宅，自從梅蘭芳逝世之後，一切仍保持原狀，尤其梅家的客堂是特別顯示出對梅氏的懷念，這個客堂是他生前所親手佈置的，現在一切陳設都保持原樣，推門進去，首先引人注目的是一座大穿衣鏡和兩盞帶穗方形宮燈，這座大穿衣鏡是梅氏生前藉以琢磨身段表情的；兩盞宮燈的玻璃上印著梅氏的拿手戲《洛神》、《斷橋》、《太真外

傳》、《四郎探母》等彩色劇照。左面牆上，掛著梅巧玲和時小福的《虹霓關》彩畫戲像，這幅畫是名畫師沈蓉圃的手筆。右面電視機上面，有一幅彩畫雙鴿圖，是馮幼偉送給梅蘭芳的。因為四十年前梅氏喜養鴿子，藉以鍛鍊他的「眼神」。還有客堂裡的海棠和蘭花，都是梅氏生前手植，現亦保持原樣。在梅氏的彩色便裝大照片下面，紫檀雕花方桌上，擺著梅氏生前常用的茶具、烟夾等物品。最難得的是在梅氏身邊工作多年的許姬傳先生，現仍在梅宅整理梅氏的遺物，以供拍攝梅氏傳記影片及其他各項紀念活動的需要。

未亡人福芝芳的境況

去年八月八日，是梅氏逝世的一周年，未亡人福芝芳四十年伉儷情深，因哀慟異常而眠食銳減。於是她的親友們勸她換換環境，以免觸景生悲。今年一月，她乃離京赴滬，住於上海錦江飯店。老朋友如馮幼偉、吳震修、名醫沈成武、名小生俞振飛和言慧珠等人，都曾去陪她勸慰她。今年陰曆正月初二是福芝芳的生日，親友們又陪她到蘇州遊覽。暮春之際，她的健康恢復後，始回北京，梅家老友如徐蘭沅、蕭長華、姜妙香、姚玉芙、馬連良夫婦以及梅門弟子張君秋、杜近芳等，都經常到訪，陪她閒話，使她不感寂寞。我看她最近的照片，還是很年輕，與青春時代差不了多少。（編者按：看了以上一段紀載，可見梅蘭芳在生前死後，獨能獲得中共的另眼相看，若較之普通老百姓，梅氏應該列入權貴一流了。）

福芝芳一共生過九個孩子，成長的現有三男一女。所以梅氏生前常對朋友們慨歎著，說他自己不懂家庭衛生，所以他的孩子生存者只是一個少數。其實我們中國人的老法家庭，懂得優生學者，可說絕無僅有，然在從前北京的京劇團體裡面，各個家庭裡的死亡率，的確是特別高，而肺病的傳染尤其普遍，死於心臟病者也不少，譬如梅家三代，包括梅巧玲、梅雨田、梅竹芬、梅蘭芳、都是死於心臟病的。這且不言，現在談談梅氏的三男一女。

葆玥與葆玖繼承衣鉢

最年長的是老四梅葆琛，他如今是中共「北京市城市規劃局設計院」的技術員。護國寺街梅宅前後擴建的二十餘間房子，就是梅氏生前和他商量設計施工的。他的妻子林映霞，是著名的協和醫院的牙科醫生。梅蘭芳過去每次拔牙裝牙，都由她陪同到協和醫院。老五梅葆珍，號紹武，精通英、法、德三國文字，現在「北京圖書館」供職，他的妻子屠珍是中共「對外貿易部」的工作人員，也擅長外文，他們倆都翻譯出版過幾部外國小說。梅氏生前接到外文函件和外國朋友送來的著作，就找他們譯讀，並商量著覆。

七小姐是梅葆玥，她的丈夫范丙曜是紡織廠的工程師。至今葆玥還是梅劇團的鬚生臺柱，她從小就愛京劇，對於余叔岩的腔調，興趣特別濃厚，她雖年幼，但大家都承認她是一個鬚生的好材料，她的父親也是「余迷」，所以鼓勵她學習鬚生，但以女孩子學習鬚生，是天生吃虧

的，因為女人的雌音最不利於鬚生，尤其余叔岩派的唱工，要從丹田裡發出來的「膛音」，而又以滲有「沙音」為貴，年青的人是沒有「沙音」的。今天不論男女，凡習鬚生者，「師資」成一大問題，所學都是大雜拌，梅葆玥的老師是陳秀華，她又得到王少樓和馬連良的教導。陳秀華是一位碩果僅存的好老師，他所教授的是介乎余叔岩和陳彥衡兩派之間，若論唱工，則自然余叔岩正確得多。據大陸來人談：葆玥、葆玖兄妹早已是梅劇團的主要演員，如今常在大陸巡迴演出，還到過歐洲、日本。最近梅劇團在天津演唱，最叫座的一齣戲是《穆桂英掛帥》。大概觀眾懷念梅蘭芳的精湛藝術，就把這種熱情寄托在他的兒女身上了。

（編按：梅葆玥卒於二○○○年五月二十三日）

25 由梅氏加入共黨說到他的第二代

梅蘭芳生前常說：「唱戲要有戲料，學習是一回事，演出又是一回事。」譬如譚鑫培是一個乾瘦老頭兒，但他一出臺就能把全場觀眾壓得住。楊小樓鋼鐵嗓門的天賦「炸音」，非但自己受用，且有感召同臺演員的力量。又如坤角花旦李玉茹，蘭芳曾稱讚她「出臺就有戲。」梅氏很早就看出來，他的四個孩子之中，老四葆琛和老五紹武，書生氣息太重，都不宜於演劇。只有七小姐葆玥戲料最好。其次是小九梅葆玖，他們姊弟倆都有音樂愛好性及內在感，並且接受力強而能敏捷的獲得啟發。

梅葆玖的幾位老師

梅七小姐葆玥從小就喜歡唱老生，不肯唱旦角。小九葆玖也是哭哭啼啼地不肯學習旦角。這在當時頗令蘭芳為難。後來小九為形勢所迫，只得學習旦角，由他來繼承父業，唱梅派青衣，他是完全合格的。因為他的身材合適，他的面貌化裝起來，酷肖梅蘭芳，只是比他父親的面龐略為瘦一些。

談到梅葆玖學戲的經過，係完全遵照他的父親所採的路線，那就是：一個藝員必須有多方面的學習，擇精遺粗，取法乎上，神而明之，不拘一隅。而一個好演員尤其要有武功底子和崑曲底子，方能字正腔圓，身段美觀。葆玖的開蒙老師，請的是名旦王幼卿，他是著名鬚生王鳳卿的次子。蘭芳認為王幼卿是老生底子，後改青衣，宗他伯父王瑤卿一派，肚子寬，字音正，不尚花腔，教法認真，是一位「六場通透」好老師。當然有些梅派戲葆玖也得到名琴師王少卿的教導和父親的傳授。

蘭芳當年又請名旦朱琴心以花旦戲教葆玖（一九六一年朱琴心已在臺灣逝世）。又請朱傳茗教崑曲，茹富蘭練武功。朱傳銘是蘇州「崑曲傳習所」傑出的崑旦；茹富蘭是北京「富連成科班」超類拔萃的武士，惜因過度近視，只得退出劇壇，茹富蘭又能以小生戲教授葆玖。由上觀之，葆玖是各門都有老師，他的老師都是梨園行中第一流人才，所以他的根基打得很好，嗓音唱工頗肖父親，只是他的做工似還不及言慧珠。

觀瀾認為最有意義的，乃是梅葆玖把他父親生前在臺上所唱的戲，全部灌入錄音機裡，共有十九齣整戲，可算是梅派戲的「東序秘寶」了。以前葆玖迷戀交際花施丹蘋之時，曾將一部分錄音唱片送給她，再由施丹蘋轉送給坤旦李慧芳，李慧芳就此成為梅劇團的紅角兒。還有一部分錄音唱片，則仍保存在葆玖處，中共機構也常來借用。所以近代發明的錄音機，真是伶票學戲者的恩物，尤其名伶的劇詞更是無價之寶，何況這是整齣的。

蘭芳死後的梅劇團

自從一九六一年梅蘭芳去世之後，葆玖要挑起梅劇團的擔子，他感覺到自己責任重大，於是發奮起來，一面改善他的私生活，一面提高他的表演藝術，他第一步就是整理他的父親所遺下來的梅門本派的劇本，而其中獨缺一二三四本《太真外傳》，這齣戲又沒有錄音，他很著急，幸而上海戲劇學校的教師楊畹儂將他記下來的寄給了梅葆玖。楊畹儂過去為名票友，有「南京梅蘭芳」之稱，本是梅門弟子。目下梅劇團的總管事徐蘭沅，已將全部《太真外傳》教給梅葆玖，這齣戲是梅派青衣所不可少的。

瀾按：如今大陸方面的劇團，並沒有獨立性質的，梅劇團亦無例外。各劇團都是操縱在共幹的手裡，目下梅劇團的重要演員，約如下述：（一）梅葆玖（青衣）；（二）梅葆玥（老生）；（三）李慧芳（花旦）；（四）李宗義（老生）；（五）王泉奎（銅錘）；（六）劉連榮（架子花）；（七）王少亭（老生）。以上陣容尚佳，班底都用老人，弊在過份偏重主角。

去年春節期間，這個梅劇團曾在京漢線的鄭州、邯鄲、安陽一帶巡迴演出，最叫座的一齣戲是《穆桂英掛帥》，由梅葆玖扮穆桂英，去年秋季則在平津一帶演出。由於觀眾和親友們的期望，葆玥、葆玖姊弟倆更加發奮努力，在表演藝術上都有了提高，葆玖肯向劇團裡的老演員虛心請教，還請一班研究梅派藝術的老朋友提供意見，這樣作風是值得推許的。

以上是梅葆玖繼承父業的狀況，他唱得很好，所以他的前途是光明的。但在大前年秋季，他的私生活曾經一度引起家庭的風波，我將在下一節裡簡單的寫出這段秘辛。

紅朝的第二流新貴

在上一章中，曾有過如下一段按語：「看了以上一段記載，可見梅蘭芳在生前死後獨能獲得中共的另眼相看，若較之普通老百姓，梅氏應該列入權貴一流了。」這是絲毫無誤的。筆者認為，譬如周恩來、陳毅是中共第一流權貴，梅蘭芳便說得上是鐵錚錚的第二流，李濟琛（已故）之輩只是第三流權貴，張治中等恐怕還是未入流而已。原來梅蘭芳已是共產黨黨員，惟有共產黨黨員才能得到特殊的待遇，凡是京劇演員都想做黨員，但能達到目的者甚少。梅氏係於一九五八年入黨，程硯秋則於死後才算入黨。大凡黨員要無產階級，梅氏的月薪若是超過人民幣三百元就不能做黨員了。梅蘭芳又是「政協委員」，一九五九年他更被選為第二屆「人民代表大會」的人民代表，要到一九六三年方才滿期，在理論上，這是中共的最高機構，姜妙香至一九六二年始獲入黨，居然為之喜出望外，特並誌於此。

梅蘭芳且為中共「先進隊」隊員，凡是「先進隊」隊員，要有「五好」。什麼叫「五好」呢？恕我不記得了，我只記得俞振飛、童芷苓、李少春、李薔華、袁雪芬等都是「先進隊」隊員。言慧珠、周信芳等都不是「先進隊」隊員。俞振飛很紅，因為周恩來、康生、梅蘭芳等都

喜歡崑曲，他們認為俞振飛對於崑曲有救亡之功。梅蘭芳是「中國戲劇協會」副主席（主席是田漢），又是「北京京劇團」團長，兼任「北京戲曲學院」院長。按照中共規律，凡是重要演員，必須有創造性，自以梅蘭芳的創造能力為最高。著名鬚生譚富英，因無法創造，只能改學馬連良的《桑園會》幾齣老戲，他的賣座成績就此愈加低落了。總而言之，中共對於提倡各種戲劇，可謂不遺餘力，而於京劇尤其積極，因為這是生財之道，又是宣傳工具，且為國際文化交流之媒介。至於梅蘭芳乃是京劇界空前絕後的人物，所以他被中共特別重視，洵屬順理成章之事。

京劇紅角天之驕子

目下大陸京劇，人才凋零，全靠幾個老角兒來支撐局面，其中要數張君秋最紅，他比在香港的時節更胖了，一齣《春秋配》，戲票要預定。他是尚小雲的義子，梅蘭芳的得意門生，但他也學程硯秋、荀慧生及黃桂秋。他的戲份最高，一年以前為按月人民幣一千六百元，馬連良以臺風壓倒一切，每月戲份為人民幣一千五百元，文武老生李少春和坤角花旦李玉茹也很紅，月薪各逾人民幣一千元。梅門弟子杜近芳約支人民幣八百元。北京紅角盡於此矣。

俞振飛以崑曲走紅，曾到法國去表演，他在上海是「崑曲學院」的院長，應支月薪人民幣一千二百元，但他想做黨員，是以自動減至二百五十元，中共當局怕他不夠開銷，仍按月發

給人民幣七百元。他的妻子言慧珠是「崑曲學院」的副院長，按月支薪人民幣三百元，她只唱給大老聽。梅蘭芳以「北京京劇團」團長的資格，因為要做榜樣，俾獲壓低其他演員的待遇，這是共幹的旨意，所以他按月只支人民幣三百元，但梅蘭芳係黨員兼「政要」，自另有招待所發給招待券，按月仍可得到人民幣一千五百元的照顧，因為吃得太好，脂肪有增無減，這與梅氏所患「血管栓塞症」大有害處，且在病中開會太多，有時必須要站立演講，使他益發支持不了，在他還要諱疾忌醫，臨死之前還念念不忘新疆之行，作種種籌備，寖致病入膏肓，言之可為長太息者也！

26 京劇伶人的歷史地位與梅蘭芳的一生

回溯清朝的乾隆年間，文藝風氣極盛，而藝人的創造性則尤其顯著。蒼頭異軍的京劇就在乾隆晚年流傳到北京，距今約有兩百年的歷史了。接著就是「洪楊事變」，全國簸動，只有京畿一帶未受刀兵之災，所以從業於京劇的人紛紛從湖北、安徽、江南、江北地出動，而集合在北京。他們知道採取別派的長處，例如弋腔的武功和徽派的高腔。他們又能迎合觀眾的心理，使得詞句通俗而腔調多變化。所以京劇的四大徽班很快就在北京奠定了基礎，先把根深蒂固的崑曲打倒，再把大眾歡迎的梆子壓倒。因為西太后的偏愛京劇，於是清宮演劇的戲碼，從頭至尾都是京劇，而且每齣戲都規定時刻。大概西太后認為京劇已臻科學化的程度，當其時，凡是京劇傑出的腳色，那一個不是天之驕子呢！

收入雖豐地位最卑

如上所述，京劇的風靡全國，乃是清季社會變遷的一件大事，興旺了二百年的崑曲，已在淘汰之列。自從光緒六年東太后逝世之後，西太后才得為所欲為，凡是京劇名伶與文場，都

吃俸祿而成為「內廷供奉」，京劇於是衍變為中國的「國劇」，這是京劇的黃金時代，角兒有伴君的責任，不敢離開都門一步，被選為「精忠廟廟首」的，都欽賜四品或五品頂戴，銜頭與外省司道看齊。然而可怪者是「唱戲」一行仍被國人所極端輕視，在當時自由職業之中，「唱戲」是最卑賤的一行，如譚鑫培、俞潤仙等，雖是天字第一號的「內廷供奉」，他們的按月收入，也許超過當時的宰相，然而他們在社會上並無地位，他們只能在戲劇團體之中互通婚姻。

觀瀾認為最不公平的是，在專制時代不准從業於戲劇的子弟入闈考試，其用意在不許梨園子弟登仕途也。所以當年的京劇演員常有一種自卑的心理，例如程長庚和譚鑫培，如此人尊崇，然而他們永遠不敢穿起四品官的補服，也不敢頭戴暗藍頂子，他們還約束同行，不要惹事招非。蓋清廷對於管理伶人事宜，極其注重，除地方官吏之外，尚有五城御史、九門提督、及宮裡的內務府，都有監管的責任。「精忠廟」更是直轄的機構。

軍閥專橫伶人遭殃

直至光緒二十六年（庚子）拳匪之亂，北京首當其衝，各大戲班報散，戲園被焚，許多伶人逃難離京。洎乎拳亂平定之後，北京的社會風氣轉變，而京劇演員的地位也稍為提高，最大關鍵是各「堂號」竟被全部取締，這原是京劇伶人的癌症。接著「喜連成科班」成立於光緒二十七年，這是作育後生的良藥。惟不旋踵而辛亥革命成功，遂由田際雲、楊桂雲、余玉琴等三

個旦角出面發起「正樂育化會」，以代替腐化的「精忠廟」。從此北京京劇團體的組織，比前稍為健全一些，譬如男女可以合演，戲園可以唱夜戲，女人可以坐包廂看戲，伶人的待遇則提高很多。瀾按：名旦尚小雲曾久任「正樂育化會」會長，他對北京的劇務是有貢獻的。

無何，北京曾經是四個朝代的都城（元、明、清、及北洋政府），當年的北京人（觀瀾亦在其內），對於共和政體以及平等觀念是認識模糊的，且在北政府時代，軍閥專橫，京劇界自然是遭殃的一分子。舉例言之：譚鑫培於病危之秋，尚被步軍統領江朝宗強迫登臺，演《洪羊洞》。上海新舞臺的鬚生劉漢臣，被直隸督辦褚玉璞活埋而死。秦腔泰斗元元紅，被吉林督軍孟恩遠活埋而死。當年陳德霖、錢金福、裘桂仙三人都是上了歲數的老伶工，觀瀾在那段時期，曾特備汽車一輛，專供他們逃避通宵的堂會。

至於楊小樓、梅蘭芳、余叔岩三人，因為他們名氣最大，所以他們所受委屈的次數也最多。張宗昌和褚玉璞二人渾渾噩噩，本無所謂，但有憲兵司令王琦從旁助紂為虐，這是京劇伶人痛恨的一個人。余叔岩崖岸自高，就是因為受不了這種壓迫而毅然輟演，最可惜那時正是余叔岩的黃金時代。當是時，奉軍的紀律最差，梅蘭芳初次獻演《鳳還巢》，幾乎招上大禍，蘭芳幸有好朋友如李律閣、馮幼偉等，幫助他東奔西逃，人在西山，說去天津。所以在那段時期中，蘭芳所受的折磨較少。當時我在臺上，也有庇護余叔岩的能力。梅余兩人既都有人撐腰幫助，惟有我最欽佩的楊小樓無人幫忙，有一次他因憐惜他的外孫劉宗楊，小樓當我的面，以扇猛搗自己的光頭，接著又搗宗楊的光頭，大概他因飽受刺激，神經有點錯亂了！

梅蘭芳替伶人吐氣

自從鼎革以來，直至民國十七年，北京的局面雖然擾攘不寧，京劇的盛況兀自維持不墜，這就不能不歸功於梅蘭芳、余叔岩、楊小樓三人的成績了。迨民十七年國民政府佔有北京之後，京劇漸趨下坡，而國民政府對於京劇亦不甚注意，於是生旦各行俱呈青黃不接的現象。

到了中共佔有大陸之後，風氣又一轉變，在所謂自由職業之中，從業京劇者成為最有出息的一種，京劇伶人可以被選為人民代表，也可以入黨為共產黨員，稍有一技之長者，可以自組劇團，也可以遠征歐洲。現今共黨作風，著重實際，若無一技之長，即無噉飯之所。如今要學鬚生，戛乎其難矣，因師資缺乏，而譚（鑫培）、余（叔岩）的唱做已瀕於失傳！要學旦角則有梅蘭芳的遺型尚在，可資研習，師資也不成問題，惟可惜下一代的男人不能再學旦角了。

我在前面說過，只有梅蘭芳一個人在生前死後獨能得到中共的另眼相看，在他生前所得的光榮，乃是京劇演員之中所絕無僅有的。例如他的三遊東瀛所得到日本人的謳頌；又在美國得到「文科博士」的頭銜；至於他死後所得到的哀榮，更是出乎意料之外，中共簡直把他「神樣」看待，作者洵有予以特筆的必要。看了作者以上的特寫，可知梅蘭芳誠為今昔的京劇演員吐萬丈之氣；看了作者下一篇的記載，可知梅氏在京劇界的地位，將與程長庚、譚鑫培鼎足而三，其他伶倫是不能與他比擬的。

27 中共魚肉人民獨厚於梅蘭芳一人

前篇寫到京劇伶人的歷史地位，似乎意猶未盡。蓋北京的皮黃，創始於乾隆晚年，當其時，東拼西湊，未納正軌。至道光中葉而規模大備，則以程長庚、余三勝、張二奎、王九齡四人之功為最。至光緒初年而京劇初奠定「國劇」之地位，則譚鑫培出力最多，而慈禧太后實有大造於京劇也。盛極必衰，事之常理，京劇的第一次走下坡，係在光緒二十六年庚子拳亂之變，名伶孫菊仙等都逃離到上海。京劇的第二次走下坡，係在辛亥年光復之後，各戲班都成為臺柱個人的舞臺，陣容乃愈來愈糟。京劇的第三次走下坡，最為顯著，此在民國十七年閻（錫山）、馮（玉祥）的軍隊佔領北京之後。由是觀之，值昇平之世則京劇必興，至離亂年間則京劇必衰，關於文藝之事大都如此。

人才凋零一枝獨秀

自從鼎革以來，經過北洋政府與國民政府，京劇角兒的收入雖豐，然而伶人的地位甚卑，這是七百年來的社會風氣一向如此。談到民初角兒的戲份，譚鑫培每唱一臺戲，可拿到大洋四

百元，至其堂會開價，起碼要加一倍。我還親眼得見，余叔岩在北京真光戲院唱完一齣小戲《一捧雪》，即由余三奶奶收下現洋四百元。余叔岩到上海去演唱，按月包銀連小費要賺兩萬元以上。當是時，如梅蘭芳、程硯秋之輩，赴滬掘金，一年一度，他們的包銀也遞增甚多。直至中共佔據大陸之後，京劇又大走下坡，角兒的戲份也被削減甚多，更有自願削減以希圖入黨者。伶人在社會上的地位雖獲普遍提高，然而京劇的質素已非，伶人的前途堪虞。到如今，大陸方面的鬚生，只有馬連良，旦角也只有一個張君秋了。這兩個人都是從香港回大陸的，他們的歲數已不輕，何況他們在京劇歷史上只能算是第二流腳色，興念及此，令人有「不堪回首話當年」之歎了！

再說傳奇人物梅蘭芳，他一生也曾遭遇著不少勁敵，到了晚年才能夠名副其實地登上「伶王」的寶座。他生於光緒二十年，十一歲初次登臺一面在家延師學習，一面借「喜連成科班」登臺實驗。到民國二年，他才二十歲，已在天樂園掛第二牌。這在清季的京劇界，他的成名之速是稀有的，那時頭牌非鬚生莫屬。民二年冬，梅氏首次赴滬，大紅，於是奠定他在北京掛頭牌的地位。民四第二次赴滬，更大紅大紫，蜚聲全國。回京即先後與楊小樓、譚鑫培合作演出。然在民六年以前，京劇界乃是譚鑫培一人的天下，譚的繼承人是武生楊小樓，故自民六年至民九年，雖為楊小樓、梅蘭芳二人共榮的時期，然執劇壇牛耳者，實屬楊小樓。

余梅楊成鼎足之勢

民七年余叔岩東山山再起，震動劇壇，他佐梅蘭芳出演於北京新明大戲院，觀瀾自承在民七年以前，梅蘭芳和崔靈芝（秦腔泰斗）是我力捧的對象，但自民七年以後，觀瀾只捧余叔岩一人。最可笑者，從此我竟視梅氏如陌路。諸如此類，觀瀾在年青時所做糊塗之事很多。我捧余叔岩，因他曾在我岳父家當差，我二人性格相近，是以余叔岩引我為同志。至民八年冬，梅、余分離，蘭芳大不滿意。自是厭後，他對余叔岩始終耿耿於懷。溯自民九年至民十七，這是余叔岩、梅蘭芳、楊小樓三人爭雄的時期，轟轟烈烈，可稱京劇歷史上璀璨之一頁。實則彼時楊小樓冉冉已老，有爭雄資格者，只是梅、余二人而已。

回憶民十年，余叔岩在北京三慶園挑大樑，同時梅蘭芳、楊小樓二人則在第一舞臺併力以抗余叔岩，雙方池座都售一元二毫。至於年終窩頭會義務戲的大軸戲碼，也以余、梅、楊三人輪流擔任。且按京劇教條，鬚生一角大佔便宜，譬如赫赫有名的濟南堂會，長腿將軍張宗昌點唱余叔岩和梅蘭芳的《梅龍鎮》，正德皇帝當然要排在李鳳姐之上。總之，余叔岩的好朋友都永遠不許他向梅蘭芳低頭的。自民十七余叔岩輟演之後，梅蘭芳自屬京劇團體之盟主，但有程硯秋與他爭雄長，程硯秋在上海且比梅蘭芳更紅。要自民十七以後，京劇的重心已從北平移到上海了，直至中共佔有大陸之後，程硯秋因體胖不能再上臺，京劇界第一流人物只剩梅蘭

芳一人，等於魯殿之靈光，大為中共當局所倚重。於是，梅蘭芳才得真實地誕登「伶王」的寶座，沒有人再與他爭雄長了。他在晚年仍以追求藝術為職務。他的藝術是全面發展和不斷發展的。對於各種地方戲劇，他都一視同仁，予以鼓勵。這也是難能可貴的。

梅蘭芳被中共狂捧

談到梅蘭芳死後所得到的哀榮，可以說是名垂不朽，史無前例的。由此更可見中共政權不惜魚肉人民，卻獨厚於一個梅蘭芳，誠異數也！茲將梅蘭芳死後情況分條羅列於後：

（一）梅蘭芳卒於一九六一年八月八日，周恩來等為治喪委員，為紀念這個一代宗師，全國各大城市紛紛展開各項紀念活動，各地都有梅派戲劇的紀念演出。

（二）中共的「中央新聞紀錄電影製片廠」特為攝製「梅蘭芳」的傳記紀錄片。

（三）中共紀念梅蘭芳的一套郵票共八枚，從一九六二年八月八日起，已在大陸各地發行。

（四）中國戲劇出版社已經出版了由中國戲劇家協會編輯的《梅蘭芳文集》，這文集選輯了梅氏自一九四九年發表的演講和著作。

（五）中國戲劇出版社最近還重刊梅氏遺著：《舞臺生活四十年》、《梅蘭芳舞臺藝術》、《梅蘭芳演出劇本選》以及《東遊記》等。

（六）梅蘭芳的唱片選集第一部分，已由中國唱片社編選完成，在各大埠發行。

（七）梅蘭芳逝世一週年，各地舉行紀念盛會。

（八）梅蘭芳藝術生活展覽，不久前曾在廣州「文化公園」展出，包括照片、戲劇服裝、書畫、戲單等。按梅氏生平本有集藏癖，人家送給他的和他自己搜藏的各種文物珍品，一共有五十餘箱之多，現在還繼續由梅氏的秘書許姬傳在整理中，在這些展覽物品中，最饒興趣的是梅雨田的一把古色古香的胡琴。

（九）北京護國寺街的「梅花詩屋」，現仍保持著梅氏親自佈置的原狀。這與美國人喜歡保存他們的「總統故居」有同樣意義。

28 由梅蘭芳說到坤角老生泰斗孟小冬

自中共佔據大陸之後，梅蘭芳竟越來越紅，可說愈老而愈入蔗境，這從一個京劇旦角說來，直可稱為奇蹟：譬如他所新編的《楊門女將》及一九五七年所排的《穆桂英掛帥》，都能紅遍大陸。

瀾按：梅氏的《穆桂英掛帥》係學豫劇坤伶馬金鳳。從此可見梅氏擇善而從的性格。到了一九五九年梅氏的年齡已經超過六十五歲了，但他仍照常巡迴演出，旨在鼓勵同業。有一次，奉命招待貴賓，獻演《貴妃醉酒》和《霸王別姬》，他的臺容以及腰腿功夫，居然都沒有走樣，這是因為他向來知道「業精於勤」的緣故。名旦魏蓮芳曾說：「想到梅先生的為人，我覺得愧為人師！想到梅先生的藝術，我覺得愧為他的弟子！」這真是「慨乎其言之」了。

六八高齡照樣登臺

梅氏的祖父梅巧玲、伯父梅雨田、父親梅竹芬，都未曾活滿五十歲，他們在二十來歲都已發胖，患的皆是心臟衰弱之症，而在優伶之家，肺病亦甚猖獗，據名小生姜妙香說：「梅大爺

（指蘭芳）在年青時就有心臟病的跡象，尤其唱完武戲，他總覺得有點暈陶陶的。」然而梅蘭芳竟能活到六十八歲（實足六十七歲），以他個人的晚景而論，似乎算是「既富貴、亦壽考」了。推原其故，則因他的外祖父乃是武生泰斗楊隆壽的緣故，因為有這樣一位外祖父，所以當梅氏年幼時，他的母親（隆壽之女）就監視著他練習武功，平時所練的「太極劍」，且用真劍，這是鍛鍊身體的好法子。此外，梅氏性好動，他不會久停在一個地方，他一直的跑碼頭，足跡走遍了全國，這也是他長命的原因之一。可不是麼，他在病重的時節，還在策劃新疆之行呢！若非中共給予他銜頭太多，職務太重，加上又被家事所困擾，他的生命似乎還可能延長一些的。

且說梅葆玖學的是梅派青衣，梅葆玥學的是余派鬚生，梅氏為這一雙兒女的藝事，確實花了不少心血，他曾很得意地對朋友說：「小九（指葆玖）很像我，他倒嗆也不到一半就恢復過來了。」他又常指著葆玥對朋友說：「這是一個標準戲迷，她從小就一腦門子的余派戲。」到了一九六一年，梅氏已經六十八歲了，他雖是一個胖子，但胖得並不太厲害，所以他還能登臺表演。過了這年的夏天，他就得病了，這時候為了梅小九（葆玖）的戀愛問題，他的家裡又起風波，使他病上加病。

梅葆玖偏罹桃花劫

此時梅葆玖正走桃花運，他與名女人施丹蘋、小王吉之輩過從甚密，共幹們認為他的私生活太不檢點，所以決定要「整肅」梅葆玖。名為「整肅」，實際上可能「下放」到邊疆地區去的。這時梅氏已在病中，他聞悉此事，大為著急，幾經疏通，總算得以大事化小。共幹們看他的老面子，特予通融辦理，准許梅葆玖一面唱戲，一面改造自己。但是，一波未平，一波復起，梅氏家庭裡的糾紛仍未平息，此因梅葆玖既娶一個有夫之婦，他的母親福芝芳大不滿意，葆玖在改造期中，意欲回家來住，俾獲接近他的父親，而福芝芳卻堅持不可，定要葆玖離了婚再說。梅氏對此，不知所措，內心鬱結難解，他又心疼兒子，於是病入膏肓，到了是年八月初八那一天，他在床上攬鏡自照，愈覺傷心；他性好潔，每次便溺必拖了病體下床，坐上馬桶，是日就在馬桶上發病，漸漸斷氣了。（瀾按：現在梅葆玖能繼承父業，發奮有為，一代宗師的梅蘭芳也可以瞑目無憾矣。）

傳奇性人物孟小冬

梅蘭芳於宣統三年娶王明華為妻，又於民國十年陰曆十月初四日娶福芝芳，生三男一女。

關於王明華和福芝芳的事跡，筆者已經寫得很多，所述並無渲染，全係根據事實。我對梅蘭芳和福芝芳，始終有褒而無貶，諒為讀者所洞悉。現在要談談梅蘭芳和孟小冬的羅曼史。我對梅蘭芳「無巧不成書」，梅蘭芳為了這段羅曼史，卻險遭殺身之禍，此事經過，是觀瀾親眼得見的，然因事出突兀，事後則因兇手有名堂，故當局諱莫如深，當時各報刊亦未曾暴露其真相，故此事內容至今仍是一個謎。今就我記憶所及，在敘述此事之前，且先把孟小冬女士的事蹟記錄下來，供作京劇歷史的材料，這是一位坤伶的泰斗，也是京劇界的傳奇性人物，值得大書特書的：

孟小冬名若蘭，北京人。生於一九零七年，即光緒三十三年（丁未），今年五十六歲。小冬天生聰俊，幼習唱工鬚生，每一登場，神采流映，有翛然出塵之致。她的身材頎長，容貌穠纖適中，所以扮相好。她的雌音並不屬害，所以嗓子好。她的嗓子是五音俱全，高下在心，所以聲調好聽。她是京劇世家出身，所以她的根底結實。在她成名之後，猶自孜孜屹屹，拜許多名伶名票為師，足見她有力爭上游之心。似她一生崇拜其恩師余叔岩，不肯辜負其師所傳授，所以師徒相得而益彰。再小冬對於同業有義氣，例如李慧琴、李春恒、鮑吉祥、周瑞安、王泉奎之輩，都曾得到她的提攜，未嘗分袂。李慧琴唱青衫，掛二牌，她是坤角鬚生李桂芬的弟婦，早寡守節，故京伶都願意提拔她，她亦成為「燕臺名品」了。

姿容絕代梨園世家

談到姿色，孟小冬雖唱鬚生，然在坤伶之中，她固首屈一指。就觀瀾所得見的，當年有美貌之稱的名坤伶，如清朝末年的林黛玉、陸蘭芬、王克琴等；民國初年在上海的張文艷、露蘭春、琴雪芳等；在北京的劉喜奎、金玉蘭、雪艷琴、陸素娟等。以上十個美人，除露蘭春是文武老生之外，其餘都是旦角，而她們的姿色都不及孟小冬。瀾按當年容貌出色者只有兩個人：

其一是下嫁周佛海的花旦小玲紅，儀態輕盈，她是靚旦中之白眉；其一是唱大鼓書的小黑姑娘，嫁於名票薛良，是我的堂弟，當時報端以大字刊出，硬說小黑姑娘是嫁給我了，使我啼笑皆非。

評劇家劉豁公云：「學術自關門第事。」這是不錯的。在京劇團體之中，門第尤關重要，例如梅蘭芳、楊小樓、余叔岩、譚富英之輩，都出梨園世家，為眾所週知。而俞振庭、李鑫甫、楊寶森等的家屬，所出人才更多。今北京孟家亦是梨園世家，後來才遷徙至滬。孟小冬的祖父孟七是著名武淨，擅演《鐵龍山》、《收關勝》各劇，為當時第一流角色，滬上名武淨堂兄孟鴻壽，即文武老生小孟七，擅演關公戲，又飾《狸貓換太子》連臺戲中的包公，與小達子齊名。孟家可謂人才濟濟矣。

如王永利、王益芳、李永利等都是學他。孟小冬的父親孟鴻群是文武老生，擅演《陰陽河》、《九更天》各劇，長於做派，他是第二流角色。孟鴻群的堂弟孟鴻茂，係著名丑角。孟鴻群的

29 孟小冬有幸拜名師、無緣顯身手

孟小冬是坤角老生的泰斗，寫到孟小冬的事蹟，必要提起她的恩師余叔岩。自從民國初年袁克定替小小余三勝改名為余叔岩之後，直至民十七年夏季，余叔岩因為受不了直魯軍閥的壓迫而致輟演，在那段時期，觀瀾是差不多天天與他在一起的。他於每天下午六時吊嗓子，我必定在場。他到津滬各地去表演，我也是無役不與。按民十六年冬，國民黨內鬨，蔣總統司令下野，直魯聯軍就趁此機會克復徐州，凱旋回來，在北京金魚胡同那家花園慶祝大會，筵開五桌，文武官員都到齊，入座已近午夜，宴後尚有盛大堂會，預定余叔岩和錢金福合演《老將得勝》（即《定軍山》）。

難堪侮辱叔岩輟演

那天在慶祝會中，「義威上將軍」張宗昌坐在中間一桌的中央，昂首予雄，好不威風。直隸督辦褚玉璞，則煞氣滿面，坐在右首。國務總理潘復則伈伈睨睨，坐在左首。當時我以直隸交涉使兼安國軍（即奉軍）外交參贊，所以坐在褚督辦之次。

是夕盛會中，北京八大胡同的紅倌人如香妃、亞仙、愛之花、紅情、綠意等都到齊，名為侑酒，其實都坐在我們背後瞎聊天。最可怪者，凡京中第一流名角如楊小樓、余叔岩等，也一樣坐在我們背後，宛如妓女「出堂差」，真是怪現象。移時張宗昌問道：「梅蘭芳來了沒有？」坐在末座的憲兵司令王琦回答說：「梅蘭芳已被接到天津去唱戲了。」其實梅蘭芳的一班好朋友臨時把他接到北京城外「西山溫泉」躲避起來了。觀瀾當然佯作不知。誠如《民國政壇見聞錄》一書的口述者李晉先生所說：「張宗昌是壞到極點、好得出奇」的怪物，我對張宗昌的印象，卻始終是好的，他為伍朝樞太太之事曾要殺我，但是等到徐源泉背叛他之後，他在天津督署瞬即變成「孤家寡人」，只有我一個人陪伴他，彼此還有些「依依不捨」，這是後話。

且說筵席開後，等到第二道菜端上來，我見余叔岩坐在褚督辦背後，侷促不安，我當然瞭解叔岩那種難過的心情，便匆匆離座，拉了叔岩揚長而去。到了大門口，又把錢金福拉上我的汽車，余叔岩坐在車中只說一句話：「二爺（呼筆者）！這一次您又拼著烏紗不要了。」我作苦笑說：「恨的是我們對於楊老闆（指楊小樓）實在愛莫能助。」回到了宣武門外「椿樹下二條胡同」余宅時，叔岩先開留聲機，將他的唱片一張一張的開給我聽，並自加批評，原來他對於《戰太平》那張唱片裡所唱「頭戴著紫金盔齊眉蓋頂」那一句二黃倒板和搖板認為最得意。後來他領我到他臥室右側的寶庫，看他家傳的青花磁器，他說這是他父親余紫雲一生的積蓄，隨時可易十萬元。接著，他就堅決的表示，從此以後，再也不想唱戲了。此時正值他的黃金時代，他的嗓子可唱正宮調。這真是京劇界的莫大損失！而此時他的獨養兒子被女傭失手摔死，

204

也是使他灰心的原因。

楊孟同為後起之秀

猶憶民十一年歲闌，余叔岩唱完遜帝溥儀的大婚堂會戲，得到女戲迷秋鴻皇后所賜毛詩一部，遂應上海「亦舞臺」之邀請，特携朱琴心、王長林等，赴滬演唱。詎料上海「共舞臺」的主人黃金榮認為余叔岩有背信之嫌，他與青幫「大字輩」的袁寒雲突然出面，要把余叔岩炸死，其勢洶洶，令人膽寒。袁寒雲是袁世凱的兒子，又是我的內兄，故我陪同余叔岩夫婦從北京到上海後，同住在舍親楊梧山家。居有頃，袁寒雲和黃金榮經我疏通之後，幸告平安無事，寒雲與其寵姬唐雪君且來「亦舞臺」觀劇捧場。余叔岩大喜過望，特演《戰太平》、《胭脂褶》雙齣以娛嘉賓。這兩齣戲精采絕倫，乃在北京從未演過的。是夕余叔岩臨時搬演這兩齣陌生的戲，不用看本子，不用對詞兒，我不禁慨然而言之曰：「原來京劇演員比咱們讀書人的要聰明得多。」是夕功德圓滿，皆大歡喜。但是事有蹺蹊，我因匆忙間丟下公事陪叔岩赴滬，竟被當時的外交總長顧維鈞免職。余叔岩當然為我著急，他心生一計，便把他的秘藏私人劇本四十餘冊放在我的枕頭旁邊，在我們余派戲迷看來，這些劇本都是無價之寶，在叔岩之意，是特將秘本出示，聊以安慰我為他而丟官。可惜我浮而不實，志在遊玩，無心學習，而今後悔已無及矣。

要寫余叔岩的軼事，是寫不完的，真可謂罄竹難書。觀瀾是余派的信徒，自從余叔岩輟演之後，我就注意到兩個後起之秀，我認為他們都有繼承余氏衣缽的希望，其一是有「小余叔岩」之稱的楊寶森：其二即余叔岩的關山門徒弟孟小冬。回憶上海淪陷於日寇之時，楊寶森在滬正為坤角鄭如如跨刀，極不得意，因他嗓子不能提高，每唱必吃倒彩。我當時與名票程君謀商量之後，就接連寫了幾篇「勖楊寶森」的文章刊在報端，替他打氣與捧場。我曾對楊寶森說：「余叔岩曾經對我說過，他說你是後起之秀中最有希望的一個，但他不會收你做弟子（瀾按：寶森之兄楊寶忠，係余氏大弟子，余叔岩最不喜歡他，所以楊寶森不能達到拜余叔岩為師的目的）。你的弱點，不在嗓音而在尖團，我今送給你一部《韻學驪珠》，你若能讀懂十分之二三，即與余叔岩的玩藝不謀而合，雖不中，不遠矣。」

在京劇鬚生之中，我認為楊寶森是最能從善如流的一個，所以他是大大成功的，可惜他的姿質稍鈍，在晚年自負過甚，擅改譚派詞句，尤為白圭之玷。

拜師之後僅演一次

我與孟小冬很少見面，她拜余叔岩為師之後，只唱過一次營業戲，我很為她不值。須知她若登臺演出，我輩一定捧她，決無貳心的。所以我當年盼望她能夠名利雙收，創一個轟轟烈烈的局面。回憶民卅四年二次大戰勝利之後，我在上海吳敬安兄之家遇見孟女士，我勸她不要

放棄舞臺生活，最好在上海八仙橋「黃金大戲院」演出，每星期演上二次，琴師可用王瑞芝。

大凡上海的角兒，只需要幾齣拿手戲，輪迴演出，便可左右逢源，但我主張孟女士不必過份審慎，儘管放膽演出，凡是余老師所教的，再好沒有。不是余老師所教的，也要加以整理，陸續上演。須知孟女士在民廿七年拜余叔岩為師之前，早已紅遍京師，就我所得見的坤角老生，較優秀者如清朝年間的尹鴻蘭、恩曉峰、陳善甫、小蘭英等，以及民國時代的李桂芬、金桂芬、李伯濤、徐東明等，她們都遠不及孟小冬。上述八個人之中，李桂芬和金桂芬較佳，但是李桂芬唱的是劉鴻聲派，金桂芬唱的是汪笑儂派，我曾經熱烈捧過金桂芬。至於孟女士為環境所困，不能獻身氍毹，此乃眾所週知之事實。抑今孟女士若肯抖擻精神，為港九慈善機構效勞一番，則其盛況必能轟動海隅，殆無疑問。（編者按：孟小冬女士卜居香港多年，甚少與外界往還。）曩昔余叔岩在輟演之後，亦曾唱過義務戲，為當世所謳頌。最低限度，孟女士應將所擅各劇，灌入唱片，以資紀念而惠後學，智者當不河漢斯言也。

30 孟小冬廿年中多彩多姿的舞臺生活

瀾按：孟小冬係出梨園世家，她的舞臺生活是多彩多姿的，從民國八年起，至民國廿八年為止，前後約計有二十年，包括北京京劇的繁盛時期在內，筆者早已付諸過眼煙雲，記憶不清了。茲特挑選她所演出的八臺戲，除《黃鶴樓》之外，都是她的拿手傑作，其中每一臺戲都是孟女士舞臺生活中之里程碑，予人深刻的印象。今我憧憬往昔，把每一臺戲加以評騭，亦藉此說明當年北京京劇盛況之一斑。

在我家堂會演《黃鶴樓》

孟小冬九歲從其舅父仇月祥學老生戲，所習則係孫菊仙派，此因孫菊仙是當年上海頂紅的老生。但孫派難學而仇月祥也不是好教師。孟小冬現有《捉放曹》劇中「聽他言」一段唱片，就是她早年所灌的。她的嗓音特別響亮，她的腔調則是祖述余三勝。因為孫菊仙這一齣戲也是學余三勝的。到民國八年，孟小冬在我的家鄉無錫縣「新世界」戲園登臺，這時她才十三歲，吐屬閒雅，舉止大方，故識者早知其非池中物也。

此時無錫有三個戲園，即「慶昇茶園」、「聚奎茶園」及在「新世界遊藝場」屋頂的京劇戲園。當時的角兒有孫菊仙、郭蝶仙、蓋叫天、應寶蓮、趙黑燈、祁彩芬（現在香港，輩份最高）、洒金紅（即王榮森）等。較早有小金鋼鑽（即花旦賈璧雲），他在無錫唱紅後，就到北京去大逞威風了。

我家有一戲臺，圍以水榭，係仿大內清華軒。民國八年的秋季，我家有一堂會，特邀孟小冬演《黃鶴樓》。這齣戲是袁規庵點唱的，規庵名克權，係袁項城第五子，他是瑞方的女婿，工詩文，又有季常之癖，所以在我家鄉他的趣事甚多。是日孟小冬扮演《黃鶴樓》劇中的劉備，我只記得「休提起當年赴會在河梁」一句，她唱得特別好，彩聲四起。所以談到捧孟小冬，恐怕我是最早發掘到她的一個，其實也是最積極的一分子。此時無錫有一著名票友，就是楊組雲丈，他唱小生，也捧孟小冬，我當時曾對他言道：「我要進京去了，孟小冬猶在髫齡，她對我毫無印象，而我在北京得有機會，必定去捧她的。」故我北上之後，把她捧起來，此事匪公莫屬矣。得天者優，孟小冬風姿挺秀，得到戲迷的注意。迨民國九年，仇月祥遂率領她到山東去演唱，從山東回來後，就在上海「大

在三慶園演《探母回令》

以上所述是孟小冬在吾家堂會所唱《黃鶴樓》舊事，這是她初度的代表作，新鈒乍試，即

世界遊藝場」演唱，當時粉菊花亦在此處獻演。直至民國十四年，孟小冬年十九矣，她有力爭上游之心，不甘脂韋隨俗，遂往北京去圖深造，先拜陳秀華為師，陳秀華是兼學陳彥衡和余叔岩的名教師，他的桃李盈門，如楊寶森、譚富英、李少春等都是他的弟子。孟小冬當然得益匪淺。至民十四年六月五日，孟小冬遂組「永慶社」在北京「三慶園」演夜戲，這是她在北京首次公演，頭一天唱《探母回令》，全部戲目如下：

（四）孟小冬、趙碧雲（探母回令）。瀾按：全班都是坤角，姜桂鳳是所有坤角武生中之首選。

（一）王金奎（草橋關）；（二）姜桂鳳（花蝴蝶）；（三）金蓮花（嫦娥奔月）；

歲在民十四，馮玉祥倒戈成功，張作霖漁翁得利，吳佩孚逃亡在川，段祺瑞執政無權，京師被奉軍所佔領，雖然奉軍的紀律欠佳，然而市面茂盛，京劇極其繁榮，余叔岩紅到發紫，同時北京又是旦角的世界，除卻梅、程、尚、荀四大名旦之外，尚有徐碧雲、小翠花、朱琴心、程玉菁、王幼卿、黃桂秋、黃潤卿等，浩浩蕩蕩，足以媲美當時的鬚生如王又宸、馬連良、高慶奎、言菊朋、楊寶森、王鳳卿、譚富英、貫大元、時慧寶、陳少霖、安舒元（觀瀾弟子）、郭仲衡、楊寶忠、王文源之輩。所以此時的京劇演員，欲在北京獨當一面而組班出演，決非易事。例如周信芳、林樹卿、夏月潤、馮子和、白玉崑、趙君玉等，由滬北上，都先後鎩羽而歸。唯有窈窕淑女的孟小冬，異軍突起，頗受歡迎，足見她的藝術必有可觀者矣。以上一臺戲就是她的舞臺生活之中第二次傑作，此係首次在北京公演，故爾值得紀念。因為她的容貌明

慧，早有「長安麗人」之目，伊人一出，音調諧潤，抑揚抗墜，曲盡其妙。總而言之，在孟小冬的舞臺生活中，最關重要者是這一臺戲。

第三次傑作 《擊鼓罵曹》

至民國十五年，孟小冬成為「慶麟社」的臺柱，這是赫赫有名的坤角戲班。是年三月十七日她在「新明大戲院」出演，主要的戲碼如次：

（一）金友琴（烏龍院）；（二）杜雲峯（拿高登）；（三）雪艷琴（六月雪）；（四）孟小冬（擊鼓罵曹）。

這一臺戲是孟小冬的舞臺生活之中第三次傑作，當時雪艷琴已是坤角青衫之中的魁首，武生杜雲峯和花旦金友琴都是了不起的坤伶，此時孟小冬已經駸駸大紅了，若肯赴滬演唱，則名利雙收不成問題。可惜她「才為情累」，她與梅蘭芳的結褵，就在這一段時期，彼此情投意合，「願作鴛鴦不羨仙」矣。隔了些日子，孟女士想拜余叔岩為師未能如願，我為此事曾質問過余叔岩：「你為什麼拒絕孫九爺（中孚銀行股東），不肯收孟小冬為徒？她是唯一可以學你的玩藝的。」

余叔岩回答說：「衝著我與畹華（指梅蘭芳）的關係，我實不便收孟小冬為徒。」當時余叔岩的意思是十分堅決的。

東山再起孟小冬更紅

至民國廿二年，孟小冬始東山再起，復獻身於紅氍毹上，是年九月二十五日她在北京東安市場的「吉祥戲院」重演《探母回令》，這是她的舞臺生活中第四次隆重獻演，且此後都是男女合演，所以陣容愈加堅強了，是日戲碼如下：

（一）周少安（南陽關）；（二）陳喜星（黃金臺）；（三）李春恒（草橋關）；（四）周瑞安、侯喜瑞（連環套）；（五）俞步蘭、楊寶義（鴻鸞禧）；（六）孟小冬、李慧琴、姜妙香、諸如香、鮑吉祥（探母回令）。

瀾按：此時孟小冬已拜鮑吉祥為師，鮑吉祥是余叔岩的老搭檔，時則孟小冬正在銳意揣摩余叔岩的玩藝兒呢。當民國廿二年，余叔岩久已輟演，楊小樓年事已老，梅蘭芳則逗遛於南方，北京鬚生有馬連良、高慶奎、言菊朋、王又宸、譚富英等。旦角有程硯秋、尚小雲、荀慧生、小翠花等。坤旦有雪艷琴、陸素娟、新艷秋等。此時北京改稱北平，市面已呈不景氣，京劇亦臨迴光返照的時候。然而孟小冬東山再起之後，她的藝術顯有進步，所以她比以前更紅了。

31 再記孟小冬舞臺生活的八次代表作

瀾按：我在上一節裡談到孟小冬的舞臺生涯，特為挑選她所演唱過的八臺戲，稱為她的代表作，前節僅簡略地寫至第四臺戲為止，本節富續記之。

但在提筆之前，我欲先補述上節的若干未盡之意，此即孟小冬於民國八年在無錫我家堂會中演唱《黃鶴樓》時，是日在座者有項城袁氏昆仲五人（他們都是袁世凱總統的公子），計為克端夫婦、克權夫婦、克桓夫婦以及克齊、克軫等，除卻書法大家袁克端（行四）外，其餘男男女女，都是戲迷。此時孟小冬初露鋒芒，輕倩合度，聲容之佳，實出吾人意想之外，此一臺戲，已使吾輩對她留下不可磨滅之印象。至於民十四年她在北京首次公演《探母回令》及民廿二年她與梅蘭芳脫幅後東山再起，假吉祥戲院重演《探母回令》，這兩次《探母》，都曾在北京梨園行內外爆出高潮，實為她舞臺生活中最關重要的兩臺戲。

由《捉放曹》說到《法門寺》

孟小冬的第五次傑作，係於民國廿四年九月廿七日在北平吉祥戲院唱夜戲，是夕「福慶

「社」的戲碼如次。

（一）周少安（開山府）；（二）李春恒（御菓園）；（三）李多奎（釣金龜）；（四）周瑞安（安天會）；（五）李慧琴（女起解）；（六）孟小冬、王泉奎、鮑吉祥（捉放曹）。

此時平劇在故都已走下坡，梅蘭芳仍滯上海未北返，執劇壇牛耳者為武生泰斗楊小樓，有如魯殿靈光。鬚生行中，計有馬連良、高慶奎、王又宸、譚富英、言菊朋等掛頭牌，但皆非全材，各有其缺點。旦角計有程硯秋、尚小雲、荀慧生、小翠花、徐碧雲等。刻下在大陸走紅的張君秋即於此時初演於北平。坤旦則有雪艷琴、章遏雲、新艷秋、李桂雲等。此時章遏雲甚紅，她以《燕子巢》、《紅藕刺虎》等新劇為號召，吸引了不少觀眾。至於孟小冬則是碩果僅存之坤角鬚生，深為「走馬帝京」者所推重。她於《捉放曹》等劇最稱對工，唱做則極力揣摹余叔岩，其味當於雋永中求之。

孟小冬的第六次傑作，係於民國廿六年十月二日在北平新新戲院唱義務戲，是次義務戲規模龐大，名角如林，分兩夜演出。首夕戲目如下：

（一）褚子良（渭水河）。

（二）李萬春、毛慶來（武松打店）。

（三）孟小冬、尚小雲、郝壽臣、小翠花、慈瑞全（法門寺）。

（四）楊小樓、陸素娟、王鳳卿、姜妙香（霸王別姬）。

次夕義務戲則有程硯秋、王又宸、譚富英、俞振飛（四郎探母）；荀慧生（小放牛）；金

少山（刺王僚）；葉盛章（三叉口）；陶默庵（女起解）等劇。

上述兩臺義務戲，都是各班的臺柱。北京的義務戲向來是鄭重其事的，譬如年終的窩窩頭會義務戲，連高慶奎、言菊朋、徐碧雲之輩都挨不進去。而這次首夕的壓軸戲，竟以孟小冬、尚小雲、郝壽臣合演《法門寺》，這足表示孟小冬當時在鬚生行中，儼如匡廬獨秀，不作第二人想了。至於這齣戲配搭之齊全，也是前所未有的，郝壽臣飾劉瑾，亦莊亦諧，勝過侯喜瑞多多。小翠花飾孫玉姣，動作出色，無出其右，為戲迷所公論。瀾按：是夕與楊小樓合演《霸王別姬》之坤旦陸素娟，出身青樓，姿色甚美。次夕演《女起解》之陶默庵，原係清末直隸總督瑞方的姪女，唱得很好。此時俞振飛初到北平，拜程繼先為師。花臉金少山已在北平掛頭牌，實開京劇前所未有之局面。

演《洪羊洞》余叔岩把場

孟小冬的第七次傑作，係於民國廿七年十二月廿四日在新新戲院白天唱《洪羊洞》，這算是她的舞臺生活中最璀璨的一頁，值得大書而特書，是日戲目如次：

（一）高維廉（轅門射戟）；（二）吳彥衡（挑滑車）；（三）李慧琴、李多奎（六月雪）；（四）孟小冬、李春恒、裘盛戎、鮑吉祥、慈瑞全（洪羊洞）。

這是孟小冬拜余叔岩為師之後的初次公演，也是孟小冬最後一次的公演，此後她只在北平

上海兩地唱過幾次堂會戲而已。

且說這次獻演《洪羊洞》，一唱三歎，聽之使人迴腸盪氣。最難能者為這臺戲且有余叔岩為她「把場」，余氏是日站在上場門片刻，使觀眾見之大為轟動，一時膾炙人口。瀾按：當時余叔岩曾經誓言不再收徒。所以他雖教過吳彥衡、陳少霖、譚富英三個內行，一時膾炙人口。瀾按：當時余叔岩曾經誓言不再收徒。所以他雖教過吳彥衡、陳少霖、譚富英三個內行，他們為徒，直至民國廿七年十月十九日，他忽而改變初衷。先收武生李少春為徒，所授第一齣戲為《洪羊洞》。兩日後（即十月廿一日），又收坤角孟小冬為徒。所授第一齣戲為《戰太平》。

余叔岩為什麼願意收李少春和孟小冬為徒呢？一則因介紹人大有來頭，使余氏有不便拒卻之感，李少春是李律閣所介紹的；孟小冬是楊梧山所介紹的。再則因李少春和孟小冬在拜師之時已是超類拔萃的角兒，故余氏遂樂於造就之。瀾按：余叔岩最喜歡武戲，他拜譚鑫培為師之後，還想以武生應行，但被袁總統一句話提醒了他，然後才死心塌地的鑽研譚派鬚生。起先余叔岩甚喜李少春，曾勸少春不要再唱《打金磚》這類顛倒史實的戲，又囑少春留在北京學戲，不要到關外去跑碼頭，一唱便是幾年。但因李少春家累太重，他不能聽信老師的話，余叔岩當然大不開心。李少春是一個文武全才，在大陸當然紅透。但他又拜周信芳、蓋叫天、張伯駒為師，藝或流於龐雜，滋可慮也。

孟小冬素性謹慎，她視其師儼如天神一般，所以很得余叔岩的歡心。凡是孟小冬的信徒，尊余（叔岩）甚於尊譚（鑫培），觀瀾期期以為不可。孟小冬又與叔岩的次女歡子相友善，我

記得歡子幼時就愛檢拾她父親所寫的戲詞，但是余氏夫婦不許他的女兒哼哼，又不許他的女兒出來與他的朋友們見面。總之，余叔岩喜動筆頭，他的劇詞時有更改，但是一到臺上，他的戲詞和行腔都是一成不變的。余叔岩的值得佩服即在此。

第八次傑作《搜孤救孤》

孟小冬的第八次傑作係於民國三十六年九月間，在杜月笙先生的生辰堂會中，孟女士特演《搜孤救孤》，飾程嬰；以裘盛戎飾屠岸賈，名票趙培鑫飾公孫杵臼。茲按《搜孤救孤》原係全本八義圖之一闋，至光緒初年已淪為開鑼戲。旋經小叫天（即譚鑫培）改削之後，這齣《搜孤救孤》又紅起來了，到光緒八年，小叫天和孫菊仙、穆鳳山在四喜班合演此劇，曾經轟動帝京，至今膾炙梨園，劇中「公堂」一場，火爆之極。厥後余叔岩在三慶園亦常演此劇，唱做俱臻化境，令人難忘。其次要數到貴俊卿，但是他的嗓子太差。後來高慶奎曾編《全本搜孤救孤》，亦僅全本八義圖之片段而已。談到孟女士所演《搜孤救孤》，當時我在播音中曾把她的唱念全部記錄下來，現在還都記得。她的唱工，爐火純青，可謂句句珠玉，扣人心弦，如白雪陽春，調高響逸，故一時傳為絕唱，而印象至今猶新。惟其白口太慢，稍覺美中不足。此後孟女士未曾登臺唱過，然負時名，嚮往者眾矣。

217

32 無量大人胡同梅家來了位不速之客

民國十四年我隨徐樹錚周遊列國，回到北京之後，就住在東城的無量大人胡同，我住在胡同口，梅蘭芳則住在無量大人胡同的中段，與舍間相距不遠。

此時北京的政局甚為渾沌，在馮玉祥倒戈勝利之後，吳佩孚垮臺，由段祺瑞重起執政，馮玉祥的軍隊駐在南苑，馮的部下鹿鍾麟則任京畿衛戍總司令。但北京地面又在奉軍勢力範圍之內，而且張作霖和楊宇霆都恨透馮玉祥，故奉軍與西北軍之間隨時可起衝突，形勢緊張之極。

不過北方的老百姓久有「逆來順受」的習慣，雖然時局動盪，而北京的市面照樣繁盛，京劇尤其欣欣向榮，這是梅蘭芳、余叔岩、楊小樓三人鼎峙的時代。

袁克良與孫一清來訪

梅蘭芳於第二次赴日演唱，大受歡迎，回京之後，更紅得發紫。他在民十五年編演新劇《鳳還巢》，是他的得意之作。詎料彼時奉軍當局認為他是故意挖苦奉方（編者按：大概「鳳」「奉」同音之故），遂使梅蘭芳大受其累。此時余叔岩、楊小樓二人則在北京開明大戲

院合作演出，號稱「雙慶社」，這是余叔岩的黃金時代，每逢年終窩窩頭會義務戲，由俞振庭

排定戲碼，常以余叔岩的戲如《摘纓會》之類排在最後一齣。楊小樓雖已老去，還是好到極

點，正是「虎老雄心在」。孟小冬係於民國十四年進京，初拜陳秀華為師，她在「三慶園」唱

夜戲，異軍突起，誠為京中坤伶放一異彩。她非但唱得好，且有「長安麗人」之目，此時亦即

是「孟」「梅」結合的前夕，他倆皆耽好藝術，彼此惺惺相惜，自在情理之中，惟在這一段時

期裡，卻先掀起了一段風波，筆者卻正恭逢其盛，經過如下：

記得是民十五年，有一天，袁克良（袁世凱總統的三公子）和他的如夫人孫一清來到無量

大人胡同訪問我夫婦，克良字君房，與寒雲同母，君房且為前清學部大臣張百熙之佳婿，彼之

如夫人孫一清原是名坤伶，為了要簡介一下孫一清，茲特摘錄民國元年十二月十五日北京「文

明茶園」一臺戲目：

（一）勾德雲（拾黃金）；（二）金彩雲（女起解）；（三）何桂山、李順亭（龍虎
鬥）；（四）蓋月樓（武十回）；（五）五月仙、朱桂芳（烈火旗）；（六）九陣風（盜魂
鈴）；（七）孫一清、陳秀波（汾河灣）；（八）尚和玉、賈洪林、郝壽臣、劉永奎（長板
坡）；（九）張黑（盜銀壺）；（十）金玉蘭（小上墳）；（十一）李吉瑞、瑞德寶、李連
仲、王長林（請宋靈）。

瀾按：李吉瑞、尚和玉、張黑三人都是從天津來京演唱的初次登臺，不合北京戲迷的胃
口，李吉瑞更站不住，但是金玉蘭與孫一清兩個坤旦，卻唱得一天比一天紅。袁君房欲娶孫一

清，遂與班主俞振庭大起衝突，結果則俞振庭竟被法院判囚二年，袁孫終諧好事，君房性偏急，好任俠，當時凡是總統府的警衛人員，暗中都奉君房為首領。

梅蘭芳家裡出了亂子

是日君房來到無量大人胡同，和我一見面，就很緊張地對我說：「這兒胡同口已經佈滿軍警，我剛才遇見了『軍警督察處』派來的人，他們說梅蘭芳的家裡出了事，我們一同出去看過明白再說。」於是，我和君房，速即走出大門口一看，只見梅家瓦簷上站著幾個佩槍的軍士，看來形勢極其嚴重，胡同兩頭更佈滿軍警與卡車，如臨大敵的一般。因此君房的神經格外緊張起來，他在街頭大聲喊道：「畹華（梅字）是我們熟識的人，他有性命危險，等我趕快去拿一管槍，把他救出來。」我們知道君房為人是說做就做，並非徒託空言，大家便趕忙上前攔阻，君房才慢慢鎮靜下來。不久我們就聽得槍聲有如連珠，此事湧出高潮了。

原來，這天梅家來了個不速之客，突兀之事，無過於此。現在我且先把梅家的房屋描寫一下：按我們所住的東城一帶，乃是北京最高尚的住宅區，因為鄰近皇宮的緣故，所以各處住家的房子都是很矮的，梅蘭芳所居是一個「四合院」，以「綴玉軒」為名，這個名字是前清遺老樊增祥所題的。在四十年前，「綴玉軒」常是詩人、畫家、金石家、戲劇界及新聞從業員集合

之所，談藝論文，臧否人物，上下古今，無所不及。蘭芳認為從此漫談中可以增加知識，所以他的家中座客常滿，「四合院」的正中一面是一大間，蘭芳用作吊嗓、排戲、讀書、繪畫的地方。大家都叫它為書房。有些熟不拘禮的朋友，和戲劇界的同人來了，就在這一大間書房裡談天說地。

梅家天井裡，種的是牽牛花，是由蘭芳所親自培植。他從小就愛種花，每年秋天養菊花，冬天養梅椿盆景，春天養海棠和牡丹，夏天養的是牽牛花。一年四季，樂此不疲，而他最感興趣的便是牽牛花了。他對牽牛花的種法，確有特別深切的研究，這是齊如山先生教導他的。齊先生對他說：「這不單是能夠怡情養性，而且對於身體也有好處。」後來，梅蘭芳有許多朋友如李釋戡、許伯明、程硯秋、姜妙香、王琴儂等都跟著他學種植牽牛花，大夥兒一起往深裡研究，這是《梅蘭芳傳記》裡值得一提的事項。

不速之客持槍來算賬

且說這個「四合院」走進右首有一間是會客室，與中間的書房是走得通的，北方的房屋，建築都很簡陋，這一會客室的窗子，雖是用紙糊的，但站在外面並看不見會客室裡面。現在且說這一位「不速之客」吧⋯⋯他穿起淺灰色的西裝，文質彬彬，面色慘白，年約二十歲左右，一看就是個學生的模樣。後來我才知道，他的名字叫「王維琛」，當時是京兆尹王達的兒子，那

時他在北京朝陽大學肄業，京兆尹是不小的官兒，等於後來的「南京市長」，朝陽大學也是著名的學府，它的畢業生有很多是在司法界服務的。

這位大學生王維琛來到無量大人胡同梅家的時候，梅蘭芳正在午睡。這正是蘭芳的幸運。

王少年身穿西裝，面貌清秀，梅家司閽者見是生客，就引他到右面會客室坐下，代替梅蘭芳出來招待客人的，乃是梅家的熟客張漢舉，此人矮胖，有「塵氣」，身穿藍袍黑馬褂，他在新聞界服務，諢名是「夜壺張三」，蓋他擅於詞令，口若懸河，又長袖善舞，擅於交際，所以得有機會，為人排難解紛，這是張漢舉求之不得的。這時他正想和這位不速之客先寒暄幾句，不料這個魯莽的少年早已沉不住氣，他竟毫不客氣的拔出手槍，抵住張漢舉而言道：「我不認得你，你叫梅蘭芳快些出來見我，他奪了我的未婚妻，我是來跟他算賬的，與你不相干。」

33 「三角戀愛」糾紛中的兩個枉死鬼

前章寫到北京無量大人胡同梅蘭芳家裡突來一位不速之客，他的名字叫「王維琛」，是京兆尹王達的兒子。那時他約二十歲光景，在北京朝陽大學肄業，當他闖入梅家時，司閽者見他面貌清秀，又穿的是西裝，不虞有他，便引他到四合院右首會客室裡坐下。

這時梅蘭芳正在午睡，替他出來招待客人的，乃是梅家的熟客張漢舉，此公既矮且胖，口材便給，是一個好奇心重和愛管閒事的人，他的諢名叫「夜壺張三」，這個奇怪的諢號是從當時八大胡同妓班裡傳出來的。

少爺居然獅子大開口

張漢舉來到會客室，他正想和這位不速之客互通姓名，不料這個魯莽少年神色慌張地忽然掏出一枝手槍來，並且咬牙切齒地，對張漢舉言道：「我不認得你，你叫梅蘭芳快些出來見我，他奪了我的未婚妻（指孟小冬女士），我是來跟他算賬的，與你不相干！」言下唏噓不置。

這位王少爺以為拿出手槍來可以威脅張漢舉，卻想不到張漢舉毫無畏懼之色，他只聳聳肩膀，裂開嘴吧微笑而言道：「朋友！你把手槍先收起來罷，殺人是要償命的，我看你是個公子哥兒，有什麼事儘好商量。」

王少爺真是位不折不扣的紈袴子弟，他的手槍既嚇不倒老於世故的張漢舉，一時也就顯得有些不知所措。他這次單人匹馬攜著武器闖入梅家，當然是準備和奪他愛人的梅蘭芳拼個你死我活的，或者他是想擺出一副要拼要殺的姿態，能嚇唬得梅蘭芳知難而退，他未必一定有殺人的念頭，手槍對於他原是一項陌生的物件。此時他見張漢舉向他滔滔不絕，毫無畏懼，他反而只好圓瞪著兩眼，濫發狠勁，而且僵持了多時，又不見梅蘭芳的影子，更急得這位公子哥兒沒了主意，要講狠又狠不起來，若就此罷休，又無法下臺階。他思忖了片刻，居然將問題轉到錢的上面，冒冒失失的向張漢舉說：「梅蘭芳既敢橫刀奪愛，我可不能便宜了他，我要梅蘭芳拿出十萬塊錢來，由我捐給慈善機關，才能消得這口怨氣，瞧著罷朋友！你有機會知道我王維琛是個怎樣言出必行的人，我有方法收拾梅蘭芳的。」

驚鴻一瞥梅蘭芳險極

張漢舉聽了此話，暗中透了一口涼氣，他見有隙可乘，就與這位少不更事的大少爺認真講價，費了不少唇舌，結果雙方討價還價，終以當時「交通銀行鈔票」五萬元談妥這筆交易。這

時候的五萬塊錢是一個極大的數目，如果當真要如數交款，梅蘭芳一時拿不出來的，在張漢舉而言，他不過為了要先打發走這位大少爺再說，並非真的代表梅蘭芳應承偌大的數目，說給就給（筆者按：以當時梅蘭芳的活動力量而論，要向銀行挪借幾萬元，是可以辦得到的，猶憶蘭芳率領劇團赴美國獻技時，就曾向銀行借了五萬元然後成行；因為歸還此數，蘭芳曾經白唱了兩年，始了清償項，足見這位大少爺為了失去愛人，一開口便是十萬，豈非笑話！）在此後的幾秒鐘裡，這一幕類似電影的鏡頭，更達到最高潮，因為梅蘭芳忽從會客室的側門出現了，他睡眼矇矓，笑靨迎客，態度好極。這一下，可把張漢舉急壞了，蘭芳午睡剛醒，他根本不知客廳裡出了什麼事，糊裡糊塗地便闖了出來，而王維琛突然看見梅蘭芳一時也不知如何措手足，此因當時朝陽大學的學生，屬於捧梅團體者甚多，友乎敵之，實難言之，此時王維琛瞅著蘭芳，尚未開口。張漢舉的心裡雖然大起恐慌，但他仍擺出一副若無其事的神情，囁囁嚅嚅而言道：「畹華！這位先生要借五萬塊錢。……」蘭芳是何等機伶的人，他一看風色，已知不妙，不待張漢舉說完，就一本正經的說出七個字來：「我立刻打電話去。」話猶未了，蘭芳已經轉身從側門溜掉了，他的雙眼獰視著張漢舉，宛似驚鴻一瞥，正是險過燃眉。在這一剎那間，王維琛待要發作，但是已經來不及了，他的雙眼獰視著張漢舉，只能徒發恨聲，低罵著梅蘭芳而已。筆者寫到此處，卻有一個感想，因為我直到如今，還不明白這位王少爺那時究竟作何感想？還是悔恨自己的遲鈍呢，還是真的貪圖那五萬塊錢呢？那五萬塊錢即使真能到手之後，是否真的會捐掉它呢？

三角戀愛中兩個冤魂

就在此時，北京軍警當局得了梅家的消息，認為這是一件盜　重案，派出大批軍警陸續出發到無量大人胡同，浩浩蕩蕩，如臨大敵。他們先在胡同口放了木馬，臨時斷絕了交通，參加擒兇的各單位，計有：「京畿衛戍總司令部」、「首都警察廳」、「軍警督察處」、「憲兵司令部」等，其中主要單位乃是「軍警督察處」，這些軍警人員因為探知張漢舉在梅家會客室被盜挾持，所以不敢公然動手，他們在梅家的大門外正在考慮使什麼方法來誘暴徒入彀（有人想以十元鈔票放在上面，再以同樣大小的白紙放在下面，一束一束的紮好，表示是大疊鈔票，然後相機行事）。這時候我和內兄袁克良一同站在無量大人胡同我家的門口，因為克良和「軍警督察處」的人員向有連絡，所以我能得到一些準確的內幕新聞，迥非道聽塗說可比。但在這時候還沒有人知道暴徒的姓名，也無人知道所謂暴徒竟是京兆尹的公子王維琛，而且是為三角戀愛前來拼命的。至於梅蘭芳，這時已經離開無量大人胡同，起先他還以為暴徒是欲勒索五萬元而來的。

無何，王維琛在會客室裡等了半晌，毫無消息，他等得有些不耐煩了，心裡又有點忐忑不安。就邁步到會客室門口，無意中抬頭一看，忽見有幾個佩槍的人蹲伏在梅家屋頂上面。他的臉色突變，開始冒汗，他知道自己已經深入陷阱，並且中了十面埋伏。這時候王維琛的少爺脾

氣大發，心中怒不可遏，他突然像瘋狂了一般，不分青紅皂白，就拔槍射擊張漢舉，張漢舉慘叫一聲，立即跌下去躺在地板上了。可憐他死得最冤枉，因為這一段三角戀愛之事，與張漢舉毫不相干。

這時候，包圍住宅的軍警人員，聽得清楚，他們聽見砰砰兩響之後，知已釀成巨禍，就一齊衝上，以亂槍轟擊暴徒，暴徒並未還擊，他像喝醉了一般，跟蹌了幾步跌下，不再動彈了。

可憐那少不更事的王維琛，為情犧牲，死得不值！

34 記京劇中二胡伴奏的創始者王少卿

包圍梅蘭芳住宅的軍警人員看見張漢舉已被暴徒擊斃，他們就一齊衝上，以亂槍轟擊暴徒，於是暴徒就一聲不響地倒下，躺在地上了。這一幕過程很快，軍警人員將暴徒王維琛架走之時，王維琛是生是死，局外人不得而知之。因為當時王維琛係被軍警人員解至「軍警督察處」者。

梟首示眾堪憐美少年

瀾按當年北京「軍警督察處」這個機關，係因曹錕的第三師在北京兵變，袁世凱任總統時所設立的，首以陝西都督陸建章充任「軍警督察處」處長，付以極大的權力。到了徐世昌、黎元洪之輩繼任總統時，「軍警督察處」這個單位，竟被北京人稱為「森羅殿」，簡直等於淪陷時期上海極斯菲爾路七十六號的特務機關，令人談虎色變，且有一種奇怪的感覺，就像它的門上掛了一隻牌子，寫著：「任何人進來的就沒命出去！」果然，在無量大人胡同出事的第二天，我乘汽車經過前門大街，在最熱鬧的「大柵欄」附近，看見一根電線木的上面，高懸一

個木籠，裡面放著血淋淋的人頭一顆，這就是大學生王維琛的下場了！誰又知道他生前竟是一個瀟灑美少年呢？他的罪名是「梟首示眾」，乃軍閥時代最重的刑罰，關於「示眾」的期限，多則三天，少僅一二天，這次卻要「示眾」三天，足見當時軍警當局的重視此案了。令人覺得奇怪的是，關於這一案件，當時京中各報紙所載，大都語焉不詳，甚至暴徒的姓名也沒有登出來，這時京中報界的落伍，可以想像得之。而言論的沒有自由，也在意料之中。

梅孟雖分袂情感猶在

談到梅蘭芳、福芝芳、孟小冬這三個主角，他們都具有一種厚道的性格，作者對於這三個人都留有很好的印象，但是，梅蘭芳和福芝芳這段姻緣，可說注定是要成功的，因為當時梅蘭芳沒有後嗣，而且梅的元配王氏又知道自己不能再生育，不久王氏夫人就逝世了。自從福芝芳嫁了梅蘭芳不過五六年光景，接著就是梅蘭芳和孟小冬的羅曼史，而梅孟的這段姻緣卻是注定非失敗不可的，此因福芝芳的性格素來嚴謹，這時已經兒女成行，她只消牽了這一群兒女，以「同歸於盡」的手法來威脅梅蘭芳，蘭芳就要像熱鍋上的螞蟻一般走投無路了。由是梅孟之間，悲歡離合，眩目驚心，終於分袂，情非得已。至於梅孟之間的感情，也始終未曾破裂，梅蘭芳暮年留在大陸還掛念著僑居香港的孟女士，這是眾所週知的事實。孟女士則常對來賓以「白璧無瑕」稱讚梅蘭芳。迨蘭芳去世之後，孟女士還在香港的著名寺院「弘法精舍」為他唪

經，更為蘭芳置一「長生牌位」呢。

觀瀾喜歡研究京劇，以攷音韻為體，而以鑽研余叔岩派的鬚生為用。從民國初年至民十七，我和余叔岩常在一起，得有不少學習的機會，但係業餘性質，未能深入為恨。至民廿七，余叔岩收孟小冬為弟子，小冬忠於其師，我當然竭力捧她，若干年前，我就勸孟女士要適應環境，創一轟轟烈烈的局面，切莫要拘墟過甚，以致喪失大好機會。如今還來得及，只要衷氣尚在，其他都不成大問題，孟女士只消整理十幾齣戲，例如《洪羊洞》、《八義圖》、《捉放曹》、《擊鼓罵曹》、《失空斬》、《奇冤報》、《紅鬃烈馬》、《李陵碑》、《法門寺》、《珠簾寨》之類。如今京劇界裡的唱工老生，闃其無人，孟女士若肯東山再起，必能大展鴻猷，使京劇放一異彩的。

王少卿首創二胡伴奏

以上所描寫的都是關於梅蘭芳家人的事蹟，但在梅蘭芳一生之中，還有一個人是非常特出的，那就是琴師王少卿。我在前幾篇中曾經寫過，梅蘭芳也曾承認王少卿對於他的臺上演出，確有重大影響，關於新腔的研究，少卿也有特殊的貢獻。當然囉，博古通今的名琴師徐蘭沅，既是梅蘭芳的老搭檔，又是梅劇團的總管事，他的貢獻決不會遜於王少卿的。這兩個人都是梅蘭芳的好幫手。

王少卿是汪派名鬚生王鳳卿的兒子，他幼年繼承家學，唱過鬚生，十四歲在上海天蟾舞臺唱過三齣譚派戲，他是名教師賈麗川的弟子，又拜鮑吉祥為師，後來他因喜愛胡琴，不斷鑽研，又拜曹心泉為師。到他十九歲那年，就正式出臺為他父親王鳳卿伴奏胡琴了。到民國十二年，梅蘭芳排演《西施》新劇，當時梅感覺到京戲的主要伴奏樂器，只有一把胡琴，顯得有些單調，想要使它豐富一些，就採用「二胡」來伴奏的方法，並由少卿擔任二胡伴奏。於是，少卿便和梅蘭芳的琴師徐蘭沅互相切磋研究，在這兩種樂器的演奏方法上，作了縝密的安排組織，例如胡琴和二胡相差八度的關係上，和繁簡單雙的交錯配合上，都是通過不斷實驗而達到水乳交融的地步。因此，很快地大部分的旦角戲都採用了二胡伴奏，二胡選用到京戲場面裡來，王少卿不但是創始者，而且在托腔方面也起了示範作用。

爐火純青的胡琴藝術

大家都知道梅蘭芳當年喜歡排演新戲，新戲使他紅得發紫，蘭芳生前曾說：「我每排一齣新戲，首先要解決的是如何編製唱腔，王少卿在這方面給我的幫助最大，我們在集體創造過程中，徐先生（蘭沅）是經驗豐富、見聞淵博。少卿是思想敏捷，往往能夠獨出新意，敢於創造。……」總之，少卿所設計的新腔，都是經得起考驗的，並且還有突出的地方，例如「生死恨」末場，他主張用四平調，同時他對編劇的許姬傳先生說：「請您在寫唱詞的時候，盡量用

長短句，越是參差不齊，越能出好腔。」這些都是見地甚高，經他在唱腔的安排上很巧妙地把反調與正調交錯使用，遂使唱者更能表現出韓玉娘如泣如訴的哀怨情緒了。

徐蘭沅是梅蘭芳的姨夫，蘭沅介弟徐碧雲娶的是蘭芳伯父梅雨田的女兒。徐蘭沅為蘭芳伴奏胡琴，達二十八年之久，到民國卅七年，徐蘭沅的左耳突患重聽，王少卿遂為蘭芳正式伴奏胡琴，並以少卿之徒倪秋萍拉二胡。此時蘭芳氣力已差，少卿在托腔時盡量使他不感到吃力，他又能隨機應變使胡琴的調門恰到好處。少卿的指法、弓法是深厚靈活兼而有之，有力量、有氣派，在掌握速度方面也有獨到之處，他拿得住尺寸，而尺寸是唱戲唯一的要素。據梅蘭芳說：「少卿的胡琴藝術，是繼承先伯梅雨田和孫佐臣兩位大師的琴藝而以一種新的面貌出現的。少卿的胡琴藝術，已經由絢爛漸歸樸素，而達到爐火純青的階段了。」

民國四十六年十月間，梅蘭芳從西安到洛陽演出，為他操琴的王少卿突然患吐瀉症。此時梅蘭芳即將參加「中國勞動人民代表團」到蘇俄慶祝十月革命節，少卿只能留在紅都，進協和醫院，他患的是惡性癌症，延至民四十七年七月一日，這一代名琴師的王少卿就與世長辭了。

35 淪陷時期在上海馬斯南路晤梅記

前章寫過梅蘭芳的琴師王少卿，現在再來談談姚玉芙罷！當年梅劇團裡面的人事問題，對內有李春林，對外有姚玉芙。李春林是京劇經勵科的傑出人才，他是專管演出部分的。姚玉芙則是梅蘭芳手下的「外交部長」，他的重要性也就不言而喻了。梅蘭芳愈紅則姚玉芙的職務也愈加繁劇，所以當梅蘭芳鬧三角戀愛時，北京無量大人胡同梅家槍聲卜卜，姚玉芙沒有走出來應酬暴客王維琛，而由「夜壺」張三做了替死鬼，這是他非常的幸運。

梅蘭芳最親近者之一

姚玉芙籍隸江蘇，生於光緒二十二年，他比梅蘭芳小兩歲，玉芙八歲學戲，係從名教師賈麗川學老生，後改青衣，並拜梅蘭芳為師。他做梅蘭芳的配角，臉上無戲，我也曾看過他的青衣戲如《彩樓配》之類，平凡之至。但是他與梅蘭芳是形影不離的，可算得「焦不離孟，孟不離焦」。從表面看來，他是梅蘭芳最親近的人物了。

瀾按：姚玉芙文質彬彬，面貌清秀，鼻稍塌，身材與梅蘭芳相等。他賦性靜默，訥訥寡

233

言，外表推誠不飾，無造次辯論之才，然潛識內敏，大概他的個性是外愚內敏之一類型，所以叫他對外，決不會開罪任何人。他的書法係學梅蘭芳的，可以亂真，於是，姚玉芙就成為梅蘭芳代筆之人了。談到梅蘭芳代筆之人，許姬傳是天字第一號記室之才，目下他正在續編梅蘭芳的遺著《舞臺生活四十年》。許君又擅編劇，梅氏晚年最得意的一齣《生死恨》，就是由齊如山、許姬傳二人共同編製的。

現在我要回述民國三十二年我在上海馬斯南路梅家與梅蘭芳、姚玉芙會談的一次經過：按民國三十二年是上海淪陷於日寇之時，也是大眾逃難避寇之日，梅蘭芳剛從香港來到上海，卜居於馬斯南路小洋房內，這原是程頌雲（潛）的物業。當時梅氏命其所居曰「梅華詩屋」，所有陳設極其普通，此與北京無量大人胡同的「綴玉軒」大不相同了。迨至民國四十八年，梅蘭芳便把上海「梅華詩屋」的陳設搬到北平護國寺街，改名曰「梅花詩屋」，現在的梅家仍住在護國寺街。

梅姚未開口卻先發笑

梅蘭芳一生曾經三至香港，第一次是民國十年，這是他的全盛時期，他在省港兩地演出，大受歡迎。第二次是民國廿七年，就是公曆一九三八年春天，梅氏在利舞臺演唱，曾與金少山合演，《霸王別姬》，但售滿堂之日並不多，此因廣東人不諳京劇之故也！抑可怪者，最紅的

一個人是武旦朱桂芳，此因廣東人喜歡武戲，而武旦的出手尤能引人入勝之故；然而梅劇團在美國演出，最紅的一個人也是武旦朱桂芳，這非梅蘭芳始料所及的。那次梅氏因淞滬抗日軍事不能回去，就在香港半山干德道下，一住四年，每日除繪畫之外，又習英文，打羽毛球，看電影，後來，日本人圍攻香港十八天，凡我僑胞都吃盡苦頭，梅氏仍在香港，當時他的經濟狀況拮据極了。直至一九四二年他始留鬚明志，回到上海。他第三次到香港，只是路過而已，這是一九五六年他從大陸出發，第三次到日本去演唱。

我那次在上海去拜訪他，是特地從無錫趕到上海馬斯南路梅宅的，我進了「梅華詩屋」，只見梅家靜得很，誠如齊如山先生所說：「梅家的秩序一向井井有條，你聽不見孩子聲音的。」梅蘭芳出來見我時，姚玉芙跟在後面，玉芙坐在稍遠處，坐定之後，梅蘭芳和姚玉芙忽而相對輾然一笑，我覺得甚詫異，便問道：「二位笑的是什麼？」梅氏仍笑容可掬地答道：「我們戲班裡無人不知薛二爺和王少卿長得一模一樣，今日一見，果然如此。」言下拊掌不已。

我對梅氏的稱呼，有時叫他「畹華」，有時則稱「梅先生」，我也打哈哈而言道：「我們並不是初次見面，不過久別乍逢，開心極了，你說王少卿像我，還有人說我像你梅蘭芳呢。前年我到日本去遊覽，最著名的井筒樓有一藝妓名百合子，她一口咬定我是梅SAN，不容分辯，她就陪我去看戲，吃司蓋阿蓋，這是實事。我這才明白你在日本的名氣比在中國大得多呢。」

言畢大家付諸一笑。

兩撇稀稀落落的短髭

談到正經事，我先問：「太太好否？」（此指福芝芳女士）。

蘭芳回答說：「多謝！她已出去打麻雀牌了。」

我繼續對蘭芳說：「我這次特來拜訪你。為的是蘇州、常州一帶的水災災情奇重，我們正在籌備一臺義務戲，我和張一鵬先生想請你到無錫去唱一齣義務戲，張一鵬先生你也認識的。」

蘭芳驚呼地答道：「哎呀！您要早來兩天就好了，我的配角剛乘津浦路車回北平去了。」

此時姚玉芙在旁接口道：「沒有配角還不要緊，場面也走了，這就無法可想了。」

我知道這是實情，不可勉強。於是，蘭芳忸怩地對我說道：「我幫您去邀請李萬春、金素琴和譚小培，好不好？」

我回答說：「好極了。」

蘭芳興奮地接著說：「咱們可以預定，讓李萬春唱《林沖夜奔》，金素琴唱《十三妹》，這件事包在我的身上。」

於是，賑災義務戲之事，立刻得到了圓滿解決。而李萬春和金素琴卻因此而更竄紅了。

談話至此，我才看出來梅氏上唇蓄了兩撇稀稀落落的短髭，我問蘭芳：「你幾時留了這兩撇『摩斯打希』。是不是學你的好朋友『飛來伯』？」

姚玉芙代他回答道：「不是的……這是在香港怕日本人逼迫他唱戲來著，梅先生寧肯挨餓，也不願意與漢奸們合作的。」

瀾按：姚玉芙這次與我談話，係以吳語對白，蘭芳與我交談，則彼此都說北京話，當時我

哈哈大笑道：「這可沒有用的，梅先生這幾根短鬍子，只要一分鐘就能刮乾淨了，最好要留五絡長鬚。」

蘭芳說：「蓄這幾根就很不容易，因為平時我在看書之時，就習慣的愛把鬍子一根一根地連根拔掉哩。」

我說：「我也有這個習慣的。」

36 梅宅一席談蘭芳念念不忘余三哥

前篇寫到在上海淪陷於日寇之時，我為賑災義務戲之事，特從無錫趕到上海馬斯南路的「梅華詩屋」去訪晤梅蘭芳。他那時正在家中練習崑曲，可見他這段時期雖不唱戲，仍舊不斷用功。

我們那天的一席談，輕鬆得很，笑瞇言鯖，其味無窮。在閒話時，我提起了宣統年間，我在北京「文明茶園」看過他唱開鑼第二齣戲裡面的配角。蘭芳趁此機會也就挖苦了我一下，他笑著對姚玉芙說：「你不知道，那時節薛二爺原是專誠捧我來的，我一開口，他就叫好，到後來余叔岩在總統府當差，他才遇到這位『駙馬爺』。今天我再見到老朋友，真使我太高興了！」待蘭芳說完，我的面孔紅了，因為有一時期，北京的「捧梅團體」和「捧余（叔岩）團體」簡直形同敵國，勢成冰炭，而我正是捧余的中堅分子，今我面對蘭芳，不無含著抱歉的心理。

江蘇省最突出的人物

蘭芳繼續對我說：「宣統年間，那是我拚命學習的時期，我一面多看老前輩如譚鑫培、陳

德霖、王瑤卿、路三寶等；一面再靠舞臺實踐來鞏固我的基礎。」

我接著說：「畹華！你有幼工，學崑曲，又能辨別善惡而取法乎上，所以眼睛一霎，到民國三四年你已經紅遍全國，這是一個奇蹟，你還記得否？民國三年北京出版的《順天時報》也曾選你為最優秀的京劇演員，那時候譚（鑫培）老闆還活著哩。」（瀾按：《順天時報》是北京銷路最廣的一份報紙）。

蘭芳欣然回答說：「怎麼不記得，這是我在上海走邪運的緣故，不足為訓咧。」

我因說愈興奮，不覺瞪眼對蘭芳說：「怎麼不足為訓呢？我來告訴你，清朝一代凡二百六十七年，我們江蘇省出了四十八個狀元，廿八個榜眼，四十三個探花，然而江蘇泰縣只出了一個梅蘭芳，你是有清一代獨一無二的人物。」

蘭芳搖首道：「二爺！您誇獎了，我那裡比得上我的祖父（指梅巧玲），蘇州還有徐小香（著名小生）、時小福（著名青衣）等輩，我也比不上啊。」

我說：「比得！比得！」

於是一個說「比得」，一個說「比不得」，好像我們兩個人係在唸「三堂會審」的戲詞兒。這時姚玉芙就湊趣地念道：「大人說比得麼就比得！比得！比得！」我們三個人就皆胡盧一笑而罷。

239

重提那家花園堂會事

我和蘭芳聊天時，免不了要提起余叔岩的狀況，因為余叔岩的父親余紫雲是梅蘭芳的祖父梅巧玲的大弟子，所以梅余兩家關係密切，余叔岩是梅蘭芳的師兄，在京劇界裡面，梅蘭芳的真正敵手，也只有一個余叔岩，我在余叔岩沒有走紅的時節已經跟他在一起，每日裡我們研究「發音」「收韻」，從無間斷。或有人以為我們是兩個瘋子，噫嘻！子非魚，不知魚之樂。

蘭芳這時問我：「民國十七年那家花園的堂會，到底是怎麼一回事？」此因當時蘭芳於事先躲藏起來了，他沒有親眼目睹此事的經過。我嘆一口氣言道：「那是直魯聯軍奪回徐州之後，張宗昌和褚玉璞特在那家花園舉行慶祝大會，各機關首長都到齊，楊小樓、余叔岩、小翠花、劉宗楊、錢金福、尚和玉等當代名伶，不到天黑就去伺候。但到午夜，宴會還沒有舉行，盛大的堂會要等宴罷方才開始，不久，我們入席之後，憲兵司令王琦特囑余叔岩和楊小樓坐在我們背後，與北京名妓亞仙、愛之花之輩坐在一起，其他名角都在外面伺候著（蘭芳聽到這裡，大罵王琦是烏龜），這時候坐在首席的長腿將軍（張宗昌）發言了，他問：『梅蘭芳為啥不來？』王琦惶悚地回話：『梅蘭芳不在北京，天津的下天仙戲園把他接去唱戲了。』我當時曾對王琦冷笑一下，因為我知道你是聞風逃避到西山去了，我心中很佩服你們的機警，有頃，我見余叔岩面色灰白，他如坐針氈一般，我便不顧一切，拉了他揚長而去（蘭芳聽至此，拍掌

叫好），當時我做直隸交涉使，位在政務廳長之上，但我又是楊宇霆的代表，張宗昌和褚玉璞對我終要客氣些，我將余叔岩送到他的家裡，當晚他就決定永遠不再唱戲了，我雖再三勸說，也沒有絲毫用處！」

以上我對蘭芳所說，只是告訴他當時的一個大概情形而已，蘭芳旋即問道：「那麼，余三哥決定不再唱戲，並不是為了嗓子不好？」我說：「不是的！那是他一輩子嗓子頂好的時候，也是他叫座最盛的時候，一齣《摘纓會》就紅過半邊天。那時他正想排演《沙橋餞別》這齣戲，自飾唐皇。畹華你想一想，這一次那家花園的讌會，那些軍閥可把你們京劇的名角糟塌透頂了，你沒有看見楊老闆（小樓）當時的神氣，所以我對余叔岩很表同情。」

蘭芳連忙不迭的說：「當然，當然，我也曾受過了。」

觀瀾言道：「但是，在民初軍閥專政的時代，京劇繁榮得很，那是你們角兒的黃金時代，所以天下事有利必有弊，不可一概而論。」

余叔岩演戲的三原則

於是，我們把話題一轉，轉到余叔岩和梅蘭芳合作演出的一段時期。蘭芳不覺精神一振，他很感慨地言道：「民國七年至民國八年在北京新明大戲院，我和余三哥合演，這是我的舞臺生活中最感愉快的一段時期，也是我在舞臺實踐上的一個分水嶺。因為我們兩個人都喜歡研究

唱做，所以不斷的互相切磋，關於手、眼、身、法、步、處處都注意到。我們所合演的戲，愈來愈多，而且一次比一次唱得好，只因觀眾的要求，有些戲如《南天門》、《三擊掌》之類，竟要接連獻演好幾次。您想一齣《三擊掌》也可以賣滿堂，這是前所未有的。……當時余三哥對我說，他有三個原則：第一、唱戲之事，沒有再比字音更重要的，起碼要曉得陰陽四聲；第二、他要竭力保持他的幼工，他與姚增祿、張長保、錢金福三位前輩仍舊每日練武；第三、他學他的老師譚鑫培，絕對不理會臺下叫好之聲，以免自誤。總而言之，余三哥是研究有素的，他所給予我的啟示，使我一輩子得到莫大的益處！」

觀瀾點首道：「善哉善哉！余氏所說真是金石良言，凡是內外行都應該實踐他的三原則。」

據我所知，在京劇名鬚生之中，鼎鼎大名的張毓庭，違背了第一項原則；楊寶森違背了第二項原則；馬連良違背了第三項原則。所以鬚生一行最難學，然而它的地位也最高。

37 梅余合演《珠簾寨》余叔岩躍居第二牌

民國八年梅蘭芳和余叔岩在北京新明大戲園合作演出的那一段時期，在清末民初的京劇界是具有劃時代意義的：「第一、自從譚鑫培於民國六年去世之後，梅蘭芳竟以旦角崛興，成為天之驕子，於是，唱工鬚生獨霸了一個世紀的局面竟被蘭芳一掃而空。他也曾改革京劇的藝術，創造各種的舞蹈，刷新舞臺的臺容，又提高了演員的身分；第二、余叔岩於倒嗓之後，東山再起，他得到梅蘭芳提攜之後，很快地就在北京造成梅（蘭芳）、楊（小樓）、余（叔岩）鼎足三分的局面，如火如荼，令人神往；第三、梅蘭芳和余叔岩都是不世出的人才，他們曾一度在同一戲班（喜群社）合作演出，這是僅有的一次，所以梅蘭芳對此，畢生念念不忘，因為他們兩個人都有研究性，還有創造性，相得益彰，自在意中。至於觀眾們的特別歡迎，猶在其次。

新明大戲園兩臺好戲

據我當時所看過的，梅余兩人合演的戲有《南天門》、《三娘教子》、《獻長安》、《三擊掌》、《梅龍鎮》、《浣紗計》、《珠簾寨》等。此時余叔岩專唱冷戲，如《泗水關》、

《鍾換帶》、《宮門帶》、《下河東》、《開山府》等，過此以後，沒有再唱過。此時余叔岩又致力於武戲，他曾演過《葭萌關》、《太平橋》、《打登州》、《洗浮山》，以及頭二三四本《連環套》等劇。以後這幾齣戲他也沒有再唱過。總而言之，余叔岩當時所貼的戲，我們乍看戲碼，常為之大吃一驚，可是他的武戲，非但有譜，而且精彩絕倫！

以下我所記錄的，是當年北京新明大戲園的兩臺好戲，其一是民國八年元月廿三日喜群社首夕演出的戲碼，計為：

（一）李小山《柳林會》；（二）陳文啟《別皇宮》；（三）貫大元、范寶庭、何佩亭《青石山》；（四）白牡丹（即荀慧生）、程繼先《馬上緣》；（五）姜妙香、姚玉芙、高慶奎《白門樓》；（六）王毓樓（梅妻王明華之兄）遲月亭、朱桂芳《金錢豹》；（七）余叔岩、錢金福《寧武關》；（八）王鳳卿、陳德霖、李壽山《寶蓮燈》；（九）梅蘭芳、張彩林、李敬山《貴妃醉酒》。瀾按：梅蘭芳曾組班演唱一輩子，以這次陣容為最堅強。其二是民國八年十月十九日的戲碼，計為：

（一）裘桂仙、陳文啟《打龍袍》；（二）九陣風、范寶庭《男三戰》；（三）朱素雲《羅成叫關》；（四）王鳳卿、高慶奎《文昭關》；（五）余叔岩、梅蘭芳、李順亭、錢金福、姚玉芙、姜妙香、王長林《珠簾寨》。瀾按：是夕戲單上的名次，余叔岩居然排在梅蘭芳之上，梅蘭芳飾二皇娘，特增「二皇娘大戰周德威」一場，以壯其聲勢。自是厥後，余叔岩即

244

升為第二牌，王鳳卿降為第三牌，而譚派的《珠簾寨》亦成為鬚生行中最吃香的一齣戲。馬連良昔年在倒嗓期間，他到福州去演唱，竟以《珠簾寨》一劇打砲而走紅。還有高慶奎在上海，亦以此劇打砲，大受歡迎，回京之後，高伶遂懸正牌。

余叔岩當年喜演武戲

言歸正傳，我和梅蘭芳那天的一席話還沒有完結，談到新明大戲園的經過，我們兩個人都覺得興奮異常，我對蘭芳說：

「你和余叔岩合演的《南天門》、《三擊掌》這幾齣戲，你們兩人的唱做確實好極了，可惜你們後來從未搭過同一戲班，這幾齣戲就同《廣陵散》一樣！據我所知，余叔岩《南天門》的唱法，確與老譚一模一樣的。」

蘭芳點首道：「這兩齣戲那時都是我現學出來，陪著余三哥演唱的，不久我也入了魔了，你可記得我們從頭一次唱《南天門》，在開頭對唱那一段，我竟脫了一板，您聽見了沒有？」

我說：「沒有，但我記得你和余叔岩合演《梅龍鎮》你忘了詞兒，事後，你怪余叔岩不在臺上提醒你。談到角兒在臺上忘記記詞兒的次數，反正余叔岩不會比你少，哈哈……。」

蘭芳繼續說：「我很覺得奇怪的是，我們在新明大戲園演唱了一個年度，余三哥他卻一心一意地只想演唱武戲，他的武戲是有來頭的，但是臺下觀眾所特別歡迎的乃是他的鬚生戲，如

《鐵蓮花》、《盜宗卷》、《王佐斷臂》、《打棍出箱》之類，我們為生意眼著想，所以不能讓他把一齣一齣武戲都搬出來的。」

我說：「這就難怪叔岩了，因為那時節他怕自己嗓子頂不住，所以他決定以武生應行，他在家裡每天都苦練武功，他到『春陽友會』（編者按：這是北京最著名的票房）去排戲，也以武戲居多數，您想那個年頭，他還在練習『盤槓子』，把腳勾在鐵欄桿上面，耍出各種花樣，真是危險得很，我看余叔岩心裡最歡喜的，乃是武丑那一行哩！」

慈禧視《珠簾寨》為禁臠

瀾按：清季北京各戲園演武戲時，臺前必定懸一鐵桿，高高在上，有些武戲如《蚖蠟廟》之類，武行一定要「上槓子」，尤其「開口跳」（即武丑）應該在槓子上做出各種絕技，以娛觀眾。我在南方看過夏月恒、劉坤華、楊四立之輩。我在北方看過張黑、傅小山、葉盛章之輩。其中以張黑的《盜銀壺》、《巧連環》上欄桿功夫為最佳。到宣統三年，名小生王桂官（及王楞仙）有兩個兒子，叫小王桂官和小王桂花，他們以童伶身分在北京文明園獻演《大賣藝》，小小年紀，受傷過劇，不久遂告雙雙殞命。所以民初各戲園就將「上槓子」一項革除了，然在全國各地還未能完全禁絕。觀瀾以為若能顧到演員的安全，不以生命為兒戲，則「上槓子」的技術，不妨予以合理的保留，須知藝術之事，不可怕艱難，自從武旦不踩蹻，不打出

手；武丑既不「上槓子」，又不瞭解武丑這行獨特的念白，於是，這兩行的角色就呈江河直下之勢了。

我接著又對蘭芳說：「最令人難忘的是那一晚你們合演《珠簾寨》，你真夠義氣，真有度量，你幫余叔岩的忙委實太大了，叔岩自唱了這齣《珠簾寨》，就升為第二牌，鳳二爺（王鳳卿）也無話可說的。但是叔岩本人倒不願意如此做法，所以後來有好幾次，他曾經請假回戲，就是表示向王鳳卿退讓的意思。」（瀾按：猶憶余叔岩（右）、梅蘭芳（左）二人合演《珠簾寨》的海報貼出之後，轟動了整個北京城，因為這齣《珠簾寨》是譚鑫培所編最好的一齣，所以西太后當年曾視同禁臠，當她在世的時節，這齣戲是不許在宮廷以外搬演的，後來除了老譚之外，也還沒有人唱過這齣《珠簾寨》。這次海報貼出，所有這齣戲的配角，如李順亭、錢金福、王長林之輩，都是以前譚鑫培的老搭檔，大家看過余叔岩演出之後，真有『老譚復生』的感想呢！）

38 余叔岩不甘跨刀、梅蘭芳耿耿難忘！

余叔岩不再入喜群社

我對梅蘭芳言道：「畹華！那一次你和余叔岩合演《珠簾寨》，乃是你真心提拔余叔岩，叔岩當然一輩子不會忘記的。」

蘭芳聽罷，不禁搖頭太息而言道：「嘻！算了罷，在新明大戲園那一段時期，我和余三哥精心誠意地合作，將一齣一齣的對兒戲搬了出來，如《南天門》、《三娘教子》之類，可把我們兩個人唱出癮來了，彼此得益非淺，觀眾簡直如瘋如狂。直至民國七年的冬天，漢口大舞臺接我去演唱四十天，我在臨行之前，曾與余三哥約定，待我回京之後，大家仍在新明大戲園合演，我並答應把他的待遇提高，讓他有機會唱大軸戲，他也一口答應，但是，後來我從漢口回京之後，他就起了雄心，說什麼也不肯加入我的喜群社了，他所給我的打擊也真不小！」

我對蘭芳說：「這也難怪余叔岩的，那時節他還沒有發跡，我則天天和他在一起，他把冷門戲一齣一齣的教給我，這且不言。從你們分手之後，漢口、上海、天津三處的戲園，恰巧同

248

時派人來接余叔岩去演唱，他立即成為天之驕子，鍍金去了。回京之後，他就一帆風順，被俞五（振庭）聘定，加入吉祥園的中興社為臺柱，每日戲份跳到大洋四百元，他自然不肯同你配戲了。」

新明大戲院合作一年

瀾按：那次梅蘭芳和王鳳卿同到漢口大舞臺去演唱，蘭芳很紅，但是鳳卿老了，不受歡迎，臺主只得臨時改邀余叔岩，使他代替王鳳卿，叔岩本是湖北人，他一到漢口就大紅起來，湖北人最喜歡看他的《打漁殺家》，於是，梅蘭芳只得委屈一下，為他配演蕭桂英，等到蘭芳屆期歇演之後，余岩竟被臺主挽留，多唱二十天，叔岩唱完之後，就到上海丹桂第一臺去演唱，當時周信芳是後臺經理，他與余叔岩年幼之時，曾在天津下天仙茶園，因為爭牌吃醋，結成仇恨，不料叔岩一到上海，周信芳就自告奮勇，為他配演《珠簾寨》一劇的陳景思，於是二人前嫌盡釋，和好如初。叔岩從上海凱旋回京之後，就充三慶園中興社的臺柱了。我今撮錄以下的一臺戲碼，讀者就可明瞭當年北京的京劇界的大勢所趨：

（一）余叔岩、楊小樓、郝壽臣、錢金福、王長林、范寶庭《定軍山──陽平關──五截山》；

（二）孫菊仙、尚小雲《硃砂痣》；

（三）俞振庭、遲月庭《金錢豹》；

（四）小翠花、程繼先《鴻鸞禧》；

（五）裘桂仙《草橋關》；

（六）九陣風、張寶昆《穆柯寨》；

（七）李敬山《化緣》。

在新明大戲園那一段時期，梅蘭芳和余叔岩所唱對兒戲，真是珠聯璧合，不讓譚鑫培與時琴香專美於前。梅余二人能在吻合劇情的主要原則下，緊緊地掌握到藝術上巔峯的條件，而盡量發揮各人自己的本能，所以一齣《三擊掌》，也能叫滿座；一齣小戲如《梅龍鎮》，也能紅過半片天，至今膾炙於人口。這就難怪梅蘭芳對於余叔岩的不肯合作，他要一輩子耿耿於懷。

後來捧梅團體與捧余團體的彼此壁壘分明，積不相能，實以此事為契機者也。

新明大戲園的一段，包括整整一個年度。這與梅蘭芳、余叔岩二人後來藝術上的發展，具有重大的影響，所以值得大書而特書。余叔岩那年在新明大戲園唱得最多而且最紅的一齣，乃是做工戲《鐵蓮花（即生死板）》。他在上海唱得最多而且最紅的，也是這齣《鐵蓮花》。足見余叔岩的做工勝過他的唱工，他的小戲乃愈覺突出。在新明大戲園演出以前，余叔岩原本打算以武生應行，厥後他才幡然改圖，以唱鬚生為本行，然他一輩子喜歡唱武戲，與他的老師譚鑫培完全一樣。他在新明大戲園演出時雖已紅得發紫，然他必須到上海去鍍金一番，回到北京才能掛頭牌，這是當年京劇界的規矩如此。

梅富創造性余專學譚

梅蘭芳認為他在新明大戲園與余叔岩唱對兒戲，乃是他的舞臺生活中最感愉快的一段時期。他又認為這一時期是他在舞臺實踐上的一個分水嶺。他的重視這一時期，固彰彰明甚，若是沒有新明大戲園這段經過，那麼梅蘭芳未來的成就，必定要大大的打一折扣，何以故？

（一）梅蘭芳紅得太快，所以他必須要不斷的研究，他的研究性和創造性，可以說人及及得的。余叔岩則脾氣古怪，腹笥甚寬，在他沒有發跡的時候，他的循循善誘是不可及的，譬如一齣《南天門》，生旦兩門他都拿得起來。

（二）字音準確乃是京劇的基本原則，譚鑫培和余叔岩的一生，都是寢饋於字音之中。梅蘭芳在新明大戲園時期，曾經得到余叔岩的啟示，從此他更加知道字音的重要，蘭芳這才致力於崑曲。總之，關於音韻的研究，梅蘭芳的朋友似乎不及余叔岩的朋友，因為余叔岩曾經得到魏匏公的指教，魏匏公是音韻學的大名士。

（三）余叔岩是全才老生，他是文武唱做一應俱全，而且是崑亂不擋的，加以六場通透，胡琴尤佳，梅蘭芳與他志同道合，他除本工青衣之外，也能唱花衫、閨門旦、刀馬旦、崑旦及武旦的戲。於是，梅、余兩個「伶聖」，一個成為全才的旦角，一個成為全才的鬚生，各自發揚光大，是皆要以新明大戲園一役為嚆矢。余叔岩曾對梅蘭

芳說過：「我唱老生好辦，因為我只需要學一個譚老闆，我無創造的必要。你唱青衫可不同了，你要從多方面去學習。」因此，有人若當面恭維余叔岩，說他賦有創造的性格，他會大大的不樂意的。他決不肯自認為「余派」，他只自稱為「譚派鬚生」。梅蘭芳則從多方面去學習，他乃採取陳德霖、王瑤卿、路三寶、王蕙芳、喬蕙蘭、姜妙香各人的長處，以集旦角的大成。他又自出心裁，創造各種舞蹈及古裝戲，故能自成一派，流傳不衰也。

39 首次應邀赴上海、每月包銀一千八

回憶當年我捧梅蘭芳的時候，我最喜歡看他的頭二本《虹霓關》，因為這齣戲的唱做比較生動。他在頭本裡飾東方氏，是刀馬旦的戲。在二本裡飾丫環，是青衣兼花衫的戲，單是花衫決計唱不好這齣戲的，因為「見此情不由人心中暗想」的大段二六，極其難唱，卻好聽得很。

所以當年這段二六曾經瘋魔一時，凡是票友，不論生旦，沒有不會的。

梅蘭芳口中的王大爺

頭二本《虹霓關》於一次演完，也是蘭芳行出來的，他在上海走紅，多靠這齣戲。所以我和蘭芳談話的時節，曾特地問他：「這頭二本《虹霓關》是誰教給你的？你所學的是那一派呢？」

蘭芳言道：「我是先學會二本《虹霓關》的丫環，只因我的伯父（梅雨田）有一習慣，他只要看見有誰的玩藝兒好，他老人家便拉了我登門去請教。我的伯父與王大爺（瑤卿）是好朋友，他就帶我去到王大爺家裡，指定要他教這二本《虹霓關》因為王大爺就是靠這齣戲唱紅

253

的。在庚子年拳亂之後，他的戲份是旦角行中最高的，每場拿三十六吊。陳德霖和許蔭棠（名鬚生）都拿二十四吊，余玉琴拿十六吊，路三寶只拿十二吊。王大爺的二本虹霓關是向老萬盞燈（李紫珊）學來的，當年余紫雲唱這齣戲最拿手，雙蹻弓樣，臺步精工，一時無兩，這是王大爺觀摩實習的好機會。後來王大爺教給我，就把這齣戲讓給我唱了。似這樣的前輩風度，真了不起！我和王大爺都是青衣出身，所以不能踩蹻，可是我的唱唸和做工，係學王大爺居多數，例如《長板坡》的箭步跌坐，和《御碑亭》的滑步避雨，我都是學王大爺的。」

蘭芳接著又道：「到了民國二年，上海丹桂第一臺的許少卿接我和鳳二爺（王鳳卿）去演唱，這是我舞臺生活中最重要的關鍵，那時我專唱青衣，可是上海的觀眾最不喜歡悶唱的青衣戲，所以我為環境所逼，只得臨時學唱刀馬旦的戲，當時就在上海請我的表哥王蕙芳教我《槍挑穆天王》和頭本《虹霓關》一類的戲。等我獻演頭本《虹霓關》時，更接唱二本《虹霓關》，以一趕二，上海的觀眾果然大表歡迎，這才奠定後來我做主角的基礎。至於這齣二本《虹霓關》，我和王大爺學的都是余紫雲的一派，這齣戲的丫環是一個正派角色，要演得活潑嬌憨，可不能做出油滑輕浮的樣子，也不宜做得過火。」

隨王鳳卿赴滬掛二牌

說到梅蘭芳的第一次上海之行，雖是他一生在戲劇方面發展的一個重要關鍵，也是他的傳

記之中最重要的一環，讓我來提要鈎元的寫幾句，以告讀者諸君：

回溯民國二年的秋天，梅蘭芳正值二十歲，他在北京天樂園演唱，這是名旦田際雲所組織的玉成班，蘭芳在該班以當家青衣掛第三牌。頭牌是譚派鬚生孟小茹、二牌是花旦王蕙芳。這時蘭芳已漸見紅起來了，無奈在北京的京劇界，因名角如林，是以升遷不易。但是蘭芳的機會終於到來，上海丹桂第一臺的許少卿剛到北京來邀角，約好王鳳卿和梅蘭芳兩個人，王的頭牌，梅的二牌，王的包銀是每月三千二百元，梅的包銀，許少卿只肯出一千四百元，還要經過鳳卿的再三說項，始允加到一千八百元。那時許少卿對於蘭芳的藝術，估價是並不太高的。蘭芳只帶琴師茹萊卿一個人，此外還有梳頭的韓佩亭、跟包的宋順和大李。這四個人的待遇，都要算在包銀一千八百元以內的。

關於頭三天的打泡戲碼是：第一日《彩樓配》、《硃砂痣》。第二日《玉堂春》、《取成都》。第三日《武家坡》。特別包廂和特別官廳票價都賣一元二角，這是不小的數目，當時可購兩斗米。這時丹桂第一臺的基本演員，武生有楊瑞亭、蓋叫天、張德俊。老生是小楊月樓、八歲紅（劉漢臣）、雙處。小生有朱素雲、陳嘉祥（蘭芳的表叔）。花旦有趙君玉、高秋顰、月月紅。花臉有劉壽峰、郎德山、王永利、馮志奎。可說是人才濟濟，為後來所不及。尤其小生朱素雲，對於蘭芳大有幫助，由於他能說旦角戲的。

上海觀眾討厭青衣戲

第一天晚上，蘭芳在新的舞臺、新的燈光裝置、新的觀眾前面獻演《彩樓配》，這是他最熟的一齣戲，觀眾對於他的扮相和嗓子，都十分滿意，但是為了這齣《彩樓配》，蘭芳幾乎不能唱紅，因為上海的觀眾最討厭傻唱的青衣戲，凡從北京來到上海的青衣，如孫怡雲、孫喜雲等，沒有一個在滬能走紅的，幸而在未唱《彩樓配》之前，王鳳卿和梅蘭芳曾在「張園」的堂會唱過一齣《武家坡》，所以很多觀眾都知道蘭芳是能唱能做的。

唱到第九天，成績相當美滿。鳳卿就對許少卿說：「許老闆！上海灘上的角兒都講究『壓臺』，你何妨讓我這位老弟（指蘭芳）也來壓一次臺。」蘭芳聽了，覺得非常感動，他就拉住鳳卿的手說：「我們約定以後永遠合作下去。」後來，他們兩個人果然繼續不斷的合作了廿幾年，但至民國四年，他們第二次赴滬，蘭芳已掛正牌了。瀾按：當時上海戲院的習慣，最後常有一齣小戲，名為「送客戲」，這前面的一齣就叫「壓臺戲」，相當於北京最後一齣的「大軸戲」。在上海「壓臺」不是容易的，臺下抽籤（抽籤二字，形容觀眾起身離去）是最可怕的。

蘭芳覺得他所唱過的戲裡面，上海觀眾最歡迎的是二本《虹霓關》，從這裡很容易看得出觀眾的眼光，對於青衣戲是不歡迎的，老腔老調的戲如《彩樓配》之類，更覺得不夠勁了。

初次壓臺貼演《穆柯寨》

這時候蘭芳的好朋友如馮幼偉、李釋戡之輩，是從北京趕來看蘭芳的戲的，他們聽到許少卿要蘭芳壓一次臺的消息，就一致主張他學習幾齣刀馬旦的戲，因為刀馬扮旦的相和身段，都比較生動好看，於是蘭芳決定先學《穆柯寨》，就請琴師茹萊卿給他排練，在唱到第十三天上，蘭芳就正式貼演《穆柯寨》了，這是他第一次在上海唱「壓臺戲」。蘭芳唱過《穆柯寨》以後，就想學習頭本《虹霓關》的東方氏，預備把頭二本一起唱，恰巧王蕙芳剛從漢口來到上海，他就馬上把東方氏的唱唸和身段都教給蘭芳，蘭芳學會了，便把頭二本《虹霓關》一天演出來，因為要換裝的關係，頭二本的當中就隔了一齣王鳳卿的《取帥印》。從此以後，蘭芳就在上海大紅大紫起來。回到北京，便懸正牌，他的戲路也愈來愈寬，技術則精益求精，捧梅的觀眾還是不斷地鼓勵著他向新的更完善的途徑上走。同時，蘭芳也有決心要把幾十年來從老前輩那裡學來的一點藝術上的精華，完完全全地拿出來，供作後一代年青藝人們的參考。

40 梅氏一生最得意與最失意的兩次演出

當年北京名角兒初到上海的情形,我看見的已不算少,其中唯有梅蘭芳真是一泡而紅,挑簾就顯顏色。民國二年上海「丹桂第一臺」的盛況,我至今回想猶宛然如在目前,那時我正逗留在滬,等候輪船到美國去留學。

我認為蘭芳最佔便宜的,乃是扮相靚而嗓音脆,那時他還年輕,藝術當然不如後來那麼成熟,而且他的本行青衣戲,又不合上海觀眾的胃口,可是他的扮相、嗓音和出臺的那一種風度,老實說吧,過去我輩上海的觀眾們的確是還沒有見到過的。

在上海最得意的一次

當年上海的漂亮角兒並不少,男的旦角如七盞燈、小子和、林顰卿、賈璧雲、趙君玉等,雖以扮相美好見稱,但都比不上梅蘭芳。至於坤旦如王克琴、林黛玉之輩則相差更遠了。所以蘭芳演出於「丹桂第一臺」那一次,從頭到尾,叫座力始終不衰,臺上臺下都要臨時加櫈子。

還有在包廂後面站著看戲的,可謂盛況空前。梅氏唱完一期之後,又繼續半期,總共在丹桂唱

了四十五天。從此以後，梅氏每年必到上海演唱一次，每次都以新面貌轟動全滬。就是住在上海附近蘇杭一帶的居民，也特地搭火車趕到上海來看梅蘭芳。談到「梅蘭芳」三個字魔力之大。當年只有名鬚生譚鑫培可與比擬。自從梅氏得到「博士」頭銜之後，他的魔力更大了。

梅氏生前提到他首次應邀赴上海的收穫與成就，他本人常為之得意非凡。因為在上海唱紅了，回到北京時就可立刻掛正牌。他在上海「丹桂第一臺」曾與趙君玉合演過海派新戲《妻黨同惡報》，以示他的多才多藝。他又曾臨時學習刀馬旦的戲，因為他有武功底子。所以回到北京之後，他能貼演青衣、花衫、刀馬旦和武旦的戲，把戲路又放寬了很多。他又看過上海新舞臺的新戲《黑籍冤魂》和春柳社的話劇《新茶花》之類，留下很深的印象，回北京後，跟著就排演這一路警世的新戲，著實轟動過一個時期。此外，在化裝與舞臺燈光各方面，他也逐漸加以改善，使故都陳舊的臺容，面貌全新。總之，他因首次在上海所接觸的新鮮環境和事物太多了，大有應接不暇之勢，這對他後來的舞臺生涯是起了極大作用的。

在長沙最失意的一次

述過了梅蘭芳最得意的一次，現在我要談談他舞臺生活中最失意的一次了：當汪政權時代，日本人曾經強迫梅蘭芳、薛覺先、胡蝶、吳楚帆等一班伶星界名人去到廣州觀光那傀儡政權治下的政績，他們彼此都暗暗叫苦。據蘭芳告訴我，他曾落拓在香港一個很長的時期，後來

他從香港返回上海淪陷區的馬斯南路，全靠香港憲兵隊中一個日本軍官幫忙，這個軍官自言，一九一九年他還年幼，曾由他的母親帶他到東京帝國大劇場去看梅氏演出的《貞娥刺虎》，從此深入腦筋，對於梅氏發生崇拜的心理，故在緊要關頭，他讓梅氏得自由逃亡。我說過梅蘭芳在日本的名氣大得異乎尋常，這是一個很好的例子。

等到勝利來臨以後，梅氏欣然剃鬚，重整舊業，至民國三十六年春天，湖南「長沙大戲院」的蕭老闆把他接到長沙去演戲，這便是蘭芳生平最失意的一次，他本來打算演一個月的，但只演了十九天營業戲就中途停止了。原因是得罪了長沙報界，激起反響，此事的罪過原不在蘭芳身上。原來蘭芳未到長沙之前，蕭老闆已經預先向各界聲明：

「梅博士不比尋常，此次來湘，除省主席及各軍政長官之外，一概不予拜訪。」

長沙報界認為向來名伶到演，例有訪問，認為蘭芳架子太大，因此極感不快，等到蘭芳到達長沙之後，蕭老闆忽又宴請報界，表示聯歡，時間訂為某日正午十二點，而梅、蕭二人又皆遲到了，而且菜肴粗劣不堪。似此情形，確實太不像話，應邀而來的報界同人，多不待終席，便悻悻然溜走了。蘭芳於席散後，大大埋怨蕭老闆。蕭卻不服氣地說：「我是長沙新聞界的老大哥，沒有誰敢怎麼樣的，你只管放心好了。」

誰知蕭老闆這麼一說，等於火上加油，真的激起風潮來了。於是，長沙的報紙上就一致對梅瘋狂地謾罵起來，自是年三月十八日首演《宇宙鋒》起，一直罵到梅氏離開長沙後才停止。有等新聞界的朋友還使人到戲院搗亂，專等彩聲起時，跟著就來幾聲怪腔，令人刺耳之極。那

次，梅劇團的陣容計有老生奚嘯伯、武生楊盛春、小生姜妙香、花旦姚玉芙、丑角蕭長華、花面劉連榮以及于蓮仙、孫甫亭等。琴師是徐蘭沅和王少卿。這次蘭芳本人雖然觸盡霉頭，但最紅的一個卻是小生姜妙香。梅氏走紅數十年，到處打得響，可說是一帆風順，若長沙報界之事，從未有過，真是破題兒第一遭了。（瀾按：民國十一年余叔岩應邀到上海「亦舞臺」演出，與我住在一起，叔岩也因不肯拜客，受到上海票房的杯葛。「久記票房」和「雅歌集」是上海最著名的，這兩個票房在余叔岩首演的日子，特先定購樓下前十排的全部座位，但根本無人來觀劇，讓這些座位全部空著，為叫余叔岩的面子難看。後經當地聞人設法疏通，始告解決，然余氏已飽受打擊矣。）

41 《春香鬧學》、《天女散花》首先拍成影片

前幾篇所寫的都是關於我和梅氏在上海馬斯南路梅家促膝長談的內容片段，因為我是最先捧他的一個，比齊如山、張謬子、樊樊山之輩還要早些，而且我和蘭芳，對於京劇的掌故，都有濃厚的興趣，對於音韻的重要，也有共通的認識，我們生在同時，都曾見過京劇繁榮的時期，尤其是當年總統府內演劇的盛況，這在袁項城時代是並不遜於清宮傳戲的，當時總統府裡仍有昇平署，直到民國六年始被黎元洪總統裁掉。

功夫下得最深的一齣

我和梅蘭芳談到袁大總統不懂戲，但某次袁氏曾表示：「小小余三勝（即余叔岩）不應該在府裡當差，而應該再唱老生戲。」因為袁總統說了這句話，譚鑫培聽到了，即使老譚一千個不願意，也不敢不收余叔岩為徒。後來叔岩對我歎氣說：「老總統這句金言，也許幹掉我一個督軍或鎮守使！」因為和叔岩同時在總統府裡的同事，的確有人爬到督軍高位的。在筆者記憶中，袁氏的長公子袁克定雖也不懂戲，但他當年卻狂捧梅蘭芳和王蕙芳。同時振貝子（慶親

262

王的兒子載振）也是大捧梅王兩人的熱心分子。這都是蘭芳早年走紅的重要因素，所以值得一提。

我們又談到幾位旦角的前輩，我說：「侯俊山（老十三旦）的武功最好，我喜歡看他的《伐子都》、《八大鎚》、《小放牛》等戲。田桂鳳則獨饒風趣，他是天津科班出身。曾以《送灰麵》一齣玩笑戲硬佔大軸，簡直氣煞老譚。他和余叔岩合唱《烏龍院》、《戰宛城》等劇，老辣得無以復加。我認為他的做功在小翠花之上，他的美貌決不在荀慧生之下。」

由侯俊山又談起王瑤卿，據蘭芳告訴我：「王大爺（瑤卿）確有大造於旦行，例如《女起解》一劇，蘇三在獄中本來只唱四句原板，反二黃是王大爺添進去的，以後旦角就可以單唱《女起解》而不連唱三堂會審了。這齣《女起解》雖然是我的打泡戲，但我最喜歡唱的乃是關於『宇宙鋒』，我承認在我一生所唱的戲裡邊，《宇宙鋒》是我功夫下得最深的一齣，尤其是關於『金殿裝瘋』的表情和身段。」

我接著便問蘭芳關於這齣《宇宙鋒》的來歷？蘭芳說：「這是大李七（名淨李壽山）送給我的古老本子，再由齊如山、李釋戡、黃秋岳三位先生重新加以整理，結果全劇減為三十場戲，在臺上要唱十刻鐘。」

我們又曾談到南曲和北曲的字音，我勸蘭芳買一部乾隆年間沈苑賓所著的《韻學驪珠》，這是一部最合實用的韻書。又談到蘭芳在國外演出的成績時（其事載於後篇），蘭芳也承認京劇在國外是吃不開的。

馬斯南路與護國寺街

瀾按：自九一八事變之後，蘭芳即於一九三三年舉家南遷，從北平搬到上海，他的配角鬚生則以奚嘯伯代替王鳳卿。到了一九三七年，松滬抗日戰事又起，蘭芳爰於一九三八年第二次到香港，住在半山干德道，這次一住就是四年，居常繪畫、習英文、看電影、玩羽毛球。厥後日軍圍攻香港十八天，紀律壞極，此時梅氏仍在香港，仍留鬚明志，以示無意唱戲。日本人向來看重梅氏，故亦不加勉強。至一九四二年梅氏方回到上海，每日亦只繪圖畫和排崑曲，俞振飛拿起笛子就吹，梅氏跟著就唱，此在當年日寇盤踞的時節，亦賞心樂事也。

一九四五年抗日戰事勝利之後，梅氏東山再起，備受國人之尊敬。《生死恨》和《抗金兵》兩劇都與抗戰性質有關，但這時候最紅的一齣戲仍是《霸王別姬》。先是名淨程少餘和文武鬚生林樹森都不敢擔任「楚霸王」這個腳色，蘭芳只得起用基本演員金少山，從此金少山青雲直上，紅到發紫了。

我記得梅氏的馬斯南路住所，陳設頗為簡單，與在北平的「綴玉軒」大不相同。「綴玉軒」是京朝藝人聚談之所，陳設豪華。這兒客廳裡面，臨窗只擺一套三件頭的沙發，對面角落裡放一張桌子和幾張椅子，沒有地毯，也沒有古董，這就是上海「梅華詩屋」的一部分。直到一九五九年梅氏始由上海遷返北平，把這裡一切物件搬到北京護國寺街，改稱「梅花詩屋」。

據說至今還保存老樣子。我記得梅氏住在馬斯南路之時（汪政權時期），他的經濟狀況甚為拮据，他非但沒有收入，還要隨時周濟同行，所以當時他曾與大名家葉譽虎氏（按：葉恭綽）合作，在上海「中國畫苑」開過一次畫展，由葉氏畫竹，梅氏繪花，展出精品多幅，因為捧場者大不乏人，所以那次畫展賣了一筆可觀的數目，賴以挹注。瀾按：梅氏的畫很不錯，他曾得到名師的指授，如王夢門教畫蘭竹水仙，陳師曾教繪人物，規法井然。尤其觀世音像是梅氏的得意之筆。

第一部有聲電影《刺虎》

梅氏一生頗喜歡拍電影，現在我想談談他所灌的唱片和他先後所拍攝電影的掌故，這些都是學習梅派者最好的資料，故有予以特筆的價值。先講電影：最早的京劇無聲電影是清末譚鑫培在北京琉璃廠所拍的《定軍山》武戲，僅屬片段而已。繼之是楊小樓所拍的《寧武關》，現為捧楊專家周志輔兄所珍藏。至一九二〇年（民國九年）梅蘭芳在上海初次拍攝《春香鬧學》及《天女散花》，這是梅氏第一次拍無聲影片。一九二一年梅氏又為上海商務印書館拍《天女散花》；一九二三年在北京無量大人胡同梅宅，美商特邀蘭芳拍攝《上元夫人》的拂塵舞，燈光技術已經有了進步。一九二四年梅氏赴日本演唱，他在寶塚電影廠拍過《廉錦楓》和《虹霓

265

關》；是年中國民新影片公司特邀梅氏拍《西施》的羽舞、《霸王別姬》的劍舞、《黛玉葬花》的釧舞；又拍《木蘭從軍》的走邊等等，都是默片。

一九三○年梅氏赴美演戲，在美國拍《費貞娥刺虎》新聞片，這是梅氏第一次拍有聲電影，值得大書特書。一九三四年梅氏首次赴蘇俄演戲，在俄又拍《虹霓關》，此次特別著重喜怒哀樂表情。就是要做得透澈。一九四八年梅氏在上海拍其得意傑作《生死恨》，由費穆導演，但彼時費穆的藝華公司在技術處理上完全失敗，彩色既忽深忽淺，剪接沖洗均告毛病百出，這使梅氏大失所望。一九五二年梅氏在中共大陸開拍《梅蘭芳的舞臺藝術》有聲影片，前後拍足三年，煞費心血，共得《宇宙鋒》、《霸王別姬》、《貴妃醉酒》、《洛神》、《金山寺》、《斷橋》等六齣戲，因係採用蘇俄的錄音與燈光，不宜拍武戲，故將《抗金兵》改為《斷橋》。第一部係拍《宇宙鋒》，情況尚佳，其中《洛神》一劇，燈光殊不好，足見蘇俄技術猶有缺點也。後此梅氏又拍他的「生活傳記」，包括其「家世」、「學藝」和「創造」等等，確是洋洋大觀，頗具示範的作用。

一九五五年秋，梅氏拍完《貴妃醉酒》之後，他的得意女門生李玉茹曾說：「老師的表演，不但吻合腳色，形體動作也是那樣美，而且毫無彫琢的痕跡。老師出場，雙啟袖之外，無他動作，恰似一幅圖畫，帶入詩意，而手眼身法步不感到僵，隨心所欲，乃是修養有以致之！」姜妙香看過電影，也慨然地說：「梅大爺（蘭芳）唱到老，學到老，改到老！」然而蘭芳本人還說自己沒有天才，全從苦學得來哩。

42 梅蘭芳留下的唱片與錄音

梅蘭芳於一九六一年逝世之後，北京的「梅蘭芳同志紀念活動委員會」曾經決定要在一年以內完成十項紀念活動，例如「電影展覽」及「紀念郵票」等等，其中之一是，出版「梅蘭芳同志唱片集」，共有一百張，包括錄音在內。這些唱片是大有造於學藝之人的。

據筆者所知，梅氏已經出版的鑽針粗紋唱片，共有九十面。鋼針粗紋的唱片，則共有一百七十八面。鋼針密紋的唱片共有十面。這些鑽針和鋼針的唱片，一共包括四十五齣戲。而一九三五年梅氏在香港所灌的《太真外傳》、《西施》、《春燈謎》等戲，還沒有計算在內。這些唱片之中，最早面世的是百代公司，但出品最多的卻是勝利公司，計共二十一張，——四十二面。長城公司所灌的四大名旦和唱的《四五花洞》，則是銷路最好的一張，因為這張唱片非但唱得好，而且尚小雲、程硯秋、荀慧生三大名旦此時爭奪名次，甚為劇烈，梅膺首選，自然不成問題，但尚小雲在北方則強過程硯秋，而程硯秋在南方則遠勝尚小雲，平心而論，程硯秋應居第二席，荀慧生的唱工較差，應列四大名旦之殿軍，尚小雲居第三。

此外值得一提的，乃是梅的兒子梅葆玖所灌他父親的唱片，計共有十九齣完整的戲，真是美不勝收，原來他的父親在臺上演出時，梅葆玖便在臺下以新式錄音機把全劇都記錄下來，

單是一齣《宇宙鋒》就錄有幾種不同的唱法，因為這時候共幹們正在提倡「創造精神」，所以

梅氏在晚年仍不得不獨出心裁以求變化，亦云苦矣。關於梅葆玖所收著的十九齣整體錄音，他

把一部分送給了名女人施丹蘋，再由施丹蘋轉送與梅派坤旦李慧芳，還有一部分則仍存在梅葆

玖處，現在共幹常常向他借用，這些錄音無形已成為京劇界的瓌寶，其中既有梅蘭芳全劇的唱

唸，又有姜妙香、蕭長華、劉連榮等老角色配演，更有徐蘭沅和王少卿的合作操琴，在在都有

示範作用。

上面提到四大名旦爭名次的問題，這是京劇界的重要掌故，因為程硯秋與尚小雲孰前孰

後，當時曾一度議論紛紜，現在我把民國十七年元月三十日在北京演出的一次盛大「窩窩頭

會」的戲碼摘錄如下，俾做參考：

第一齣：裘桂仙《大回朝》。第二齣：時慧寶《馬鞍山》。第三齣：尚和玉《收關勝》。

第四齣：《全部紅鬃烈馬》——王琴儂《彩樓配》，陳德霖、貫大元《三擊掌》，王幼卿、文

亮臣《探寒窰》，李萬春、程玉菁《投軍別窰》，周瑞安、郝壽臣《誤卯三打》，馬連良、朱

琴心、王長林《趕三關》，余叔岩、程艷秋《武家坡》，荀慧生、高慶奎、侯喜瑞《相府算

糧》，王鳳卿、小翠花、朱素雲《銀空山》，楊小樓、尚小雲《迴龍閣》，梅蘭芳、龔雲甫

《大登殿》。最後一齣：全班反串《虯蠟廟》。

瀾按：「窩窩頭」是麵粉造的。「窩窩頭會」就是每逢陰曆年底京朝名伶周濟貧苦藝人的

義務戲，所以特別精彩，以上一臺戲是我親眼得見俞振庭在北京椿樹下二條胡同余叔岩家裡所

排出來的，當時做他顧問的只有陳老夫子（得霖）一個人。這齣全部《紅鬃烈馬》，在北京城裡只唱過一次，真算得是空前絕後之作。楊小樓去的是《大登殿》的薛平貴，唱老生，他說他從小就喜唱這個角色，所以那天他興奮得很，特製一襲繡金的龍袍，可惜他在臺上老笑自己。

至於余叔岩和程艷秋合演的《武家坡》，當然是這全部《紅鬃烈馬》的「戲肉」。精彩絕倫。若論藝術所以論到資格，則是尚小雲在程艷秋之上，而且尚小雲又是北京伶界聯合會的會長。若論藝術則程艷秋又高出尚小雲甚多。末了一齣反串《蚍蜡廟》。這是北京城裡常唱的戲，楊小樓反串武旦張桂蘭，梅蘭芳反串武生黃天霸，余叔岩反串武丑朱光祖，三個人都演得相當出色，觀眾大叫過癮。

梅蘭芳在外國聲名也不小，盱衡本世紀中，吾國藝術界只出了兩個四海聞名的巨人：一個是圍棋界的吳清源；一個就是藝術界的梅蘭芳了。這兩個人都是不世出的大才，起碼要等五百年才出一個的。棋王吳清源，他的名氣早已遠播到日本、朝鮮、琉球、美國、荷蘭、西德諸國。當年梅蘭芳的名氣更大，我記得一九三○年瑞典王子到中國來訪問，他第一個要見的人便是梅蘭芳。一九三一年二月，電影明星范朋克扮成黃天霸的模樣，特到北京無量大人胡同梅家去拜訪梅蘭芳，這是卓絕的花邊新聞。一九三六年卓別林到上海時，也曾與梅蘭芳周旋一番，此因梅氏曾於一九三○年得到美國大學文科博士的頭銜，為中外各國從來沒有過的事兒，歐美各國名伶甚多，卻無一人得到過這項榮譽，由此可知吾國的京劇自有其不可及的長處了。

43 記一臺盛大的「堂會」戲

回憶民國初期北洋政府時代，北京的堂會曾經盛極一時，堂會裡面的戲碼，往往更勝過義務戲，且有在戲園裡面所看不到的。這是楊小樓、余叔岩、梅蘭芳鼎足三分的時期，京劇欣欣向榮，伶人都以堂會為其大宗收入，每逢盛大堂會，名伶常唱雙齣拿手戲。

我今介紹當年一臺堂會戲，這是民國十五年在姚國楨的家裡所演出的，姚國楨是安福派紅人，曾任全國菸酒署署長。此時余叔岩名氣極大，他在開明大戲院唱營業戲，每場拿大洋四百餘元。至於堂會戲價格，要看交情，大概從六百元至一千二百元。梅蘭芳的價格跟他差不多。

此次姚家送給余叔岩八百元，還算便宜的，劇目如下：

（一）《天官賜福》。瀾按楊小樓一生忠厚，他肯提拔後進，不惜親為配戲，他在堂會之中，亦肯扮演第一齣的天官賜福，故在當年伶倫之中，我最敬重楊小樓與陳德霖二人，我與陳老夫子的交情尤厚。

（二）琴雪芳、琴秋芳《麻姑獻壽》。觀瀾曾捧琴雪芳，她是坤旦之中最美麗的一個，可惜她早死。當時我隨黎元洪總統到城南遊藝園去捧場很多次。

（三）韓世昌、陶顯庭《春香鬧學》。韓世昌是北方崑曲之王，唱做俱佳，梅蘭芳之好友

也。唱到春香鬧學，梅蘭芳似乎不及韓世昌。

（四）孟小冬、侯喜瑞、裘桂仙、雷喜福《失街亭》。瀾按孟小冬時年雙十，她從上海來到北京，拜陳秀華為師，學的是余叔岩一派，唱工輕靈悅耳，此時孟小冬與青衫雪艷琴、武生杜雲峰、花旦金友琴，花臉王金奎等組成「慶麟社」，在北京新明大戲院演出，這是坤角之中最好的戲班了。當時的粉紅色戲單，我都一一收藏起來。不久孟小冬就嫁於梅蘭芳，嫁後隱居幾年，到民廿二年九月廿五日再與李慧琴、姜妙香、鮑吉祥等在北京吉祥戲院演唱《探母回令》，紅遍京城。到民廿七年十月廿一日孟小冬遂拜余叔岩為師矣。

（五）荀慧生、王長林《小放牛》。荀慧生是秦腔花旦出身，王長林是武丑出身，所以兩個人唱這路戲，真是好到極點，我第一次看荀慧生的戲，係在民國三年民樂園的正樂社，當時他係童伶。藝名叫白牡丹。他唱《採花趕府》，排在壓軸。大軸戲是尚小雲的《千里駒》。班中還有芙蓉草、八歲紅（即劉漢臣）、七歲紅等。氣象甚新。

（六）尚小雲、言菊朋《四郎探母》。尚小雲度量最寬，向來不爭名次，他是當時北京梨園公會會長。恂恂儒雅，又孝其母，所以大家都看重他。

（七）荀慧生、小翠花、王長林、金仲仁《雙搖會》。荀慧生最怕人家說他是四大名旦的末尾，所以他寧肯唱雙齣戲，方能排在尚小雲的後面。小翠花吃虧在沒有唱工，而

271

他的面貌和扮相，也不及四大名旦。

（八）程硯秋、侯喜瑞、郭仲衡《紅拂傳》。程硯秋努力向上，他是不肯讓人的，他的藝術並不輸於梅蘭芳，他的售座價目也要與梅蘭芳看齊，雖然他是梅氏的弟子。

（九）梅蘭芳、姜妙香、姚玉芙《金雀記》：這是崑腔戲《喬醋》那一段，當時北京的崑曲已經衰落到不可想像的地步，只有梅蘭芳熱心提倡，肯下功夫研究，他在每日上午學習崑曲，由喬蕙蘭、陳德霖、李壽山這三位前輩指點於他。那時在他家替他拍曲子、吹笛子的是蘇州名家謝昆泉先生。所以蘭芳進步得很快，總共學會三十餘齣。在臺上演過的，不過只佔十分之六七。

（十）余叔岩、陳德霖、裘桂仙《二進宮》。平心而論，余叔岩的藝術，確是遜於譚鑫培而實超過孫菊仙、汪桂芬之儔。他是文武不擋，崑亂兼擅，而且六場通透，妙解四聲。此時余叔岩的嗓子比以前好些，所以唱工重頭戲如《二進宮》、《上天臺》、《珠簾寨》之類，他能一一演出，得到好評。談到這齣《二進宮》，他所唱出的「漁樵耕讀」和「春夏秋冬」各句，係完全根據譚鑫培的唱法，到後來大家都學余叔岩這幾句詞兒如下：「……臣要學姜子牙釣魚臺上，臣要學呂蒙正苦讀文章，春來百花齊開放，夏至荷花滿池塘，秋來菊花金錢樣，冬至臘梅帶雪霜，望皇娘開恩將臣放，臣落過無雙無慮無是無非，做什麼兵部侍郎、赦臣還鄉。」

以上余叔岩的詞兒，與一般所唱的有些不同，一般所唱「臣要告職還鄉落得個安康」，譚鑫培和余叔岩都沒有的。我所不解的是余叔岩告訴我，當年譚老闆唱此，上句係「臣要學」，下句係「臣不學」，余叔岩還說這樣很好聽。觀瀾與他爭論，我說萬無此理，四句都應該是「臣要學」，切莫以訛傳訛，鬧成笑話。後來余叔岩上臺唱《二進宮》，就照我所說改正過來了。

（十一）楊小樓、侯喜瑞《連環套》。楊小樓之藝，博大精深，向為內外行所一致推崇，他為小「楊猴子」，其開進宮去的戲目，共有三十六齣，以《連環套》居首，呼他入清宮昇平署當差，係在光緒三十二年十月十五日。當時西太后最喜歡他，足見這是他的代表作。到民國十七年楊小樓在「永勝社」又排出《三四本連環套》，真是有文有武的好戲。

（十二）梅蘭芳、余叔岩《遊龍戲鳳》（即《梅龍鎮》）。這齣戲真被余叔岩和梅蘭芳兩個人唱絕了，妙在不瘟不火，又能吻合劇中人的身分，叫臺下觀眾忘記是在看戲，所以余叔岩和梅蘭芳在新明大戲院合演的時節，最能叫座的戲目便是他們兩個人的對兒戲，如《南天門》、《梅龍鎮》、《三擊掌》、《三娘教子》之類。到了是年夏曆年底的窩窩頭會義務戲，為了提高觀眾的興趣，需要把楊小樓、梅蘭芳、余叔岩三位一體地放在最後一齣戲裡面，例如《回荊州》、《摘纓會》、《蚨蠟廟》之類。好在這三個賢人他們永遠不會爭牌子，我看楊小樓最謙虛，梅蘭芳一生謹慎，余叔岩則態度瀟灑，是皆有斐君子，乃後起之秀所不能及的。當

其時，楊小樓資格最老，無出其右，但在北京與天津兩地最紅的一個，乃是譚派鬚生余叔岩，而在京津兩地區以外最紅的一個，毫無疑問是梅蘭芳，且梅氏能在國外馳名，這在國人之中恐無第二個人了。

再說梅蘭芳和余叔岩合演的《梅龍鎮》，只有在盛大堂會之中可以看得到。《梅龍鎮》雖是輕鬆小戲，然若梅蘭芳和余叔岩聚在一起，則什九必貼此戲，足見梅余兩人此戲號召力之強。當時張宗昌是北方最強的人物，他最愛看梅余兩人合演的《梅龍鎮》。民國十六年褚玉璞在碭山戰勝國民軍之後，北京和濟南兩地都有「祝捷」的堂會，張宗昌特把梅蘭芳和余叔岩接到濟南去演唱這齣《梅龍鎮》，兩人各送大洋三千圓，這是堂會之中最高的價格了。

44 藝術上的「美」、表演上的「真」

前篇所記北洋政府時代的北京堂會戲，曾談到當年「長腿將軍」張宗昌為了「祝捷」的盛大堂會，特把梅蘭芳和余叔岩從北京接到山東濟南去演唱，除由梅余二人合作《梅龍鎮》一齣之外，還有梅蘭芳、尚小雲、程硯秋、荀慧生四大名旦合唱的《五花洞》，這齣戲整個的排名是這樣的：梅蘭芳、楊小樓、尚小雲、程硯秋、荀慧生、陳德霖、尚和玉、郝壽臣、侯喜瑞、蕭長華、王長林、慈瑞全、賈多才。《五花洞》劇中計有「假潘金蓮」兩個，正屬梅蘭芳，副屬荀慧生。「真潘金蓮」也有兩個，正屬尚小雲，副屬程硯秋。這齣戲就此大紅特紅，「四大名旦」的稱呼就在這時喊出來的。後來荀慧生不願再唱這齣「四五花洞」，始由小翠花瓜代之。

腰腿功夫、巧勁訣竅

談到梅、余兩人合演的這齣膾炙人口的《梅龍鎮》，梅蘭芳在「拾巾」的表演身段上也是一絕，當李鳳姐唱到四平調的重腔處「啊啊！繡房門」時，把巾疊好，在疊時把一頭拿死，轉

275

身拋在肩上，等另一頭墜地後，再把手中的一頭鬆開，這條長形的絲巾隨著他的腳步，準確地排成一個斜一字形，明是鬆開了，實則在走動的時候，肩膀仍然是擒著它，否則絲巾就不會隨人擺佈了。梅氏在這些表演裡，卻寓含著深厚的功底，他的這些成就是一生辛勤磨練的結晶，刻苦學習的成果。

他到老仍練武功，長靠短打都學，故在舞臺上跑起圓場來，似人坐在車上。譬如旦角最怕唱的《貴妃醉酒》，三次「臥魚」，要靠腿上功夫，三次「銜盃」，要靠腰部功夫，梅氏因有幼功底子，故能舉重若輕，演來毫不吃力。他唱刀馬旦的紮靠戲，「靠旗」能夠紋風不動，這是他將腳步的輕重與呼吸的節奏，凝成了一體，從而控制著「靠旗」。若唱珠翠滿頭的青衣或花旦戲，則在動作中，「頂珠」絕不顯得零亂，這是從「短打」的功夫中找著的訣竅。頭上的鳳冠挑子等等，皆係用巧勁去控制它，如此方能達到輕盈美觀的境地。梅氏的腳步，在臺上表演從來不亂。譬如《貴妃醉酒》的「醉步」，在步法上是把重心放在腳尖，這樣有規律的轉移，非但看來迫真，又能控制頭上的鳳冠擺動得整齊自然，達到了藝術上的「美」，表演上的「真」，梅氏的「美」都是由「真」所出。因此，他的做工不但是美麗可觀，並且都含有極豐富的生活內容。

不走偏鋒、不尚花腔

談到梅蘭芳的唱工，柔婉而清脆，悠揚而中正，不尚花腔，不走偏鋒。他學陳德霖、王瑤卿幾位前輩，而又能獨出機杼，自成一派。他因研習崑曲而能諳解音韻，不為字音所拘束，大抵唱腔既要音色美，更要字音準確，然而唱腔又絕不宜株守字音的法度，必需要有靈活的安排，字音要在規律之中求變化，例如陽平聲的字，如「臣」如「楊」，也可以「高度」而唱的。因此梅氏的創腔，並不完全是以字就腔，也不完全是以腔就字，他以吻合劇情為前提，故他的創腔可以完美深刻地表達人物的感情。

梅氏在舞臺上的調門，都在六字調以上，統由他的琴師徐蘭沅先生定奪之，梅氏從未要求過低調門，在舞臺上他的嗓子從無竭厥的現象，他對自己的唱工以及身段，也從未感到夠數滿足的時候，每演一次都要有新的改進，甚至一絲一毫也不放過。他的創造精神係有建設性的，譬如《貴妃醉酒》及《宇宙鋒》等劇，無論是唱、唸、做，在他演來已臻出神入化的程度，然而他並不自滿，卻是演一次，改一次，又進步一次。他雖早已成為世界聞名的戲劇宗師，但在平時練功，猶如一個初學的小學生一樣，這些都是值得欽佩的。是以今日「梅派」成為時代之寵物，習之者眾，因其字音有準，而且唱法中正，故「梅派」可以永遠存在，猶之鬚生中之「余叔岩派」，並能流傳勿替者也。其次如「程硯秋派」及「楊寶森派」，則縉紳先生難言之矣。

寬亮之音、小尖音悶音

瀾按：京劇生旦之嗓音，大別之可分三種：

（一）寬亮之音：例如王瑤卿、梅蘭芳、荀慧生等，都是屬於這一種。鬚生之中則有譚鑫培、譚富英等。蓋嗓音宜寬而忌窄，取其送遠而有力也。

（二）尖音：這種嗓子，尖細而高，例如陳德霖、尚小雲等，都是屬於這一種。鬚生之中則有劉鴻聲。蓋凡高嗓常為觀眾所歡迎。

（三）悶音：這種嗓子，厚而發暗，積有功夫則更動聽，程硯秋的嗓子，就是屬於這一種。鬚生之中則有余叔岩和楊寶森，頗受聽眾之欣賞。

梅氏之嗓在寬亮音中屬最上乘之一個，它是「圓」「潤」「甜」「脆」「水」五樣俱全，而「水音」尤不可及。大凡寬亮之音，不易長久，故如王瑤卿和荀慧生的嗓子，到了中年就告「塌中」，惟獨梅蘭芳的嗓子，在中年時期沒有「塌中」，到晚年依然清亮柔美，這乃因他的根基結實，持之有恒，自他學藝起直到晚年，嗓子功夫從未間斷過，故在藝術上能永保青春。

至於尖音也有它的好處，它音雖窄狹，然而音調能高，且能持久，陳德霖和尚小雲都是好例子，他們由壯而老，嗓子依然充實，形成舞臺生活中的不倒翁。

278

大凡悶音非下功夫不可，悶音的音色渾厚不亮，調門也不能高，程硯秋之嗓可為個中代表。老生之中，余叔岩和楊寶森的嗓音條件，也與程硯秋相同，他們都是「功夫」嗓子，經過不斷的磨練，方才達到了爐火純青的藝術境地。觀瀾曾經親炙余叔岩氏有多年，余氏的嗓子是悶音中之最上乘者，他那「雲遮月」的嗓音，五音俱全，初唱時往往有痰，旋即豁然開朗，愈唱愈佳。他的唱法，與琴配合，有「心勁」。他的「沙音」最充分，這是余派所寶貴的。他的「膛音」也特出，字字都從丹田發出。他的「顛音」是一絕，例如《打嚴嵩》劇中，他唱「月臺下辭別了嚴太尊」的「嚴」字，行腔之法，音盡而意不斷，耐人尋味。而他的「包音」也是一絕，把音「包」得不過不欠，準確自然，發音收韻，都有準繩，這比他的老師譚鑫培又進化一步了。

45 梅蘭芳三次赴日表演之一

瀾按：梅氏性好動，好遊覽，又好交朋友。他曾屢次出國演戲，目的並不在經濟而在傳播中國的古典藝術。他當年為籌備外遊，曾耗去若干金錢與心血。茲將梅氏於大陸易手前後之出國表演次數併計：曾赴日本三次、赴蘇俄二次、赴美國一次、赴北韓三次。而其一生最大的收穫，係在美國曾獲得「文科博士」的頭銜，美國人看他的談吐文雅，書畫兼擅，故以西洋學府的最高榮譽授予之，梅氏心中自然高興，但他並不以自驕自負，遂益見重於當世。

作者推原其故，約如下述：

紅遍東瀛、並非偶然

我在前篇說過，梅氏三遊日本，真是紅到發紫，他在日本的名氣，比在中國國內還要大。

（一）日本人夙視梅蘭芳為世界第一美男子，尤在梅氏頭兩次赴日，正值盛年，日本婦女對於「梅SAN」如醉如痴，簡直瘋魔了日本全國，這是梅氏在日本走紅的最大原因。即在中國，梅氏亦是以貌佔勝，而藝術反居其次。

（二）梅氏三次赴日演戲，每次陣容都甚整齊，這是梅氏不恤工本，又能迎合日本觀眾的心理。例如日人最喜朱桂芳和閻世善的武旦戲，其次是李少春和谷春章的武戲。

（三）梅氏所演《貞娥刺虎》、《御碑亭》諸劇，都為女性揚眉吐氣，故梅劇大獲日本婦女所歡迎。

（四）梅氏第二次赴日，係當日本大地震之後，他為重建「帝國劇場」，特別演唱義務戲，使日人留下極佳印象；第三次赴日，又曾為廣島的原子彈受難者及戰爭中的孤兒，連唱兩臺義務戲，日本人當然感激在心。

（五）日本人對於研究京劇，很有興趣，他們還著書多種，多數喜愛《三國志》及《水滸傳》裡面的戲目，何況日本戲劇也有男扮女裝的一門，故對京劇甚合脾胃。梅氏除係京劇一代宗師之外，兼擅書畫，又好「庭園」之藝，這與日本文藝家的嗜好完全相同，所以彼此引為同調，無形中廣結人緣。

（六）梅氏的「人情味」重，友情更濃，他在日本有很多好朋友（前日本首相片山哲即其中之一）。我記得梅氏第二次赴日，因吃牛肉過多，患腸胃病甚劇，幸有日本名醫今井泰藏救他一命，這是梅氏自己承認的。等到三十年之後，梅氏第三次赴日（按：此時大陸已變色了），往訪今井，則今井已死，梅氏追念前情，特在老友靈前獻花，且將今井醫生所心愛的一付翡翠袖扣供在遺像面前，藉表追思。第二天日本報紙曾將此事作為花

邊新聞，大事渲染，於是梅氏俠義之名就不脛而走了。

首次東渡、自掏腰包

梅氏第一次赴日，係在民國八年（即一九一九年）四月廿一日從北京搭乘火車循陸路啟程，這時梅氏剛是二十五歲，在國內已經大走紅運，正與王鳳卿、余叔岩、白牡丹（即荀慧生）、高慶奎、姜妙香、程繼先、朱桂芳等在北京新明大戲院演出，生涯鼎盛。他接受日本大企業家大倉喜八郎男爵的邀請赴日，抵達東京之後，日本文藝界的內籐湖南、狩野君山、濱田青陵、青木正兒及京都的學者名流等，俱曾作觀劇文字，並由「彙文堂書店」輯為《品梅記》行世，遂使梅氏得以紅遍東瀛。記得當年梅氏曾說過如下一段話：「我於大正八年第一次赴日，全靠日本文藝界支持得力，但是那次赴日的經費，完全係我自籌，所以規模不大，我的目的也不在賺錢，這是傳播中國藝術的第一砲，若是成功了，則想進一步到歐美去。」那次跟隨梅蘭芳到日本去的計有：鬚生貫大元、花旦趙桐珊（即芙蓉草）、小生姜妙香、小丑蕭長華、武旦朱桂芳、花臉劉連榮等。其中最紅的一個，乃是武旦朱桂芳，因為他的扮相不錯，而且出手最穩。又因這次人手無多，所以花旦趙桐珊竟要串演《御碑亭》一劇的小丑得祿。在梅氏所演各劇之中，以《刺虎》與《御碑亭》兩劇最受歡迎，又因日本人喜讀《三國演義》，有人特煩貫大元唱《空城計》，但旅行戲箱中無八卦衣，臨時迫得用金紙剪成八卦，貼在戲衣上面，

可謂別開生面矣。

又據姜妙香所說，他們第一次赴日演戲，大倉喜八郎招待得週到之極，當時還動員日本名演員和他們同臺演戰，係在「帝國劇場」交叉著演出，的確轟動一時。至是年五月卅日梅氏一行從日本回到北京，來回共計四十天。

二次赴日、演義務戲

梅氏第二次赴日演戲，係在民國十三年（即一九二四年）十月八日從上海乘「天洋丸」郵船航海去的，彼時梅氏的「承華社」係在北京「開明戲院」唱夜戲，臨行前一天的戲碼如下：

（一）朱桂芳、王長林、劉硯庭《打瓜園》。（二）黃潤卿、朱素雲《鴻鸞禧》。（三）尚和玉、許德義《鐵龍山》。（四）梅蘭芳、王鳳卿、郝壽臣《寶蓮燈》。同日北京另外一臺戲的戲碼如下：（一）九陣風《娘子軍》。（二）陳德霖《落花園》。（三）荀慧生、程繼先《鴻鸞禧》。（四）余叔岩、楊小樓、錢金福《八大鎚》。

原來這時正是梅蘭芳和余叔岩各不相讓的時節，彼此在北京大唱對臺戲。觀瀾是專捧余叔岩的。余氏這邊的九陣風是當時北京第一席武旦，他的開打比朱桂芳打得更狠。又：美貌旦角，緊跟著梅蘭芳之後接踵而赴日本去淘金的，計有黃玉麟（即綠牡丹）、馮春航（即小子和）、高秋蘋（即粉菊花）之輩。奈何個個都鎩羽而歸，從知日本人之不愛京劇也。

瀾按：梅氏第二次赴日，係在日本大地震之後。此時東京「帝國劇場」已燬，梅氏此行，係擬演唱義務戲，以助「帝國劇場」之復興，故彼到達日本之後，大受該國社會人士之擁護與歡迎。彼次隨同赴日者計有王少亭、楊盛春、朱桂芳、劉連榮、張春彥、朱斌仙等輩。日人又特別點唱《御碑亭》，實係日本婦女所主張，足見此劇中「王有道向妻下跪賠罪」一場在日號召力之強為如何？梅氏彼次在東京演畢，再赴大阪演唱，然後日本「寶塚電影廠」請他拍攝《廉錦楓》的「刺蚌」和《虹霓關》的「對槍」兩場，姿態之美，真不愧為「美」之創造者。

至一九二四年十一月廿九日梅劇團從日本回到北平。是次來回共歷時五十二天。

284

46 梅蘭芳三次赴日表演之二

瀾按：梅氏第三次遊東瀛，是在一九五六年，此時中國大陸已經易手，他此行是在中共所安排的「中國訪日京劇代表團」中作一團員，隨著大隊人馬，浩浩蕩蕩而去。出國之初，曾繞道香港，搭乘飛機。這一次不僅規模與前兩次大不相同，而其意義更不一樣。

中共這次所組成的「中國訪日京劇代表團」，係應日本「朝日新聞社」等團體的邀請赴日，在東京、福岡、八幡、名古屋、京都、大阪等地作訪問演出。該團團長是民國初年以古裝旦角戲馳名的歐陽予倩，副團長是蘇琦，全體團員共達八十六人，演員除梅蘭芳之外，還有李少春、李和曾、姜妙香、梅葆玖、袁世海、江新蓉、梅葆玥、侯玉蘭、姚玉芙、閻世善、王鳴仲、谷春章、江世玉、孫盛武、徐玉川、張雯英、陳麗華、嚴慧春、吳素英等。其中以武生李少春和武旦閻世善最受日本觀眾的歡迎，但閻世善因不能踩蹻，所以他仍比不上從前隨梅赴日演出的武旦朱桂芳。

當一九五六年五月廿六日，梅氏所搭乘的「加拿大太平洋航空公司」飛機從香港「啟德機場」飛出，經過臺灣寶島上空時，梅氏不禁感慨起來，他對兒子葆玖說：「臺灣有我很多好朋友（指齊如山等），我若是願意去的話，但不知他們對我歡迎否？」無何，飛機到了東京「羽

285

田機場」，歡迎的人以左派人物居多數，最著名的是日本共產黨領袖野坂參三也在內。這次梅氏住在「帝都飯店」，這個旅館的對面就是皇宮，梅氏最喜研究「庭園藝術」，所以他特地去拜訪「園林學」老教授龍居松之助。據說日本的「庭園藝術」是在唐高宗時代從中國傳到日本的，可謂青出於藍而勝於藍了！

梅氏那次曾往訪日本戲劇界老前輩年近八旬的山本久三郎。又曾到「明治座」去觀摩「日本譚鑫培」市川猿之助的戲，梅氏所看的劇名叫「室町御所」，劇終，梅還向猿之助獻花，表演得十分熱烈。

某日，梅氏又帶同事去參觀早稻田大學的「演劇博物館」，因為該館裡面藏有梅氏第一次到東京所繪的一幅古松。在一間展覽室內，梅氏看到許多有關他前兩次到日本演出的資料，還有一部分中國戲的「行頭」，其中也有梅氏當年私人贈送的。他這次的參觀，顯然含有極濃厚的憑弔意味。

梅氏等臨走時，袁世海在展覽室的落角裡，忽然發現他十三歲時候扮演張飛的一幀劇照，這張劇照他本人卻從未見過。

又一日，梅氏帶了兒子葆玖和女兒葆玥到「歌舞伎座」去欣賞日本戲劇，這是東京最大的劇場，可容觀眾五千人。裡面的裝置設備，古雅樸素，置身其間，似乎到了另外一個世界。

舞臺是方形的，有四根白木方柱，建築材料全用木頭，臺正面牆上的背景，畫著青松和石頭，這張圖案在日本已經流傳了三百年，完全能夠代表日本的民族風格。舞臺的位置靠左，並不

居中，右面靠牆是一道長廊，長廊的盡頭掛著一個門簾，那就是上場門，演員要從這裡出場，也從這裡下場。臺上左面另有一個小門，檢場人員出入時，就把這扇門拉開。觀眾的座位安設在正面和右方，臺下還有鋪著卵石的小花圃種著小松。以上就是日本劇場的佈置，除「園藝」外，好像是受中國宋元時代民間戲園的影響。

是日梅氏一行入座之後，日本朋友就給他們每人一副耳機，用中國話介紹劇情，第一個戲目名叫「羽衣」，是神話劇，有點像我國舞臺上的《天河配》，扮天女的是日本老藝人喜多六平太，日本人尊之為「國寶」。劇中人只有天女一人帶面具，其餘的是本色臉，不施朱粉。當時梅葆玖認為看日本戲沉悶得無以復加。而劇場音樂也只有「笛、小鼓、大鼓、太鼓」幾種。據說「羽衣」和「狂言」是日本最古的戲劇，「羽衣」是受了中國元曲的影響，「狂言」是受了唐代參軍戲的影響。我認為這種看法是正確的。

第二個戲目名叫「狂言」，比較醒脾，是帶點幽默性的白話戲，好像中國戲的《打麵槓》。

梅氏這次抵日時，使他覺得奇怪的，是日本戲劇已經衰落到不堪想象的地步，比較卅二年前他第二次到日本時，簡直不可同日而語。日本戲劇界的朋友們和梅氏談起這些情況，皆抱無限的隱憂，他們告訴梅氏：東京有一千五百家電影院，梅氏當年演出的「帝國劇場」也已改成了電影院，而劇場一共只有三個，在發展戲劇的工作上似乎受到了限制。梅氏在後臺曾聽到「歌舞伎座」的演員談起他們的業務，據說每個月規定要演二十五天戲，而且每天都是日夜兩場，每場有時要演雙齣。其餘五天就僕僕奔走在旅途當中，沒有時間排新戲和整理舊劇。如果

每天改為一場，戲院方面只肯付一半包銀，生活就發生問題，而且捐稅又重，每張戲票的售價幾乎要提出一半來納稅，再扣除院租，分到後臺是所剩無幾了。所以日本戲劇從業員的生活，實在是辛苦得很。

這次日本各界名流一百六十餘人組成的歡迎「中國訪日京劇代表團」的鷄尾酒會，於五月廿九日在「東京會館」舉行，五月三十日晚場「京劇代表團」第一天在東京「歌舞伎座」演出，朝日新聞社的代表致開幕詞，由歐陽予倩致答詞，接著就開戲了，戲目如次：

（一）袁世海、李和曾《將相和》；（二）江新蓉、江世玉《拾玉鐲》；（三）李少春、谷春章《三岔口》；（四）梅蘭芳《貴妃醉酒》。

在這齣《貴妃醉酒》中，姜妙香飾裴力士，孫盛武飾高力士。八位宮女是由侯玉蘭、江新蓉、徐玉川、梅葆玥、張雯英、陳麗華、嚴慧春、吳素英扮演。戲院方面還將劇情翻譯成日本文字，打幻燈說明，觀眾們雖然不懂中國話，但對劇情和京劇特有的上馬、開門、過橋、登樓的虛擬動作，大部分是能夠理解的。他們尤其欣賞「將相和」劇中的廉頗向藺相如負荊請罪的一場。有一位英國戲劇專家曾經對梅氏講，他很羨慕東方舞臺上的演員和臺下的觀眾能打成一片，這種共鳴非常可貴。

47 梅蘭芳三次赴日表演之三

綜上所述，梅蘭芳曾經三遊東瀛。他第一次到日本演戲是在一九一九年四月廿一日從北京坐火車由陸路去的，這次一切經費，完全是他自己籌措的，所以規模不大。梅氏第二次到日本演戲是在一九二四年十月八日從上海坐船航海去的，這在大地震之後，日本人為募捐重建「帝國劇場」，特請梅氏去唱義務戲。梅氏第三次到日本是在一九五六年五月廿四日，從北京坐火車到廣州，再從香港坐「加拿大太平洋航空公司」的飛機，直達東京羽田飛機場。日本前首相片山哲和日本共產黨首領野阪參三等都到飛機場來迎接梅氏一行，歡迎的人都興高彩烈地唱著「東方紅」和「東京——北京」的歌曲。

上章已經說過，這次一九五六年梅蘭芳到日本是在中共所安排的「中國訪日京劇代表團」中作一團員。五月三十日晚上該團第一天在東京「歌舞伎座」演出，梅氏演其拿手好戲《貴妃醉酒》，當梅氏扮的楊貴妃登臺以後，忽然聽見三層樓上有人怪叫一聲，接著散下許多傳單，飄飄蕩蕩，有的落在觀眾的身上，但觀眾視若無睹，依舊聚精會神地看戲，後來據《讀賣新聞》載稱這些都是反共傳單。梅氏的朋友將撿到的傳單送來給他看，上面第一句話說：「抗日的梅蘭芳先生為何來到日本？」梅氏看了啼笑皆非，隨手把它扔掉了。

289

六月二日晚上，日本天皇的幼弟三笠宮和他的王妃來到「歌舞伎座」大劇院欣賞京劇，從頭到尾四個鐘頭看了四齣戲，仍是李和曾《空城計》、江新蓉《秋江》、李少春《獵虎》、梅蘭芳袁世海《霸王別姬》。按《空城計》是日本觀眾最歡迎的戲，所以按照日本劇院的習慣排在開鑼第一齣。劇終後三笠宮還特意到後臺來向梅氏一行道辛苦。他對梅氏說：「你們的表演和服裝都很美，你們的藝術是古典的而又有青春氣息的，使我非常佩服，我的哥哥（天皇）在宮中看了電視，很欽佩以梅蘭芳先生為首的『中國京劇代表團』的精湛演技。」

這次一九五六年「中國訪日京劇代表團」應「朝日新聞社」等團體的邀請到日本，在東京、福岡、八幡、名古屋、京都、大阪等地作訪間演出。譬如在「八幡製鐵廠」演給一千多工人看，演的都是講究排場的戲，如《將相和》、《霸王別姬》、《鬧天宮》之類，出場的演員是和國內一樣多而整齊的。梅氏路過「廣島」，瞥見原子彈受難者的慘狀，所以他回到東京，就在「國際劇場」連唱兩天義務戲。將募得之款全數贈送給原子彈受難者及戰爭中的孤兒，兩場觀眾共有一萬一千五百餘人，最高票價為日幣一千八百元，黑市賣到日幣一萬五千元，約合人民幣一百多元。第一天晚上的節目如次。（一）李和曾《空城計》；（二）江新蓉，江世玉《拾玉鐲》；（三）李少春、谷春章《三岔口》；（四）王鳴仲《雁蕩山》；（五）梅蘭芳、袁世海《霸王別姬》。

當梅蘭芳扮的虞姬登臺以後，忽然聽見三層樓上又有人怪聲叫好，叫的好像是「梅SAN好。」這可把梅蘭芳扮的虞姬嚇壞了，幾乎忘記了詞兒，其實這是完全善意的，這就等於中國的碰頭

好，至於提名叫好，過去在中國也有的，蕭長華先生曾經講過這樣一件故事，他說：「著名小生王楞仙（藝名桂官）在四喜班與另一小生顧小農合演《鎮澶州》，顧小農飾楊再興，王桂官扮岳雲，有一場岳雲楊再興與老角李順亭扮的岳飛同時亮相，真好看。觀眾忙叫岳雲好！桂官好！」瀾按：《鎮澶州》的楊再興是主角，岳雲是配角，觀眾欣賞王桂官的岳雲而並不歡迎顧小農的楊再興，但顧小農也是一個出色的小生。因他常常誤場、墊戲，所以觀眾對他不滿意，不過這種情形在中國戲院內是偶然的例子，而日本觀眾對演員提名叫好的習慣是常有的，他們只是表示對某一個演員的熱愛，並不像上面所說的故事當中，含有觀眾對演員的褒貶批評的意義。這次梅蘭芳到日本演戲，曾經碰到兩個問題：

第一個問題是日本人見到梅氏，就與他熱烈地握手，因為日本軍隊退出大陸的時節，中國政府和中國人民對於日本人的仁慈、寬大，他們特表歉意。這是表錯情了，好像張冠李戴。但日本人並不管梅氏此行是中共所安排的。第二個問題是很多的日本觀眾要求梅氏演唱《御碑亭》。他們問道：「像《御碑亭》這個節目，當年是很受歡迎的，演到王有道休妻那一場，觀眾很感動，因為像這種家庭婦女被冤屈的故事，在日本社會裡是常有的，有些婦女們甚至掉下同情的眼淚。這次為什麼不演這個戲？是不是劇本內容有問題？」梅氏答：「劇本內容沒有問題，解放後我還同譚富英先生演過《御碑亭》。這次挑選的節目，都是我在國內常演的。我們下個月在東京，還有《奇雙會》、《斷橋》兩齣戲要演出。」其實這次廿幾個節目，如《野豬林》、《秋江》、《人面桃花》等，都是北京方面的共黨幹事預先排定的，

291

身為演員的梅蘭芳，當然不能贊一辭，就是「京劇代表團」的團長歐陽予倩也不能把節目更改的。

茲按一九六三年十二月中旬有一「中國北京京劇團」，路過香港，前往日本作訪問演出，主要演員有老旦王晶華、青衫楊秋玲等二十餘人，頗有陰盛陽衰之傾嚮。據說這次「北京京劇團」攜帶著許多中國戲劇的傳統節目，預備在日本各地演出的有《鬧天宮》、《虹霓關》、《斷橋相會》、《岳母刺字》、《擋馬》、《赤桑鎮》（即《御包勉》）、《拾玉鐲》、《雁蕩山》等廿多齣戲。不過最近共幹將京劇節目大事革除，凡涉迷信及提倡忠孝節義的戲，都在淘汰之列，像《御碑亭》這種戲，恐怕不能上演了。

梅氏最高興的是他初到東京時，在歡迎會上見到了稱霸日本的圍棋「大國手」吳清源先生，彼此一見如故。梅氏再約吳氏在帝都飯店，促膝長談。吳託梅氏回去後向文化當局建議，選派幾位有圍棋天才的青年到日本來留學，年齡不要超過十六歲，吳氏一定用全力照顧他們，使他們學成歸國。瀾按：吳氏今年五十歲，在箱根「湯本溫泉」自建一所洋房，他娶妻中原和子，美而賢。生子一，名坊，年七歲。女一，名孃，年五歲。

48 梅蘭芳的思想並不左傾

瀾按：一九五六年中共曾在日本舉行一次商品展覽會，但為日本愛國反共的右翼日本青年把中共五星旗撕毀了，中共一氣之下，曾停止了對日的貿易協定，連隨同商展赴日演出的梅蘭芳劇團也一起撤走。那次梅氏是乘興而往，敗興而歸。雖然梅氏在日本是紅底子，到老仍被稱為美男子，然他一旦代表中共去訪問日本時，就被日本的愛國反共分子喝倒彩了。

自從程長庚在道光年間開始把京劇從業員組織起來，教他們一個個都要謹慎小心，絕對不可以牽涉到政治方面，其後像羅百歲的插諢譏笑李鴻章；余玉琴的冒死效忠光緒帝。又如滬伶夏月潤的率眾攻打製造局；粵伶李文田的投奔洪楊而封王等。以上不過是寥寥幾個與眾不同的例子，至於大部分的京劇從業員，都能守其本位，個個抱定明哲保身的原則。當年北京的程硯秋和上海的周信芳，他們在思想上比較左傾一些，然而伶王梅蘭芳的思想並不左傾，這一點在他的傳記裡面非予說明不可。

我在前面說過，梅氏性情好動，他喜歡遊歷各地，譬如他的三次赴日，三次赴俄（第二次是路過），三次赴韓，又一次赴美，都是具有建設性的。除了觀摩各地戲劇之外，他在蘇俄曾經請教過幾位戲劇名家。他到北韓曾去慰勞工農兵觀眾。他到美國是為宣傳東方藝術。

猶憶一九五二年中共當局曾召集「全國文學藝術工作者第一次代表大會」，同時又舉行了第一屆「全國戲曲觀摩演出大會」，因此梅氏個人從一九五二年至一九五六年四年中，曾在北平、天津、上海、漢口、瀋陽、哈爾濱、大連、長春、吉林、齊齊哈爾、青島、石家莊、蘇州、無錫等地，作了巡迴演出，共有觀眾五十多萬人。按梅氏過去的演出活動，大抵限於幾個大城市裡，從一九五二年春天起，他和他的劇團就嘗試到中小城市去演出，在他四十幾年的藝術活動中，開始廣泛地接觸了工農兵觀眾。但是，梅氏這樣馬不停蹄地東蕩西馳，又要登臺獻技，畢竟勞動過度，幾年之後，他就無法支持了，他在臨終之前，還要計劃新疆之行呢。

一九五六年九月間開始，梅蘭芳在江蘇、浙江、江西、湖南、湖北等省的主要城市作了旅行演出，各當地「文化局」事先都組織了各劇團的主要演員來看梅蘭芳的戲，梅氏和他的劇團演員也抽空觀摩了各種地方戲，彼此看過戲以後，還開了座談會，互相交流經驗。梅氏在江西南昌看了兩個贛劇高腔劇目，一是《珍珠記》的「書館相會」；二是《金貂記》的「犒軍夜訪」。由江西老藝人李福冬主演。湖南省的地方戲曲，流派最多，而且有豐富優秀的傳統劇目，這是久已聞名的，梅氏那次在湖南看過三齣戲：第一齣是祁陽戲《借趙雲》，祁陽戲擁有許多老節目，並且對鄰近各省影響很大，尤其是深深影響了廣東戲和江西戲，我記得有這麼一句老話：「祁陽子弟滿天下」，可以說明這個劇種流佈的地區是多麼廣潤，按祁陽戲《借趙雲》的關節、場子和京劇大致相同，但演得非常精彩，使觀瀾驚異的是，扮劉備的唐福耀，唱、唸、咬字俱佳，扮趙雲的曹艷達，腰腿也有工夫。梅氏所看第二齣是邵陽花鼓戲「打

294

鳥」，形容青年男女相愛的生活，一派旖旎風光。第三齣《祭頭巾》是常德高腔，內容是諷刺以八股取士，很有風趣。

在武漢，使梅痛快的是看了幾齣漢劇，漢劇和京劇是有血統關係的，因此，梅氏在欣賞藝術之外，別有一種親切的感覺。李春森就是南北聞名的漢劇名丑「大和尚」，梅氏看了他和漢劇小生李四立合演的《白羅衫》。又看了大名鼎鼎的漢劇演員黃桂珠和黃鄰傳的《百里奚認妻》。瀾按：漢劇在清代乾隆年間流入廣東，受到歡迎，不但在粵生根，並且逐漸發展，曾經有過一個繁榮時期，流傳至今已有將近三百年的歷史。今日的廣東戲就是胚胎於此。

總之，梅蘭芳在一九五二年和一九五六年兩次參加「全國戲曲觀摩演出大會」。又在演出後的座談會中檢討了各地區的成績，梅氏對於京劇和其他地方戲劇的工作是有特殊貢獻的。

美學藝術類　PH0162　SHOW藝術30

我親見的梅蘭芳

作　　者／薛觀瀾
主　　編／蔡登山
責任編輯／蔡曉雯
圖文排版／楊家齊
封面設計／楊廣榕

發 行 人／宋政坤
法律顧問／毛國樑　律師
出版發行／秀威資訊科技股份有限公司
　　　　　114台北市內湖區瑞光路76巷65號1樓
　　　　　電話：+886-2-2796-3638　傳真：+886-2-2796-1377
　　　　　http://www.showwe.com.tw
劃撥帳號／19563868　戶名：秀威資訊科技股份有限公司
　　　　　讀者服務信箱：service@showwe.com.tw
展售門市／國家書店（松江門市）
　　　　　104台北市中山區松江路209號1樓
　　　　　電話：+886-2-2518-0207　傳真：+886-2-2518-0778
網路訂購／秀威網路書店：http://www.bodbooks.com.tw
　　　　　國家網路書店：http://www.govbooks.com.tw

2015年3月　BOD一版
定價：360元
版權所有　翻印必究
本書如有缺頁、破損或裝訂錯誤，請寄回更換

國家圖書館出版品預行編目

我親見的梅蘭芳 / 薛觀瀾著. -- 一版. -- 臺北市 : 秀威資
訊科技, 2015.03
　　面 ;　公分. -- (SHOW藝術 ; PH0162)
BOD版
ISBN 978-986-326-322-7 (平裝)

　1. 梅蘭芳　2. 京劇　3. 傳記　4. 中國

982.9　　　　　　　　　　　　　　104001193

讀者回函卡

感謝您購買本書，為提升服務品質，請填妥以下資料，將讀者回函卡直接寄回或傳真本公司，收到您的寶貴意見後，我們會收藏記錄及檢討，謝謝！
如您需要了解本公司最新出版書目、購書優惠或企劃活動，歡迎您上網查詢或下載相關資料：http:// www.showwe.com.tw

您購買的書名：＿＿＿＿＿＿＿＿＿＿＿＿＿＿＿＿＿＿＿＿＿＿＿＿＿

出生日期：＿＿＿＿＿年＿＿＿＿＿月＿＿＿＿＿日

學歷：□高中 (含) 以下　　□大專　　□研究所 (含) 以上

職業：□製造業　□金融業　□資訊業　□軍警　□傳播業　□自由業
　　　□服務業　□公務員　□教職　　□學生　□家管　　□其它＿＿＿

購書地點：□網路書店　□實體書店　□書展　□郵購　□贈閱　□其他

您從何得知本書的消息？

　□網路書店　□實體書店　□網路搜尋　□電子報　□書訊　□雜誌

　□傳播媒體　□親友推薦　□網站推薦　□部落格　□其他＿＿＿＿＿＿

您對本書的評價：(請填代號　1.非常滿意　2.滿意　3.尚可　4.再改進)

　封面設計＿＿＿　版面編排＿＿＿　內容＿＿＿　文／譯筆＿＿＿　價格＿＿＿

讀完書後您覺得：

　□很有收穫　□有收穫　□收穫不多　□沒收穫

對我們的建議：＿＿＿＿＿＿＿＿＿＿＿＿＿＿＿＿＿＿＿＿＿＿＿＿

＿＿＿＿＿＿＿＿＿＿＿＿＿＿＿＿＿＿＿＿＿＿＿＿＿＿＿＿＿＿＿＿

＿＿＿＿＿＿＿＿＿＿＿＿＿＿＿＿＿＿＿＿＿＿＿＿＿＿＿＿＿＿＿＿

＿＿＿＿＿＿＿＿＿＿＿＿＿＿＿＿＿＿＿＿＿＿＿＿＿＿＿＿＿＿＿＿

11466
台北市內湖區瑞光路 76 巷 65 號 1 樓

秀威資訊科技股份有限公司 收

BOD 數位出版事業部

..

（請沿線對折寄回，謝謝！）

姓　　名：＿＿＿＿＿＿＿＿　年齡：＿＿＿＿　性別：□女　□男

郵遞區號：□□□□□

地　　址：＿＿＿＿＿＿＿＿＿＿＿＿＿＿＿＿＿＿＿＿＿＿＿

聯絡電話：(日)＿＿＿＿＿＿＿＿＿＿　(夜)＿＿＿＿＿＿＿＿＿＿

E-mail：＿＿＿＿＿＿＿＿＿＿＿＿＿＿＿＿＿＿＿＿＿＿＿